超級漫畫素描技法

技法綜合篇

U0050349

C.C 動漫社 編著

目錄

第五章

服飾與道具

第六章

背景的畫法

第七章

漫畫的色彩設計

要繪製漫畫，首先要掌握漫畫繪製的材料、工具的用法、繪製的流程以及各種漫畫人物的風格，這樣才能繪製出成熟的、風格獨特的漫畫作品。

第一章

漫畫的基礎

1.1 繪畫流程與工具

　　要繪製漫畫首先要了解漫畫，下面讓我們以漫畫繪製的材料、工具的用法，以及作畫和收尾工作的細節為基礎，對漫畫繪製的流程進行全面的了解。

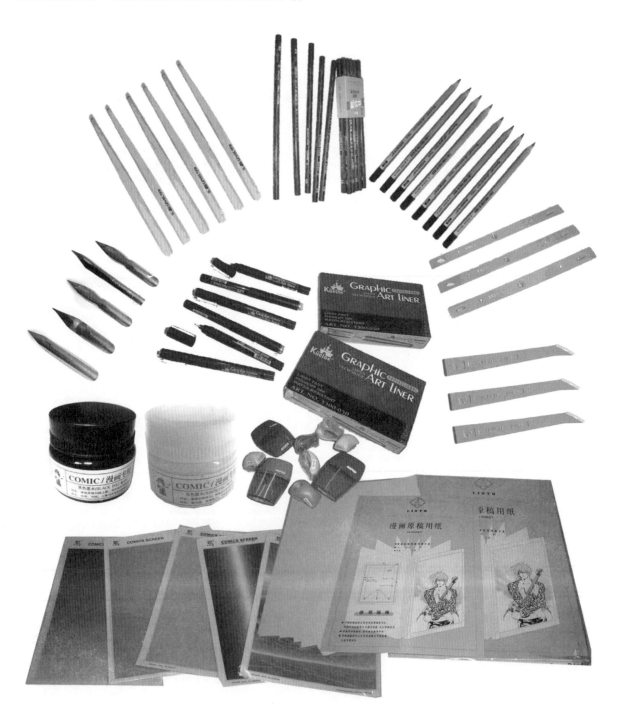

漫畫繪圖工具

在繪製漫畫時，可以根據自己的需要和習慣，選擇不同的繪畫工具。根據別人的想法或從價格上選擇工具都是不明智的，適合自己的繪畫工具才是最好的。

原稿紙－整體構思

這是繪製漫畫過程中簡單卻很重要的環節，是繪製漫畫準備階段的基礎。這個環節是將腦子裡的靈感用鉛筆在紙上簡略地表現出來。此時我們所需要的工具只有三種：畫紙、鉛筆、橡皮擦。

構思故事分格漫畫草圖。

在構思草圖和練習的時候，用一般的影印紙或繪圖紙就可以了。鉛筆也可以根據個人的愛好選擇自動鉛筆、彩色鉛筆或者其他不同型號的普通鉛筆。

在繪製故事性漫畫時，要根據故事提綱和故事情節來繪製。在構思的時候應該對分格、登場人物的對話、背景以及視角進行規劃。

分格時注意漫畫的閱讀方式是從左到右、從上到下的。確定了構思就可以開始在原稿紙上繪製了。

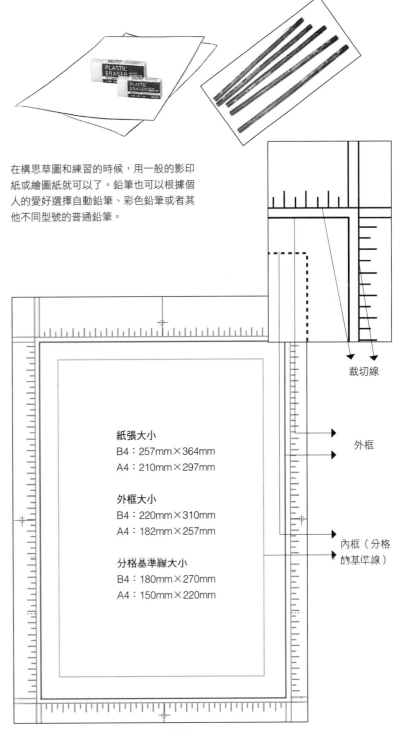

裁切線

外框

內框（分格的基準線）

紙張大小
B4：257mm×364mm
A4：210mm×297mm

外框大小
B4：220mm×310mm
A4：182mm×257mm

分格基準線大小
B4：180mm×270mm
A4：150mm×220mm

漫畫原稿紙

漫畫原稿紙的分類

原稿紙分為A類和B類，A1稿紙是1m²，B1稿紙是1.5m²。A2稿紙是A1稿紙的1/2大。A3稿紙是A1稿紙的1/4大，A4稿紙是A1稿紙的1/8大。B類稿紙也依此比率變化。A類和B類的長寬比是一樣的，都是$\sqrt{2}$。

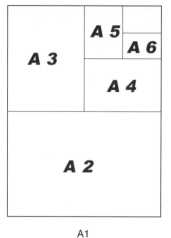

A1

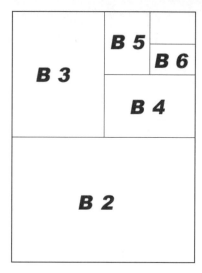

B1

普通的漫畫雜誌用B4紙，如果是同人誌就用A4紙。

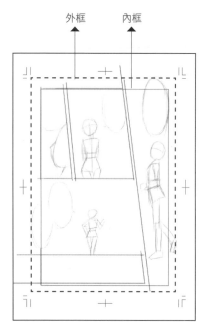

繪製漫畫時可以先從畫線框開始，也可以從畫草圖或者對話框開始，根據個人的習慣而定。

在原稿紙上被印刷出來的只有外框內的圖案，而內框則作為分格的基準線。因為藍色在印刷時不會顯現出來，所以線框和刻度都是藍色的。同樣的道理，有人會在畫草稿圖的時候用藍色的鉛筆，不過，如果太用力也是會被印刷出來的。

印刷 ⇨

撐滿紙的一端。

在原稿紙上繪圖時，超出外框的地方將不會被印刷出來。在漫畫術語中，我們把畫滿紙一端的漫畫稱為「出血線式漫畫」。

內框

外框

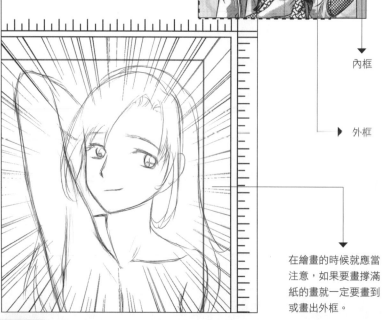

在繪畫的時候就應當注意，如果要畫撐滿紙的畫就一定要畫到或畫出外框。

沒有畫滿，是錯誤的畫法

製作對頁

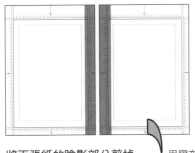

將兩張紙的陰影部分剪掉

用膠布粘貼背面。

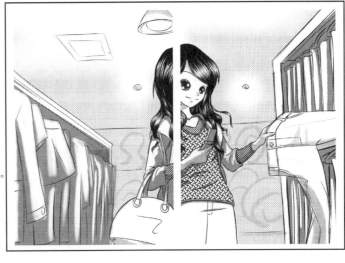

在繪製對頁圖時，最好不要把人物或者重要對話放在中間，不然裝訂成書後，訂口的一側無法完全打開，中間部分不容易看到。

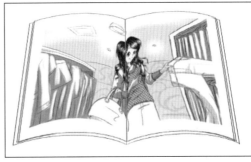

② 鉛筆和橡皮擦－繪製草圖

鉛筆的選擇沒有嚴格的要求，普通鉛筆和自動鉛筆都可以。但筆芯最好選擇B~2B的，因為如果筆芯太硬容易在紙上劃出凹槽，太軟的話會弄髒畫面。

草稿畫到什麼程度是根據作者的習慣而定的。哪些線條是試探線條，哪些線條，是真正的線條，只有作者自己最清楚。

橡皮擦一定要選擇質量好的，能很輕地擦掉鉛筆印，不要使用髒或舊的橡皮擦，這樣會弄髒畫稿。

在用鉛筆繪製草圖時，橡皮不宜多用，否則會使畫面擦亂。在繪製時下筆儘量輕，特別是在畫試探線的時候，這樣可以減少橡皮的使用頻率。

在繪製草圖時，一般先從人物開始，並且把對話框也畫出來。

草圖是在反覆的描線中完成的。

在手下面墊一張白紙或紙巾，根據手的位置不斷移動。這能避免在繪畫時手抹髒畫面，也不會把手上的汗和油脂弄到畫紙上。如果畫面弄上了油脂，橡皮擦是擦不掉的，所以要特別注意。

橡皮屑可以用小刷子輕輕刷掉，這樣可以避免手上的油脂弄髒畫稿。

提高繪畫速度的小訣竅

在繪製草圖時，要從整體畫起，不要先仔細繪製某一細節。如果先仔細畫出人物的臉部及五官，可是畫到後面又發現人物的表情或者臉型與人物的動作不匹配，這樣修改起來很麻煩，並且又浪費了時間。

讓線條重疊，這樣才知道哪條線是你需要的。儘量少用橡皮擦。

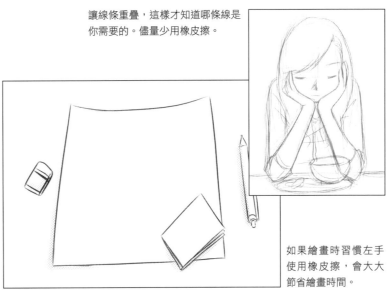

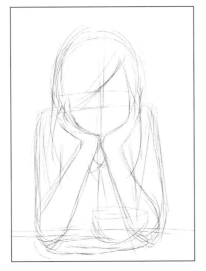

從整體畫起。

如果繪畫時習慣左手使用橡皮擦，會大大節省繪畫時間。

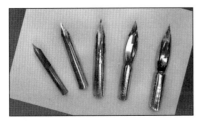

繪製漫畫時所用的鋼筆的筆尖和筆桿是分開的，筆尖容易磨損，所以要多準備一些。

3　鋼筆－描線

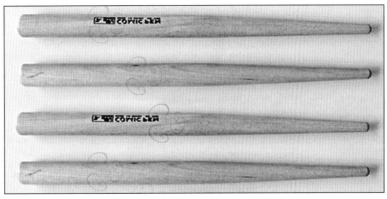

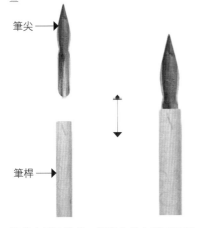

筆尖 →

筆桿 →

將筆尖插入筆桿，再蘸上墨水就可以用了。新買的筆尖塗有防止筆尖生銹的蠟，使用前要用打火機熱一下，或者用布反覆擦拭。

不同的筆尖要選用不同的筆桿，筆桿分木製和塑料製的，以選擇適合自己的為準。

圓筆用

其他筆用

圓筆與G筆等其他筆尖相配的筆桿是不同的。

市面上有賣這種萬用筆桿的。

折斷

如果覺得筆桿太長了可以把尾部切短一點。

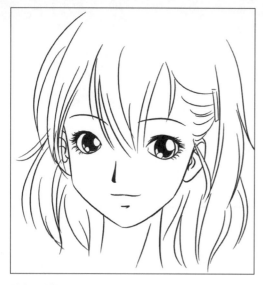

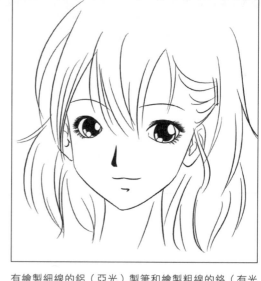

最常用的筆尖，柔軟有韌性，能輕鬆地繪製出粗細範圍較大的線條。

有繪製細線的鋁（亞光）製筆和繪製粗線的鉻（有光澤）製筆兩種，線條粗細變化不明顯。但是，繪製粗線條的鋁製筆的筆尖反過來也能繪製出很細的線條。

→ G筆

→ 鏑筆

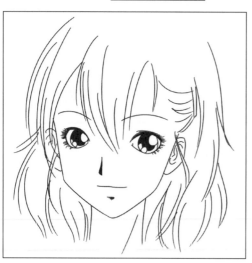

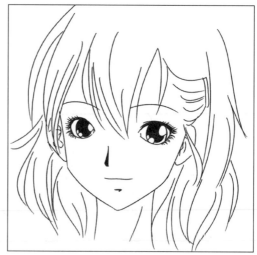

常用於繪製較細的線條，雖然線條比較生硬，不過粗細的抑揚感很強。用力也可以繪製出粗線來。

線條粗細是一樣的，適合繪製細而硬的線條及硬質的畫面。

→ 圓筆

→ 斯克爾筆

4 筆和墨-塗黑

塗黑就是將圖形完全平塗成黑色，可以用毛筆、排筆或者麥克筆。麥克筆要使用水性的，因為油性的麥克筆不容易被白色顏料遮蓋。

墨水分為普通墨水和繪圖墨水。普通墨水延展性好，適合用來平塗。繪圖墨水乾得快，如果不習慣就不容易塗均勻，適合描線使用。買墨水的時候儘量購買小瓶的，放久的墨水不好用，並且損傷筆頭。

人物頭髮上色時，要體現頭髮的光澤就需要在上色的時候把亮部光預留出來。用軟筆或者毛筆的筆尖來回輕甩，這樣繪製出的黑色頭髮會留出白底作為亮部光部分。◀

額頭的地方用毛筆筆尖掃出髮跡的感覺。

如果用鋼筆上色，長時間來回塗抹，筆尖容易被紙屑卡住，且不容易塗均勻，所以不推薦用鋼筆給頭髮上色。

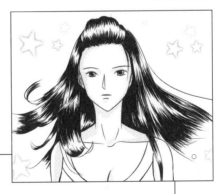

亮部光是用毛筆來回刷出來的。

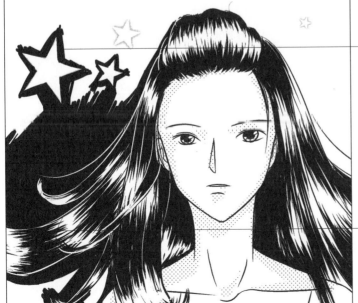

如果背景需要塗黑，就要把人物和背景留出來，用細毛筆或者鋼筆仔細描出人物和背景的邊緣，再用麥克筆或者毛筆塗黑其餘部分。

▶ 仔細描出人物的邊緣。

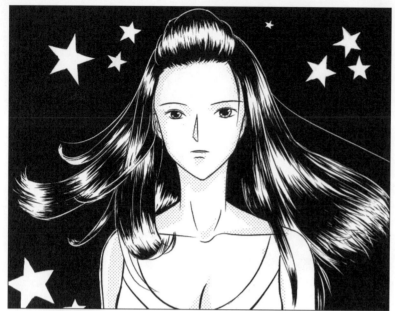

如果頭髮塗黑後又要塗黑背景,那麼髮梢要留成白的,最好用白顏料繪製出來以表示邊緣。人物的邊緣也可以用白顏料勾出來,與背景區分開。

完成後的效果。

頭髮亮部光的畫法

亮部光是環形的,頭髮左右的亮部光要在同一弧線上。

正確

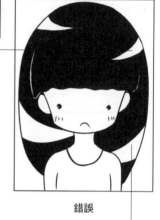

這樣把左右的亮部光位置錯位,是不正確的。

錯誤

5 尺子－添加效果線與對話框

　　繪製漫畫時需要的尺子大體上有三種:直尺、三角尺、雲形尺。直尺用得最多,一般用於繪製分格框和畫直線;其次是三角尺,用它來繪製平行線和直角邊;雲形尺用來繪製曲線。買尺子時應注意不要買邊緣是直角的,最好買帶有斜面的。

各種尺

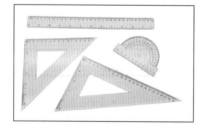

直尺和三角尺

花樣尺

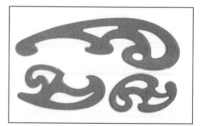

雲尺

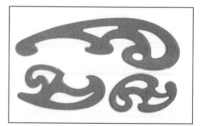

刮網時用鋼尺,塑料尺會被刀刮壞。

鋼尺

尺子的使用方法

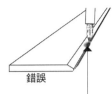

錯誤

錯誤

在用尺子畫線時，尺子的斜面應該朝下，這樣可以避免墨水滲到尺子下面弄髒紙面，鋼筆應盡量與紙面垂直。

正確

畫直線時一定要把尺子壓緊，避免繪製時尺子移動而線條歪掉。

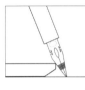

正確

錯誤

將筆與紙面垂直來繪製線條是正確的。

平行線的畫法

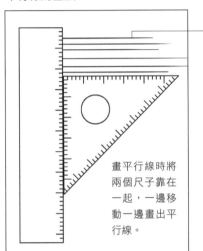

畫平行線時將兩個尺子靠在一起，一邊移動一邊畫出平行線。

逐漸收力繪製出尾部消失的平行線。

平行線不但可以用於繪製建築物體，還可以用於畫表示速度的效果線。

將平行線與塗黑相結合還能繪製出體現寧靜氣氛的線條漸變效果線。

放射線的畫法

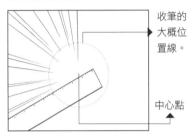

收筆的大概位置線。

中心點

用鉛筆確定中心點和收筆的大概位置線後，一邊轉動尺子，一邊逆時針從外面內畫放射線。

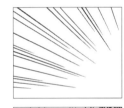

放射線的中心點不一定非要在紙上。

放射線排列的疏密和範圍，都是由作者自己決定的。要做到既有變化，又和諧統一。

調整放射線的收筆位置，並加密排列，再將外圍塗黑就出現閃光的效果。

放射線與塗黑相結合後出現的閃光效果。

6 白色顏料－修正與留白

修正筆

白顏料

留白液

修正液

修正帶

漫畫中常用的白顏料有兩種：一種是耐水性的，一種是水溶性的。

耐水性的白顏料延展性非常好，覆蓋力強，但濃度的調節需要多加注意。

水溶性的白顏料可用水稀釋調節濃度。但黑墨水可能會泛上來，而且塗抹要快，因為顏料乾得快。

普通的修改用具也可以用

修正液和修正筆隨處可買，由於不用塗在筆上可以直接使用，所以非常方便。但其覆蓋性較弱，且含有毒物質，不宜經常或過多使用。

修正帶使用也很方便，覆蓋性較好，不過由於是條狀的，用起來不好掌握且容易脫落，所以不能用於細處的修改及留白。

錯誤線條的修改

在描線時難免畫出頭，將白顏料塗在鋼筆或毛筆上仔細覆蓋住畫出的線條。

我們在繪製漫畫時應該多準備一些修改和留白的用具及顏料，根據需要選擇適合的使用。

亮部光的添加

⬇ 在畫眼睛時先將眼睛塗滿，墨水乾後再貼上網紙。

用白顏料畫出亮部光，眼睛立即充滿神采。

去除紙面的污點

紙面上不小心弄上的汗漬、油脂印、墨漬都可以用白顏料覆蓋上，讓紙面保持清潔。

描輪廓線

如果背景是黑色的話，人物的輪廓會不明顯，看起來也會很怪。用白色顏料將人物外部輪廓勾一遍，讓人物與背景區分開，在漫畫中經常用到。不過要注意描繪的時候要小心，儘量不要覆蓋到人物的線條。最好在塗背景的時候就將輪廓留白一部分，再用白顏料修改輪廓。

用牙刷製造繁星的效果

用尺子刮出顏料。

用牙刷蘸上或者用毛筆在牙刷上塗白顏料，到剛好滴不下來的分量。

用差不多大的紙遮住人物只露出黑色的背景。

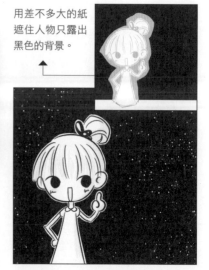

完成後將紙拿掉就是繁星的效果了。

 網紙－上色

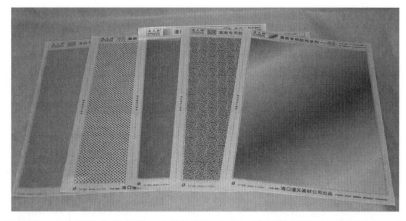

　　網紙也稱網膠，它的用途非常廣泛，人物頭髮、衣服、陰影等都可以用網紙上色。網紙的種類也很繁多，最常用的是網點紙，另外還有其他各種形狀網紙、漸變網紙、灰度網紙。有些風景和圖案的網紙甚至可以直接作為背景來使用。

51號

61號

網點紙的型號也有很多，常用的是61號網紙。在製作時可以根據需要選擇不同網紙製造有層次感的效果。

其他效果的網紙

71號

　　網紙的種類越來越多，用不同類型的網紙可以得到不同的效果，不過除了網紙，有些效果也可以用複印的圖片紙代替。

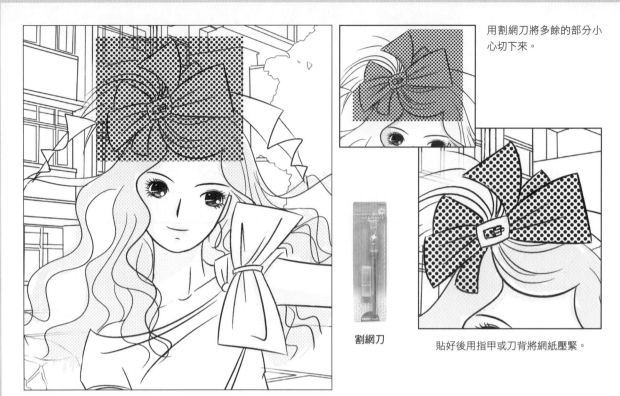

用割網刀將多餘的部分小心切下來。

割網刀

貼好後用指甲或刀背將網紙壓緊。

先切下一塊大小合適的網紙貼在合適位置。

可以根據自己的愛好和需要組合不同的網紙，不同的組合會得到意想不到的效果。如果不慎貼錯了可以用吹風機對著網紙吹熱風，讓膠融化就容易揭下來了。

將兩個不同的網紙同一角度貼在一起。

將兩個相同網紙以不同角度貼在一起。

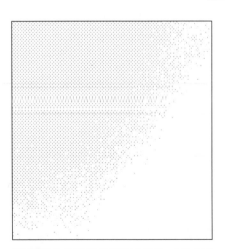

網紙漸變的效果可以用刮網來實現。在沒有買到雲層、海水等圖案的網紙的情況下，可以用刮網的方法製造出這些效果來。

刮網角度成45°是錯誤的。

刮網角度成20°~30°才正確。

在刮網時配合使用尺子，可以刮出放射性的線條，製作出閃光的效果。

1.2 單個人物的繪製過程

人物的繪製是漫畫中最主要的部分,下面讓我們了解一下繪製單個人物的過程。

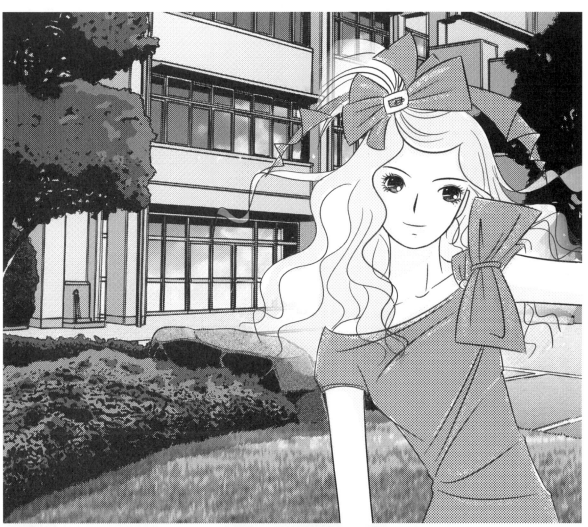

1 從現實到漫畫的轉變

漫畫源於生活,所以當我們不能自然地畫出人物造型的時候,叫以從現實生活中得到啟發。比如可以對著鏡子擺出各種姿勢作為參照,或者在雜誌、照片、報紙上找到合適的素材。

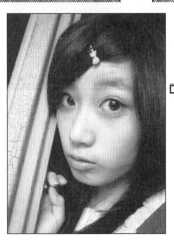

● 照片

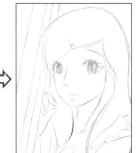

● 漫畫

以現實人物照片為參照,將人物動作與表情優化後用漫畫的形式表現出來。透過反覆地臨摹,有助於掌握人物表情變化的特點,為以後的人物繪製奠定基礎。

● 參照動作

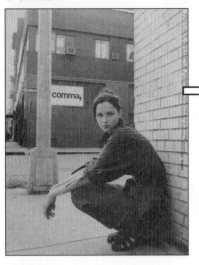

參照並不是説完全地按照參照物來畫，可以根據自己的需要變形，比如只選擇參照人物的動作、服飾、角度、表情等。我們應該在不斷模仿的過程中總結經驗，經驗豐富後就算沒有參照物，也能自己創作出生動的漫畫。

● 參照服飾

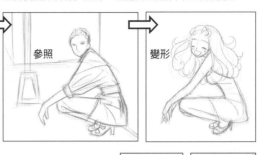

參照 變形

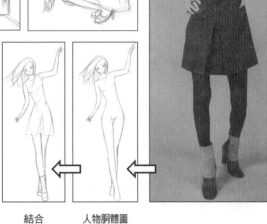

將圖片中的部分元素結合自己的想法，用漫畫的形式表現出來。服裝的參照是最常用的，參照雜誌裡的漂亮裝扮，讓筆下的人物更加有時尚魅力。

結合　　人物胴體圖

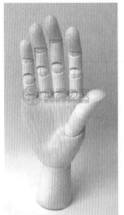
● 手部模型

● 人體模型

2 全身草圖與關節的畫法

找到了合適的參考資料並在腦海裡構思成熟後，就可以開始繪製了。在剛下筆的時候應該從人物的整體開始，這樣才能在繪畫的過程中及時發現構圖的不妥並做出相應的調整。

添加出四肢的大概輪廓。

用簡單的圖形表示胸腔與盆腔的位置。

● 肌肉模型　　● 骨骼模型

除了圖片可以參照以外，各種模型也可以參照。市面上有整體的模型和人體手部模型出售，價格在50元~1000元不等。

添加人物全身的各個關節，用圓形表示，並在此過程中調整人物的四肢動作，讓人物展現立體感。

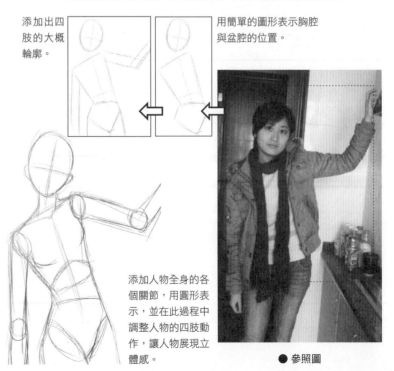
● 參照圖

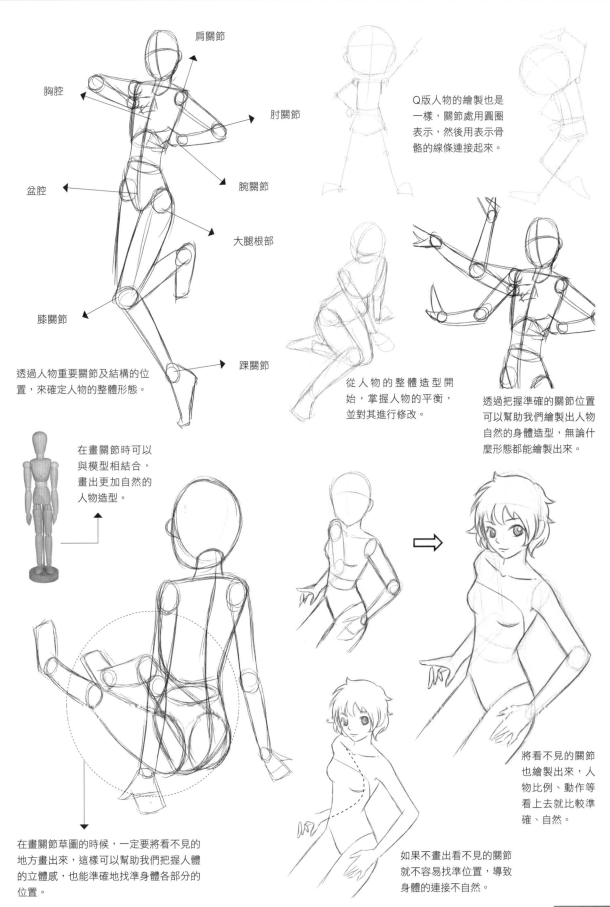

肩關節

胸腔

肘關節

盆腔

腕關節

大腿根部

膝關節

踝關節

透過人物重要關節及結構的位置，來確定人物的整體形態。

Q版人物的繪製也是一樣，關節處用圓圈表示，然後用表示骨骼的線條連接起來。

從人物的整體造型開始，掌握人物的平衡，並對其進行修改。

透過把握準確的關節位置可以幫助我們繪製出人物自然的身體造型，無論什麼形態都能繪製出來。

在畫關節時可以與模型相結合，畫出更加自然的人物造型。

在畫關節草圖的時候，一定要將看不見的地方畫出來，這樣可以幫助我們把握人體的立體感，也能準確地找準身體各部分的位置。

如果不畫出看不見的關節就不容易找準位置，導致身體的連接不自然。

將看不見的關節也繪製出來，人物比例、動作等看上去就比較準確、自然。

3 描線的技巧

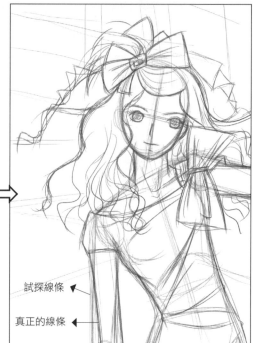

試探線條

真正的線條

確定了人物的基本結構造型後，就可以開始描線。

描線時不僅要將人物的大概輪廓表現出來，還要用簡略的線條表示出人物與背景的關係。

描線是一個反覆的過程，並不是一次性完成的。在第一輪的描線中有大量的不明確線條（即試探性的線條），只描出人物的大概輪廓，在接下來的幾輪描線中再逐步確定線條，將真正需要的線條強調出來。

雜亂的第一輪描線。

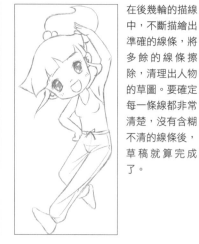

清理出最終的線條。

在後幾輪的描線中，不斷描繪出準確的線條，將多餘的線條擦除，清理出人物的草圖。要確定每一條線都非常清楚，沒有含糊不清的線條後，草稿就算完成了。

與用鉛筆繪製草圖時不同，在使用鋼筆描線時，線條儘量一氣呵成，不能用短線組合而成。

一氣呵成，線條流暢，顯得非常漂亮。

用力不均，線條時粗時細，彎彎曲曲。

畫線時速度太慢，過於緊張，線條不流暢。

短線組合而成，線條不連貫。

鉛筆草圖完成後就要用鋼筆對人物及背景進行描線，人物描線通常使用柔韌性較強的G筆，背景用圓筆或鏑筆。

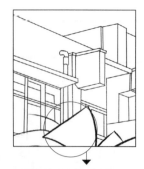

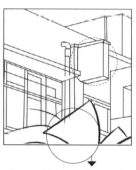

用鋼筆描線完成後擦除鉛筆線條，並仔細檢查，用白顏料修改錯誤線條。

描線時結合不同的鋼筆讓線條主次分明。

背景的線條要根據透視法結合尺子來繪製，並選擇柔韌性較弱的筆尖。

不小心畫錯的地方用白顏料修
改。畫線時一定要放鬆心情，不要
太緊張，線條要保持連貫、流暢。

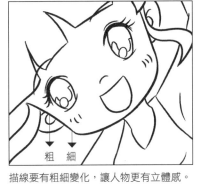

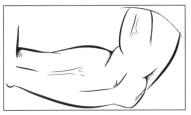

可以透過控製肌肉線條的粗細起伏來表現
質感。男性肌肉的線條剛硬，用粗細變化
較大的線條可以體現強有力的感覺，也增
強了立體感。

要等墨乾後才能用橡皮擦
將鉛筆草稿輕輕擦掉。

描線要有粗細變化，讓人物更有立體感。

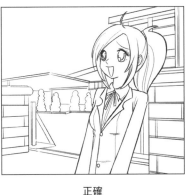

正確

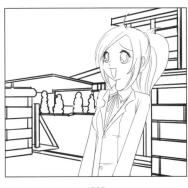

錯誤

4 色彩的運用

網紙是漫畫上色的常用工具，網紙不但用起來方便，也
很美觀，比完全用手畫節約了很多時間。

選擇合適的網紙為整幅圖貼上網
紙，並結合白色顏料和塗黑體現
出畫面的立體感。

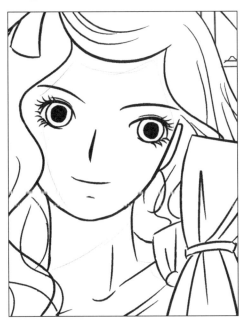

根據需要剪
卜大小台適
的網紙。

用刮網刀仔細刮去多餘部分，完成後
用力將網紙壓緊，可以用壓網刀或者
刮網刀的刀背。

黑白漫畫中的色彩是通過黑、白、灰來表現的，可是即便是單調的黑、白、灰也能體現出豐富多彩的畫面。下面讓我們學習如何運用灰度顏色體現出其他顏色並營造氣氛。

漫畫人物頭髮的顏色體現

其他質感的體現

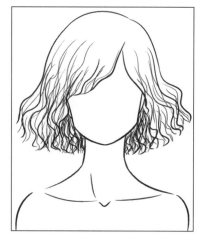

● 普通頭髮

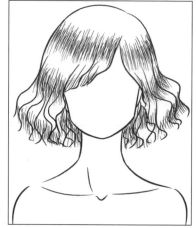

● 金色頭髮

沒有光澤的頭髮，用線條的疏密體現頭髮的立體感。

留出大量亮部光部分使頭髮充滿光澤。

點描體現出白色羽毛的效果。

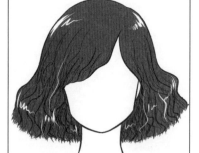

● 紅色頭髮

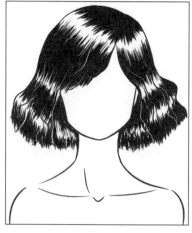

● 黑色頭髮

用深色的網點製造出紅色頭髮的效果。

塗黑頭髮，與留出的亮部光形成鮮明的對比。

用G筆繪製出樹木的質感。

雖然灰度能體現部分顏色，不過仍然有侷限性。所以，在黑白漫畫中，畫面的對比度至關重要！畫面的層次、氛圍都在黑、白、灰的對比中體現出來。

添加效果線是漫畫中營造氣氛比較常用的手法。效果線大致分為三種：平行線、放射線和網格。

● 平行線

● 放射線

● 網格

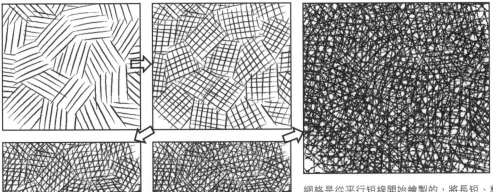

網格是從平行短線開始繪製的，將長短、粗細差不多的平行短線以不同角度疊加後就成了網格的效果。

● 突然效果

● 速度效果

● 陰暗效果

● 寧靜效果

不同的效果線能表現不同的氣氛。

1.3 各種漫畫人物的風格

　　漫畫中的人物千姿百態，每個人筆下的漫畫人物都有自己的特點，一些漫畫人物擁有共同的特點就形成了風格。因此，我們把市面上所有的漫畫，按其共同特點所形成的風格，可大致分為四類：寫實漫畫、少年漫畫、Q版漫畫和商業插畫類漫畫。

● 寫實漫畫

● 少年漫畫

● Q版漫畫

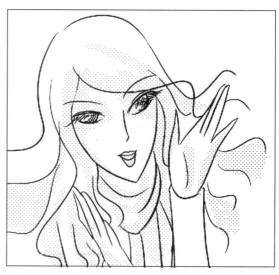

● 商業插畫類漫畫

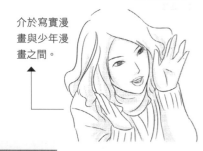

介於寫實漫畫與少年漫畫之間。

　　漫畫人物的風格是根據其主要特徵分類的，並沒有嚴格的界限，有些人物可以是介於兩種分類之間，甚至可以結合多種風格。比如一些漫畫人物可以介於寫實風格與少年漫畫風格之間，也有一些漫畫人物是介於Q版漫畫與商業插畫類漫畫之間的，並且往往一本漫畫書裡面，包含有多種不同風格的人物。而且，就算是同種風格的漫畫人物也會有很多不同的形態。

商業插畫類漫畫的其他形態。

1 寫實漫畫

顧名思義,寫實漫畫中的人物比較貼近現實,這是寫實漫畫的最大特點。

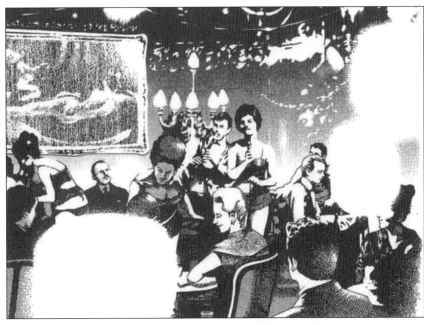

該圖引自漫畫《銀座》中的一部分。從這些漫畫中我們可以看出,無論是人物的面部五官還是人物的身體動作,都和現實中的人物很接近,沒有做太大的誇張與變形,是典型的寫實漫畫。下面我們根據這一特點,繪製一個寫實的漫畫人物。

以照片中的人物作為參考。

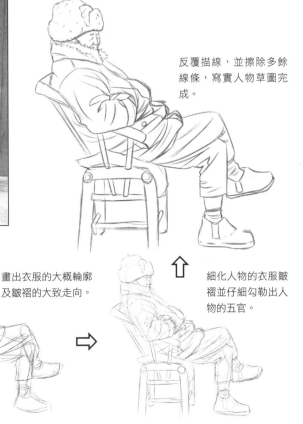

反覆描線,並擦除多餘線條,寫實人物草圖完成。

畫出衣服的大概輪廓及皺褶的大致走向。

細化人物的衣服皺褶並仔細勾勒出人物的五官。

首先按照片中人物的姿勢同比例畫出人物的整體造型及關節。

② 少年漫畫

少年漫畫是少男漫畫和少女漫畫的統稱，在畫風上有別於寫實漫畫，是市面上最常見的漫畫風格。

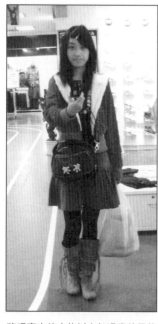

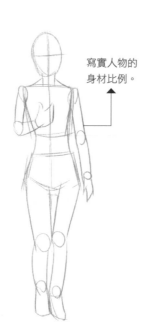

寫實人物的身材比例。

將現實中的人物以少年漫畫的風格表現出來。

該圖引自漫畫《喜歡你》。可以看出，與寫實漫畫中的人物相比，少年漫畫中的人物無論是五官還是身材，都被誇張與美化了。特別是漫畫中美少年與美少女的眼睛，被擴大了很多倍，身材也無比修長。

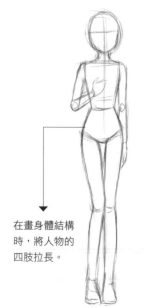

將人物五官卡通誇張化，強調出眼睛。

在畫身體結構時，將人物的四肢拉長。

衣服也要修改得更合身，體現出人物修長的身材。

少年漫畫中的Q版人物。

③ Q版漫畫

市面上很多兒童漫畫都是Q版風格的，但不是所有的Q版風格的漫畫都是兒童漫畫。線條簡單的Q版漫畫風格，是四格漫畫中人物的常用風格。不過並不是單純地將一般人物的線條簡化後就成了Q版人物，Q版人物也可以很華麗，其變化最大的是頭身比與人物表情。Q版人物也大量運用在少年漫畫中。

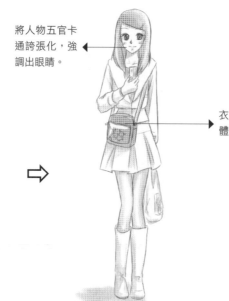

《Fortune Arterial》

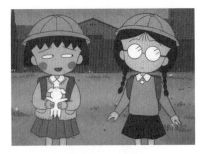

《櫻桃小丸子》

《蠟筆小新》

市面上常見的如
《蠟筆小新》、《櫻桃
小丸子》、《小狗汪
汪》等,都是典型的Q
版漫畫風格的漫畫。

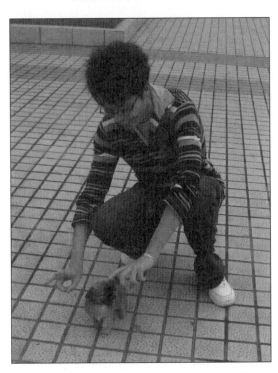

Q版漫畫的創作也是從
人物的身體的框架開始
畫,這裡就確定了人物
的整體形態。

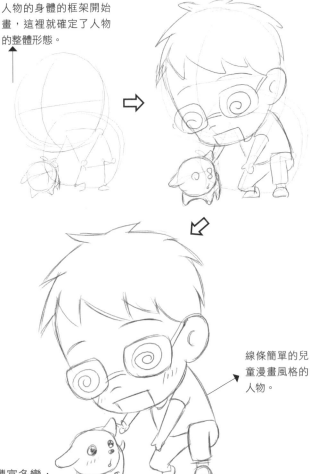

線條簡單的兒
童漫畫風格的
人物。

Q版人物的最大特點是著重人物的特點描畫。
比如將圖中戴眼鏡的男孩轉化為Q版漫畫風格的人
物後,眼鏡成了著重強調的對象。

4 商業插畫類漫畫

商業插畫類漫畫中的人物形態更加豐富多變,
沒有一個固定的模式,可以說想怎麼畫就怎麼畫。

這些流傳於互聯網上風格迥異的人物，都屬於商業插畫類漫畫中的人物。它們沒有固定形態，但是它們都有一個共同的特點，即擁有獨特的造型和個性的姿態，總給人留下很深的印象。這類漫畫人物非常吸引人們的目光，所以常用作商業宣傳。下面我們學習如何將普通的人物畫成具有獨特個性和風格的商業插畫人物。

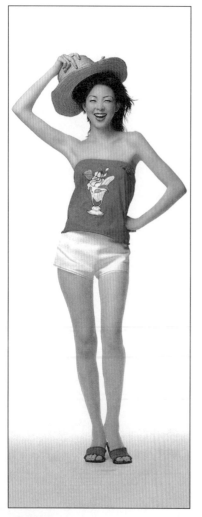

在畫商業插畫類人物的身體結構時，不必拘泥於形式，可以完全發揮自己的創意，構思好了就可以隨便畫。

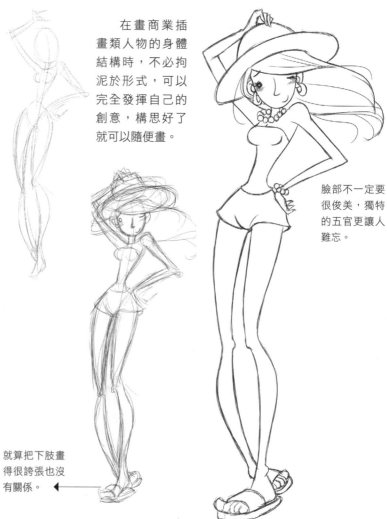

臉部不一定要很俊美，獨特的五官更讓人難忘。

就算把下肢畫得很誇張也沒有關係。

透過對人物的頭身比
例結構的劃分，就可以表現
出與各種作品或舞台中相呼
應的人物。掌握好身體各部
分的比例，才能畫出自然的
人物造型。

頭身比 的畫法

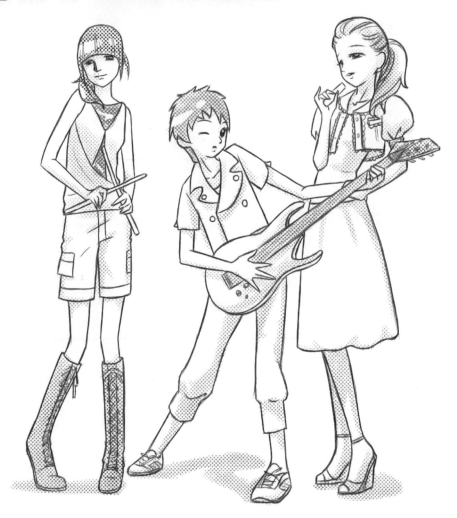

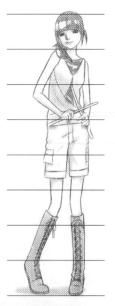

7.5頭身人物

1個頭長

約7.5個頭長

所謂頭身比,就是
一個人身高與頭長
的比例。

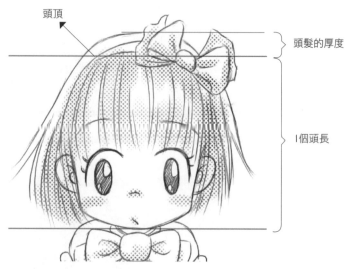

頭頂

頭髮的厚度

I個頭長

頭長是指頭頂到下巴的距離,不包括頭髮的厚度,所以就算把頭髮梳得
再高,頭長和頭身比也是不會改變的。

在計算頭身比時，人物的身高是此人站立時，從頭頂（當然也要除去頭髮厚度）到腳後跟位置的距離。

腳後跟的位置線。

人物墊腳或者穿了高跟鞋，會在視覺上影響到身高。所以要以頭頂到腳後跟位置線，作為測量身高的標準。

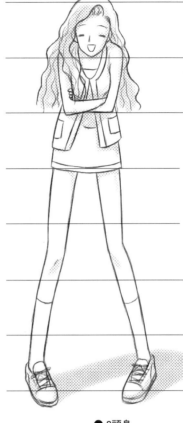

左圖的人物雖然整體長度是頭長的6.5倍左右，但是由於人物是彎腰站立的，所以身高與頭長的比會大於6.5。因此她仍然是8頭身的人物。

● 8頭身

不同頭身比的人物給人的感覺也不同，頭身比例越大的人，看起來越高、身材越修長。就像在現實生活中，同樣身高的人，臉（頭）大的人給人感覺就比臉（頭）小的人要矮。所以模特兒的臉（頭）要特別小，因為這樣看起來身材才會顯得特別修長。

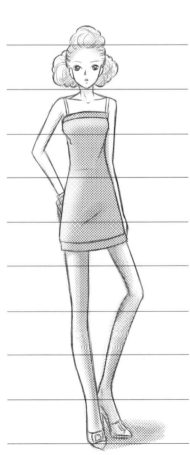

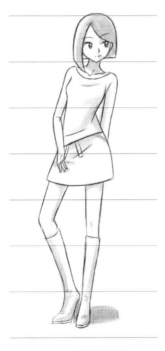

● 8.5頭身

這個人物的頭身比在8.3左右，但在表述時一般取接近的整數或精確到0.5的數，即是8.5頭身。

● 6.5頭身

這個人物的頭身比在6.3左右，所以她是6.5頭身的人物。

● 3頭身

3頭身的人物是招人喜愛的類型，是Q版人物的常用頭身比。

頭身的運用

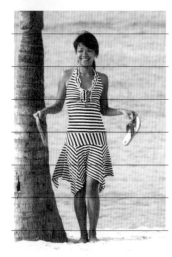

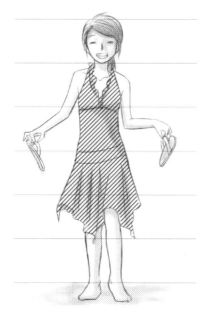

● 6.5頭身

現實人物一般在4~8頭身之間,有少數的小孩是3頭身,也有少數人的頭身達到8頭身和9頭身。

● 6.5頭身

將照片中的人物按原比例搬到漫畫中,可以看到人物的四肢較短,且上半身比下半身長。為了美觀,漫畫中的人物的頭身比常常比較大,在7~9頭身之間,有時甚至是10頭身,這樣的人物看起來比較修長、美觀。

● 7.5頭身

● 2頭身

● 3頭身

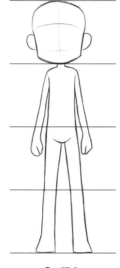

● 4頭身

現實中存在4~8頭身的人物,但在漫畫中人物的頭身嚴格說是沒有界限的。不過一般都在2~10之間,其中2~4頭身的人物常用於Q版漫畫中,因為2~4頭身接近小孩的頭身比,所以容易惹人喜歡,而5~10頭身常用於成熟人物的繪製。

● 可愛的4頭身Q版人物

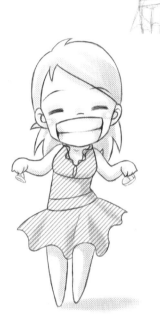

● 4頭身的Q版人物

與成熟人物相比，2~4頭身的Q版人物的最大特點就是頭部很大。身體都是由平滑的曲線構成，圓潤的身體很容易擺出可愛的造型，搭配上誇張的面部表情，極易製造出滑稽的效果。

● 7.5頭身的成熟人物

● 可愛的3頭身Q版人物

氣質成熟的角色，如果頭小就會顯得帥氣，所以漫畫中的成熟人物一般在5~10頭身之間，且頭身比越大人物看起來也就越成熟帥氣。

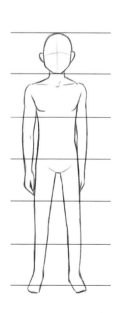

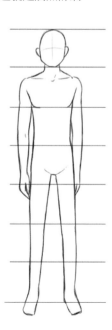

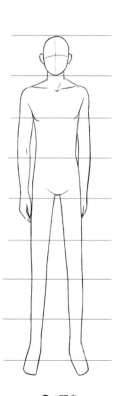

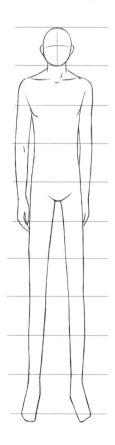

● 6頭身

● 7頭身

● 8頭身

● 9.5頭身

讓男性帥氣的8頭身

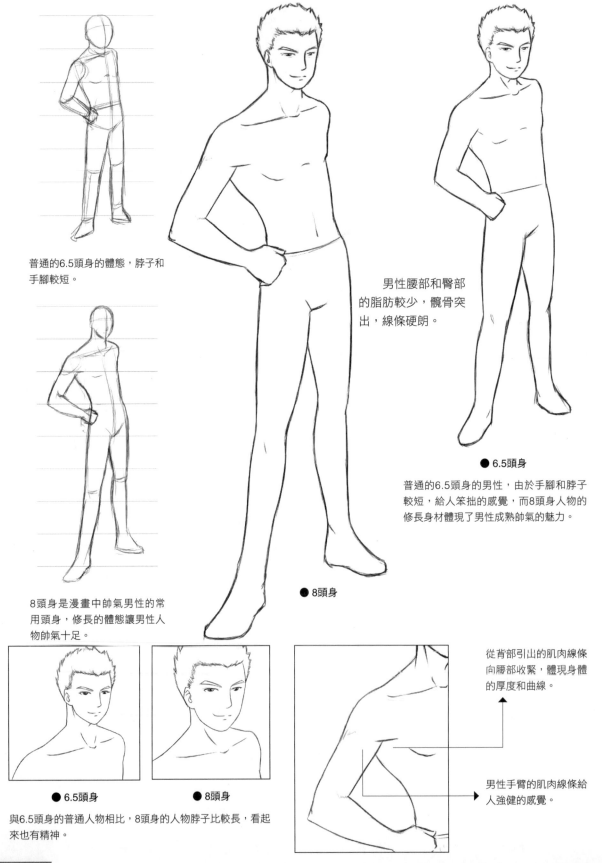

普通的6.5頭身的體態，脖子和手腳較短。

男性腰部和臀部的脂肪較少，髖骨突出，線條硬朗。

● 6.5頭身

普通的6.5頭身的男性，由於手腳和脖子較短，給人笨拙的感覺，而8頭身人物的修長身材體現了男性成熟帥氣的魅力。

8頭身是漫畫中帥氣男性的常用頭身，修長的體態讓男性人物帥氣十足。

● 8頭身

從背部引出的肌肉線條向腰部收緊，體現身體的厚度和曲線。

● 6.5頭身 ● 8頭身

男性手臂的肌肉線條給人強健的感覺。

與6.5頭身的普通人物相比，8頭身的人物脖子比較長，看起來也有精神。

讓女性漂亮的7.5頭身

7.5頭身的女性有美麗的腰部曲線和修長的雙腿,是成熟美女的標準。

細長的脖子和明顯的鎖骨都是美女必不可少的條件。

要用柔和的曲線繪製出女性圓潤的小腹。

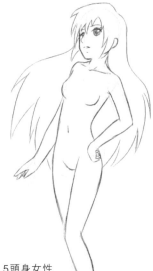

與7.5頭身女性相比,普通的6頭身女性少了一分成熟魅力。

7.5頭身女性的腰和脖子要畫得細長,全身線條柔軟。

與6頭身的人物相比7.5頭身的人物四肢細長,頭部較小,修長的身材給人成熟、苗條的印象。

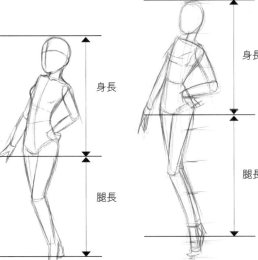

身長

身長

腿長

腿長

● 6頭身

● 7.5頭身

6頭身的人物肩膀窄,脖子短。

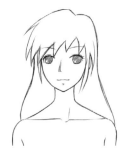

7.5頭身的人物肩膀寬,脖子長。

可愛的2~4頭身Q版人物

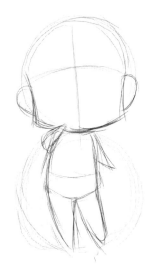

2~4頭身的Q版人物，誇張的大頭討人喜愛，短小的四肢很容易做出可愛的動作。

Q版人物強調眼睛和表情。

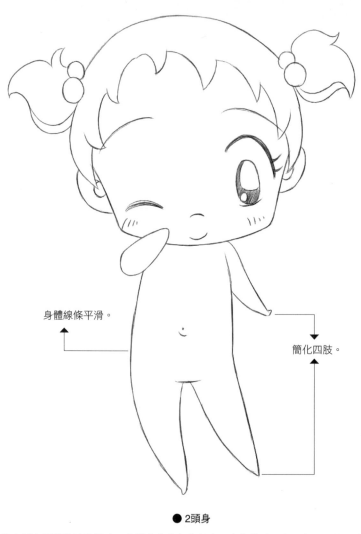

身體線條平滑。

簡化四肢。

● 2頭身

全身都由圓滑的線條構成，身體曲線的起伏很小。人物的手腳也要畫得很小，脖子甚至可以不畫出來。

● 2頭身

● 2.5頭身

● 4頭身

2~4頭身是小孩或Q版人物的頭身比，巨大的頭部配上嬌小的身體，很容易惹人喜愛。

2 頭身的平衡

下面我們來了解人物身體各部分的比例，透過調整大腿根部位置來改變人物的整體平衡。同樣的頭身變換不同的身體比例，效果也會大不一樣，即以大腿根部為分界線，調整上半身與下半身長度的比例。

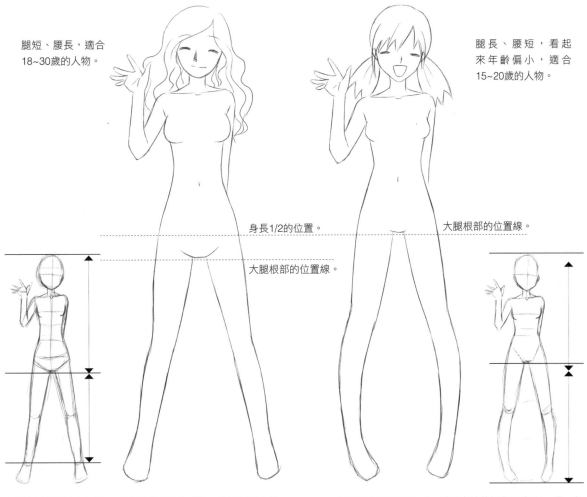

腿短、腰長，適合18~30歲的人物。

腿長、腰短，看起來年齡偏小，適合15~20歲的人物。

身長1/2的位置。

大腿根部的位置線。

大腿根部的位置線。

上半身比下半身長一點，人物看起來比較成熟，接近現實人物。

腿長是整個身長的1/2，甚至大於整個身長的1/2，是一般少年漫畫中的常用美女身材比例。

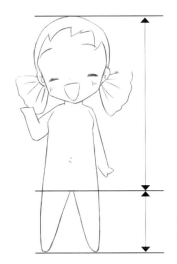

透過調節大腿根的位置改變身體的平衡，對Q版的人物同樣適用。

大腿根位置偏下的人物憨厚可愛。

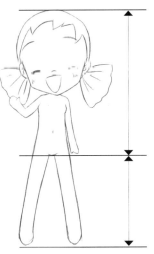

將大腿根位置上移，人物腿部變長，顯得帥氣而有活力。

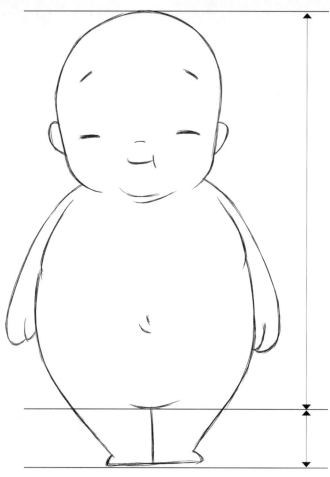

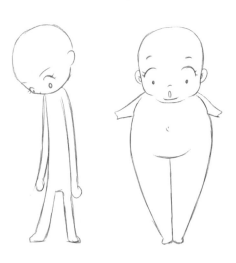

如果很瘦的人，大腿根位置偏低，或者很胖的人，大腿根位置偏高，人物看上去會很不協調。

在漫畫中，頭身的平衡是根據作者自己設定的，嚴格説是沒有界限的，可以根據需要繪製出誇張的人物形象。一般來説，較胖人物的大腿根位置偏下，較瘦人物的大腿根位置會相對偏上一點。

一般人物的大腿根位置線在身長的1/2處，這樣的人物看起來比較協調，不過2~4頭身的Q版人物和小孩例外。由於Q版人物和小孩的巨大頭部占了身長的很大比例，所以大腿根位置線會低於身長1/2處，人物整體比例仍然很協調。

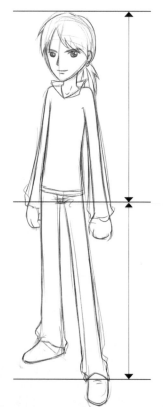

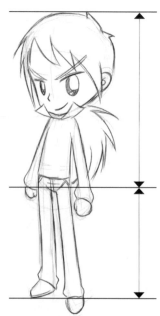

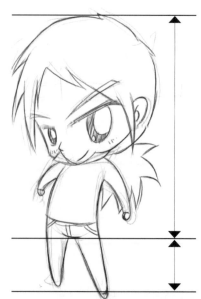

3 頭身的轉變

了解了各種頭身比例以及頭身的平衡，就可以根據需要，將人物進行各種頭身的轉變了。

將7頭身人物轉化為5頭身人物和2頭身人物

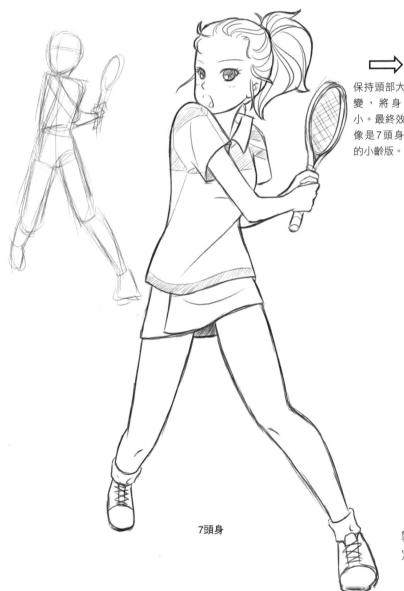

7頭身

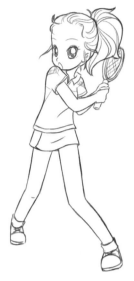

保持頭部大小不變，將身體縮小。最終效果就像是7頭身人物的小齡版。

5頭身

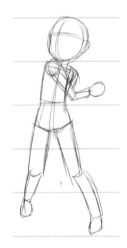

首先要根據7頭身人物的造型繪製出5頭身人物的造型結構草圖，確定人物的動作和整體平衡。

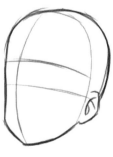

7頭身人物頭型

7頭身與5頭身人物的臉型也有很大的差異。繪製時要注意5頭身人物的臉較圓、額頭較大，看起來年齡偏小。

5頭身人物頭型

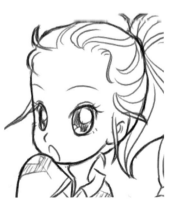

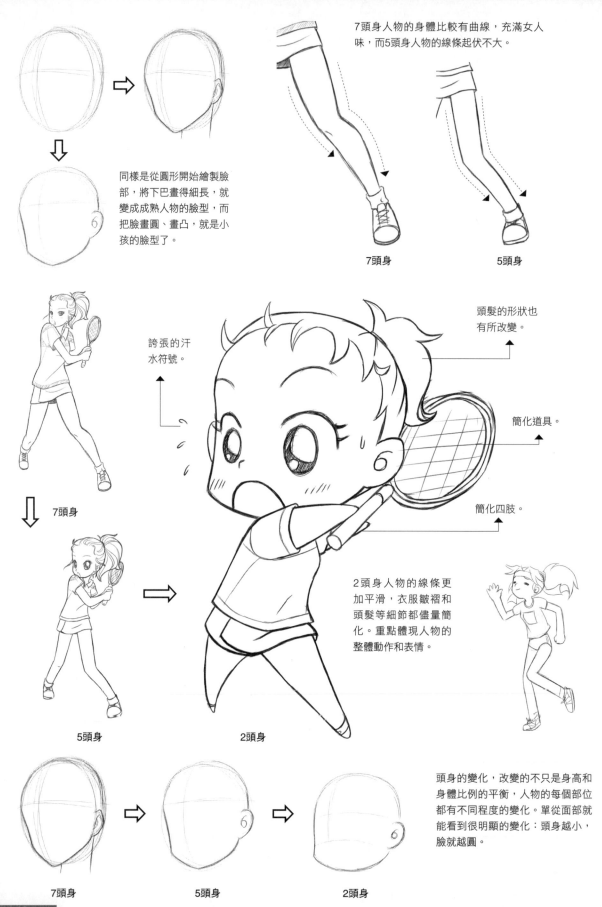

同樣是從圓形開始繪製臉部，將下巴畫得細長，就變成成熟人物的臉型，而把臉畫圓、畫凸，就是小孩的臉型了。

7頭身人物的身體比較有曲線，充滿女人味，而5頭身人物的線條起伏不大。

7頭身

5頭身

誇張的汗水符號。

頭髮的形狀也有所改變。

簡化道具。

簡化四肢。

7頭身

5頭身

2頭身人物的線條更加平滑，衣服皺褶和頭髮等細節都儘量簡化。重點體現人物的整體動作和表情。

2頭身

頭身的變化，改變的不只是身高和身體比例的平衡，人物的每個部位都有不同程度的變化。單從面部就能看到很明顯的變化：頭身越小，臉就越圓。

7頭身

5頭身

2頭身

頭身比例越小，人物表現的年齡就越小，眼睛占面部的比例也就越大，人物的面部五官會往下壓。雖然大眼睛會給人天真的感覺，但也不是所有的小頭身人物都是這樣。

2頭身小眼睛的例子。雖然眼睛很小，也要把五官往下壓，讓臉部看起來充滿童趣。

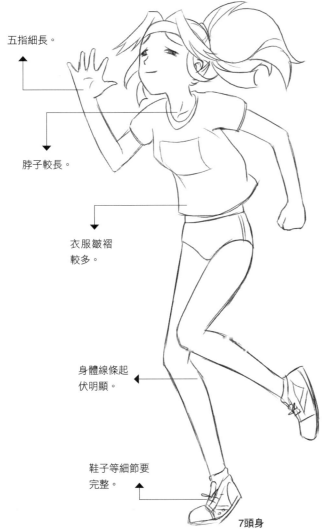

五指細長。

脖子較長。

衣服皺褶較多。

身體線條起伏明顯。

鞋子等細節要完整。

7頭身

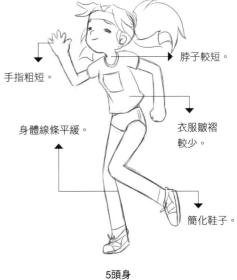

手指粗短。

身體線條平緩。

脖子較短。

衣服皺褶較少。

簡化鞋子。

5頭身

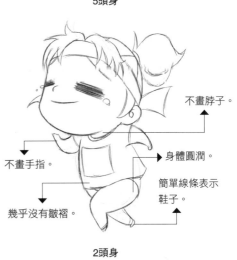

不畫手指。

幾乎沒有皺褶。

不畫脖子。

身體圓潤。

簡單線條表示鞋子。

2頭身

1 四種平視視角的草圖畫法

　　進行人物設定前,首先要繪製人物的四種平視視角的草圖,即人物的正面、斜側面、正側面、背面的草圖。從而確定人物的整體形態,並在以後繪製該人物時作為參照。

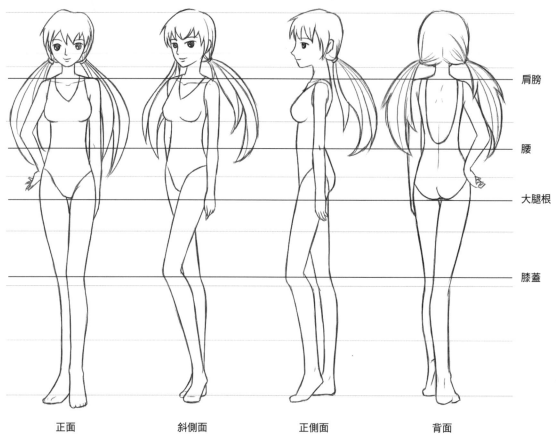

	肩膀
	腰
	大腿根
	膝蓋

正面　　　　　斜側面　　　　　正側面　　　　　背面

在繪製草圖時一定要用輔助線確定好人物的身體各部分比例,每個面都要嚴格按照這個比例繪製。

根據正面畫正側面

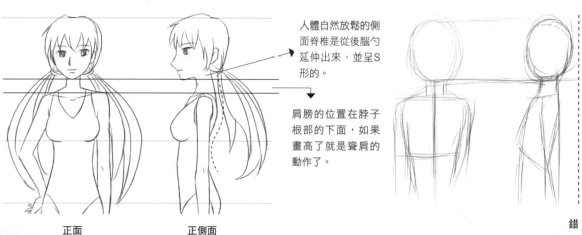

人體自然放鬆的側面脊椎是從後腦勺延伸出來,並呈S形的。

肩膀的位置在脖子根部的下面,如果畫高了就是聳肩的動作了。

正面　　　　　正側面　　　　　　　　　　　　　　　　錯

臉部的變化

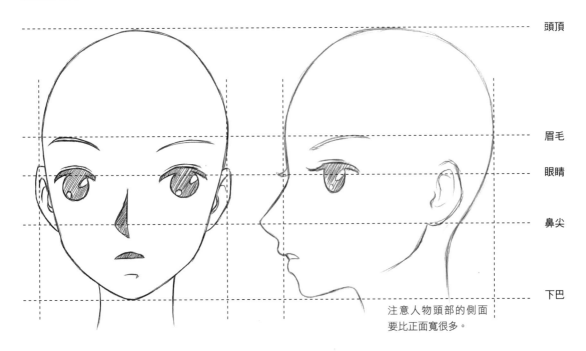

頭頂
眉毛
眼睛
鼻尖
下巴

注意人物頭部的側面
要比正面寬很多。

　在人物的正面添加多條延長的輔助線，根據這些輔助線來確定人物側面五官的位置，而且可以用添加輔助線
的方法繪製其他的面。

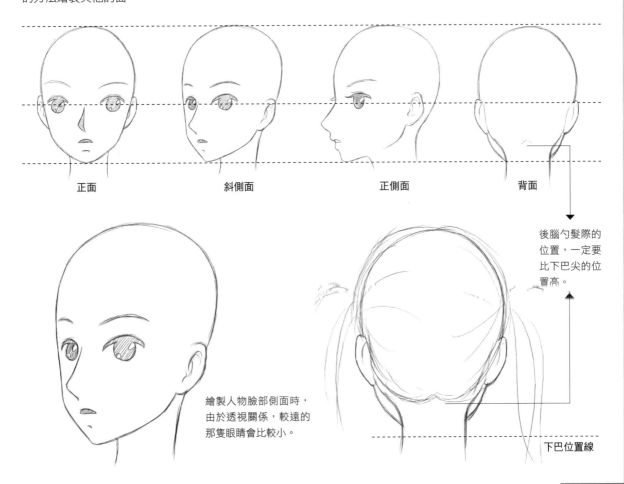

正面　　　　　　　斜側面　　　　　　　正側面　　　　　　　背面

後腦勺髮際的
位置，一定要
比下巴尖的位
置高。

繪製人物臉部側面時，
由於透視關係，較遠的
那隻眼睛會比較小。

下巴位置線

背面的畫法

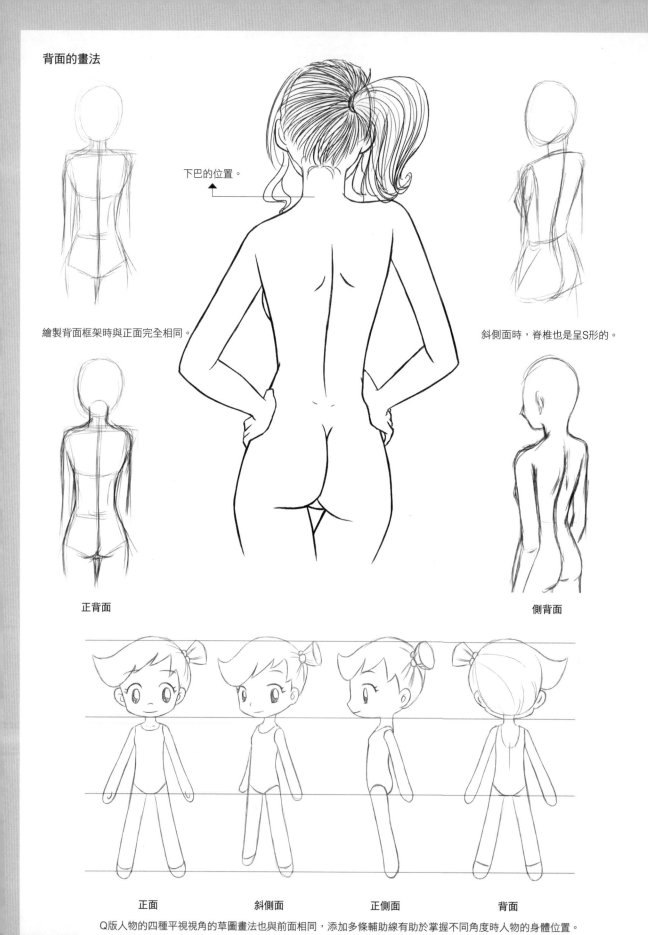

下巴的位置。

繪製背面框架時與正面完全相同。

斜側面時，脊椎也是呈S形的。

正背面

側背面

正面　　　　　斜側面　　　　　正側面　　　　　背面

Q版人物的四種平視視角的草圖畫法也與前面相同，添加多條輔助線有助於掌握不同角度時人物的身體位置。

仰視的構圖

● 平視

在學習繪製仰視的人物時，可以先從將平視視角的人物轉化成仰視視角的人物開始。在此過程中總結經驗和技巧，熟練後可以直接繪製自然的仰視人物。

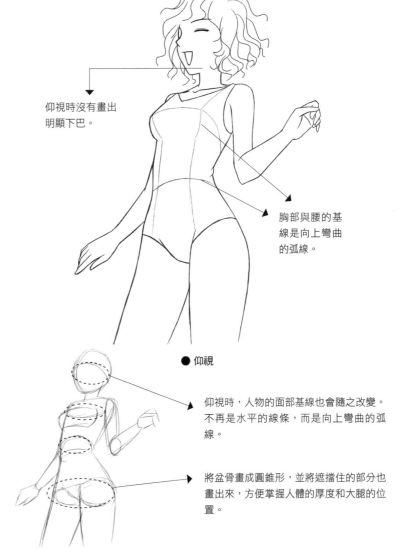

仰視時沒有畫出明顯下巴。

胸部與腰的基線是向上彎曲的弧線。

● 仰視

仰視時，人物的面部基線也會隨之改變。不再是水平的線條，而是向上彎曲的弧線。

將盆骨畫成圓錐形，並將遮擋住的部分也畫出來，方便掌握人體的厚度和大腿的位置。

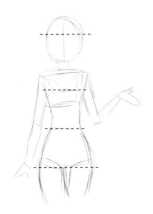

● 平視　　　　　● 仰視

從草圖開始，將人物的身體用幾何體表示，這樣容易掌握到人物的立體感。

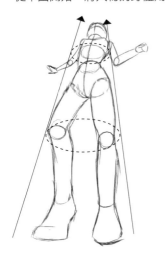

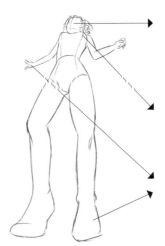

這個角度已經看不到人物的臉了，只需要畫出人物下頜的下面。

肩膀已經被凸起的胸部遮住。

手部也因為透視的影響要畫得非常小，腳部則要畫得非常大。

這是從下面垂直向上看的仰視視角，人物整體呈三角形，這個角度的人物看起來非常有氣勢。

3 俯視的構圖

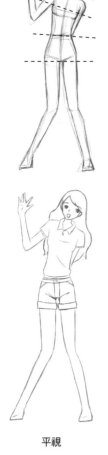

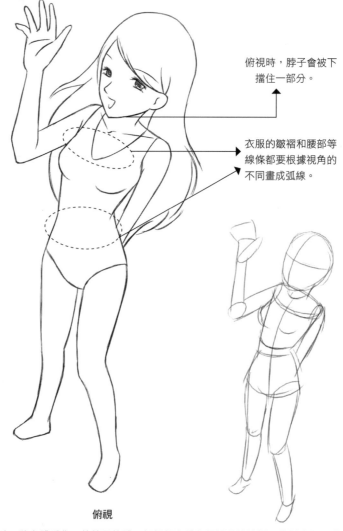

俯視時，脖子會被下擋住一部分。

衣服的皺褶和腰部等線條都要根據視角的不同畫成弧線。

平視

將平視的人物轉化成俯視的。

俯視

俯視時，將身體看作一節節圓柱體，把握好身體各個部分的比例，繪製出有立體感的俯視效果圖。

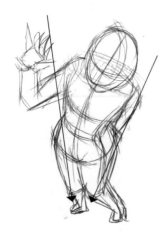

繪製時添加一些輔助線，有助於更好的把握人體的比例關係。

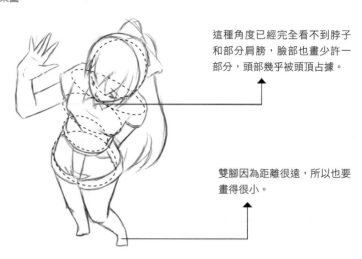

這種角度已經完全看不到脖子和部分肩膀，臉部也畫少許一部分，頭部幾乎被頭頂占據。

雙腳因為距離很遠，所以也要畫得很小。

幾乎是從高出垂直往下看的俯視視角。

4 不同視角的繪畫實踐

首先在草稿上簡單勾畫出人物的大致輪廓，人物的動態也在這裡確定。

根據草稿線繪製出人物的胴體草圖。

根據胴體為人物添加臉部表情、衣物等。

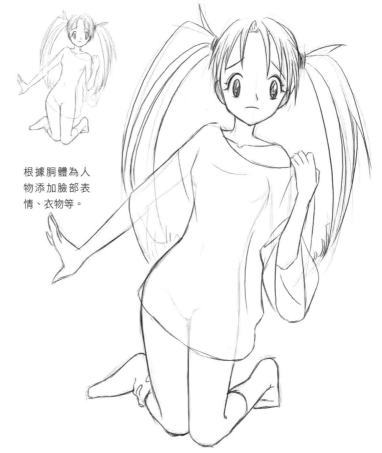

反覆描線確定最終線條，草圖完成。

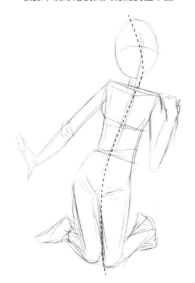

身體S形扭曲

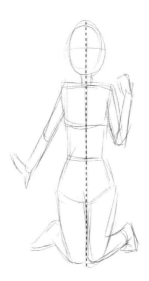

身體沒有扭曲

添加衣服皺褶時，一定要根據人物的身體輪廓以及動作來添加。

在構思草圖時把握人物的整體造型很關鍵，當人物身體有扭曲動作時，人物整體感覺會更活潑自然，反之則讓畫面顯得僵硬和死板。人體扭動的主要部位有三個：肩部、腰部和胯部，在繪製時靈活運用會達到很好的效果。

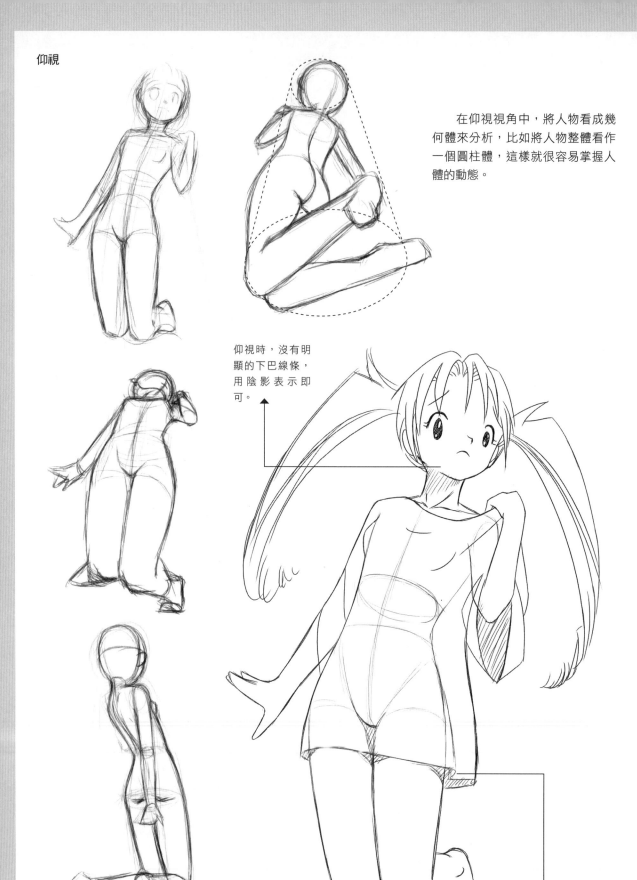

仰視

在仰視視角中,將人物看成幾何體來分析,比如將人物整體看作一個圓柱體,這樣就很容易掌握人體的動態。

仰視時,沒有明顯的下巴線條,用陰影表示即可。

由於是仰視,所以衣服的邊是向上的弧線。

俯視

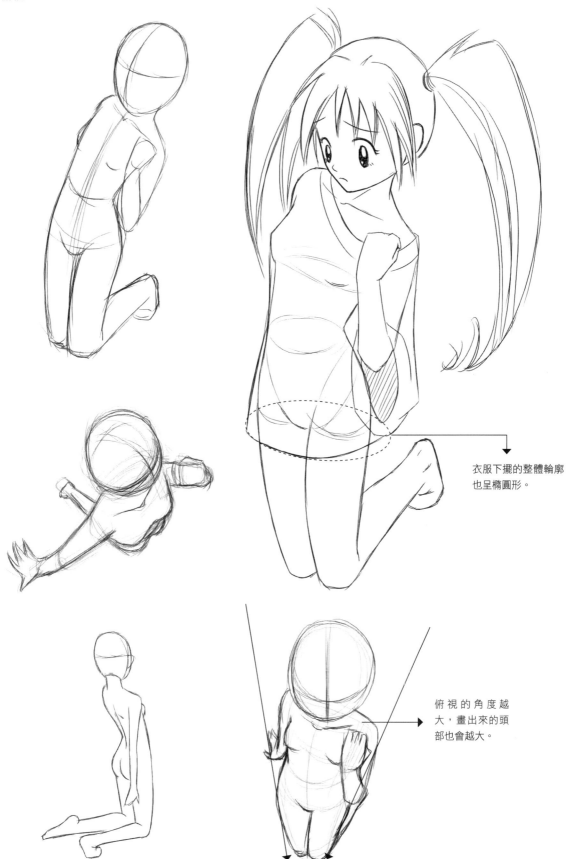

衣服下擺的整體輪廓
也呈橢圓形。

俯視的角度越
大，畫出來的頭
部也會越大。

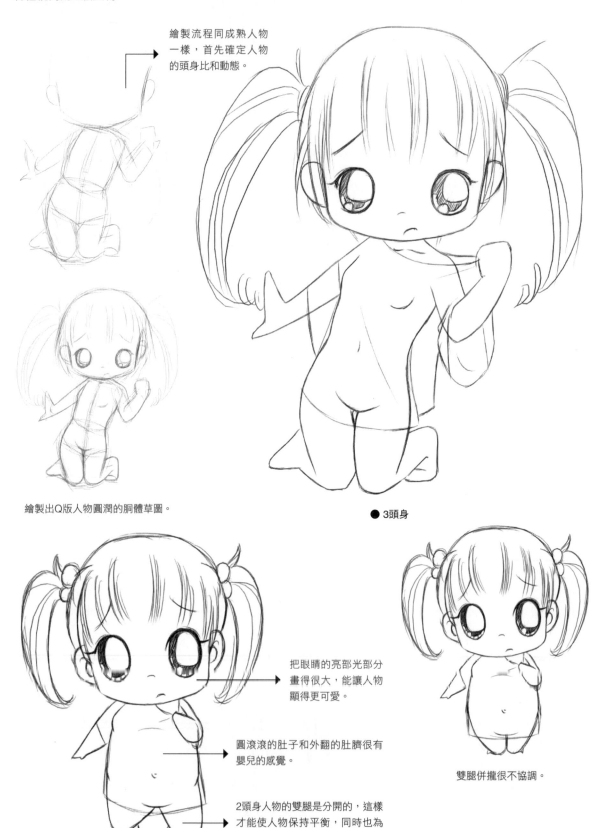

繪製流程同成熟人物一樣,首先確定人物的頭身比和動態。

繪製出Q版人物圓潤的胴體草圖。

● 3頭身

把眼睛的亮部光部分畫得很大,能讓人物顯得更可愛。

圓滾滾的肚子和外翻的肚臍很有嬰兒的感覺。

2頭身人物的雙腿是分開的,這樣才能使人物保持平衡,同時也為人物增添了一些孩子氣。

● 2頭身

雙腿併攏很不協調。

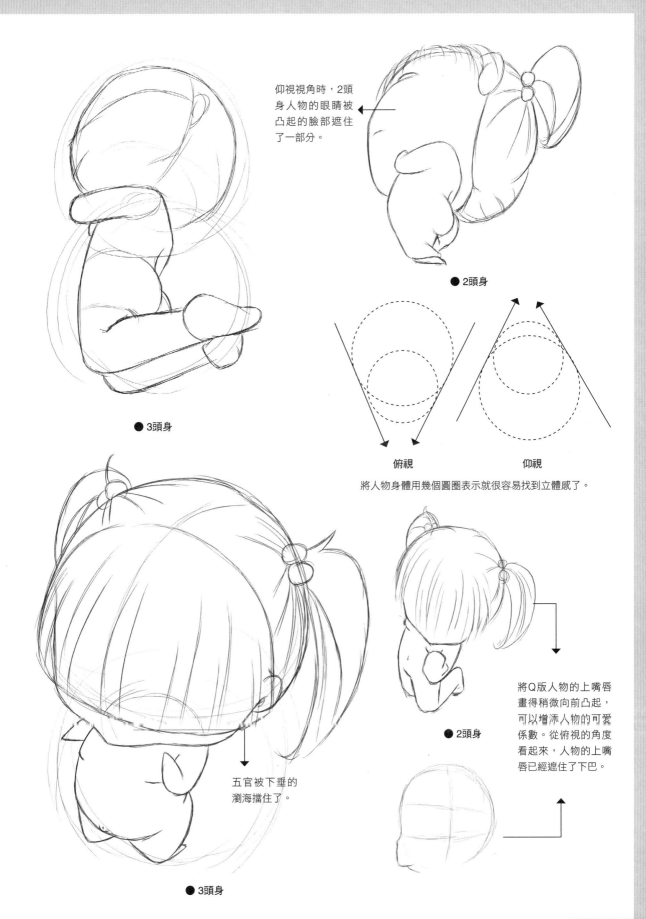

仰視視角時，2頭身人物的眼睛被凸起的臉部遮住了一部分。

● 2頭身

● 3頭身

俯視　　　　　　仰視

將人物身體用幾個圓圈表示就很容易找到立體感了。

五官被下垂的瀏海擋住了。

● 3頭身

● 2頭身

將Q版人物的上嘴唇畫得稍微向前凸起，可以增添人物的可愛係數。從俯視的角度看起來，人物的上嘴唇已經遮住了下巴。

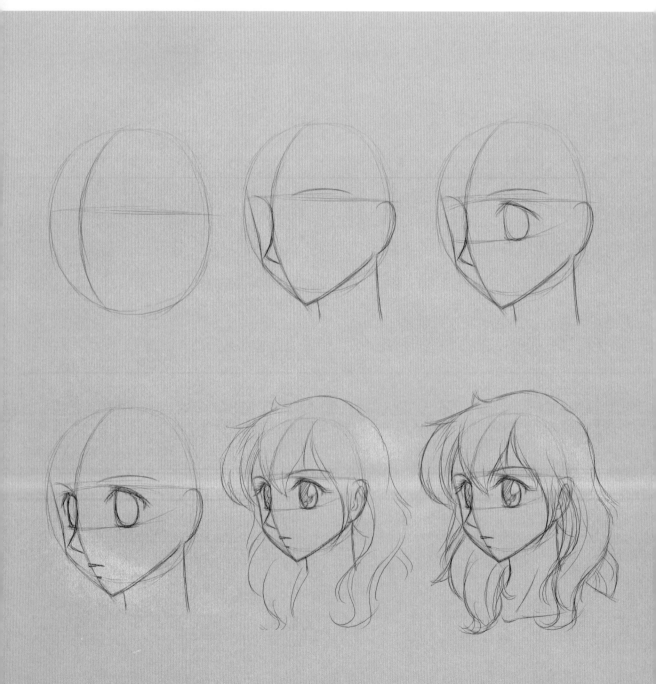

人物的面部表情

不同的人物有不同的面部特徵,在繪製時抓住人物的面部特徵會給人留下很深的印象。試想一本漫畫裡的人物樣貌都差不多,讀者看起來會相當費力,很容易疲勞厭倦。漫畫人物之所以惹人喜愛,與漫畫人物誇張多變的表情有很大關係。下面我們就從人物的面部畫法開始學習。

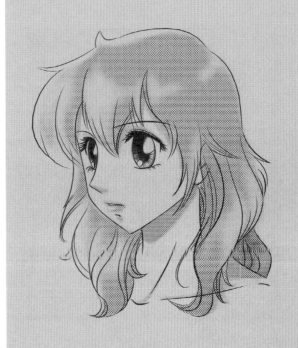

3.1 多角度面部的畫法

掌握面部各角度的繪製方法是很重要的，這樣讀者才能了解人物的長相，並留下深刻印象。首先我們從基礎的平視角度的面部畫法開始學習。

平視時面部的畫法

人的臉型多種多樣，但在繪製的時候都可以從「O」和「+」開始，「O」和「+」可以作為人物臉部的基準線，「O」代表人物的頭部輪廓，在頭部畫「+」可以確定人物面部的朝向和五官，幫助我們正確掌握五官在臉部的位置。

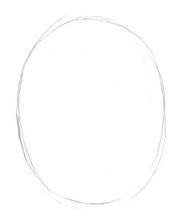

首先繪製一個橢圓形作為臉的雛形。

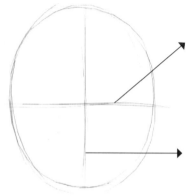

加上一個十字架作為五官的基線。

橫線是決定眼睛位置的基準線，用來確定人物面部的垂直朝向。仰視時是向上彎曲的弧線，俯視時是向下彎曲的弧線。

豎線是平分面部的中心線，是連接頭頂與下巴的基準線。畫人物側面時，豎線變成不同程度的曲線，用來確定人物面部的水平朝向。

透過「O」和「+」來繪製人物頭部的流程

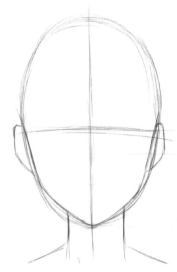

1.畫好「O」和「+」後，在「O」上畫出人物的基本臉型，同時根據橫線位置畫出耳朵。

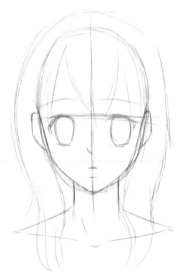

2.根據「+」在臉上簡單添加人物的五官，確定五官在臉上的位置。

3.細化人物的五官和頭髮後，人物面部繪製完成。

用橫線決定眼睛位置的四種畫法

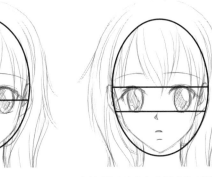

此橫線在眼睛的中心位置，因此要在橫線上畫眼睛。

以穿過眼睛中心的橫線為基礎畫眼睛縱向的兩條橫線，決定眼睛上下的位置，在這兩條橫線之間畫眼睛。

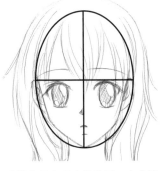

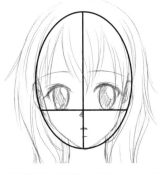

此橫線是上眼瞼的位置，在此橫線下畫眼睛。

此橫線是下眼瞼的位置，在此橫線上畫眼睛。

各種不同的臉型

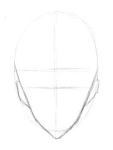

● 尖臉

臉型畫窄，下巴畫在圓形下面，是比較成熟的臉型。

● 圓臉

這是一般常用的臉型，基本在圓形的輪廓上。

● 方臉

將兩腮畫在圓形外凸起處，臉型看起來比較寬。

● 普通臉型

大眾化的臉型，也是其他臉型變形的基礎。

● 消瘦臉型

將顴骨畫成明顯的凸起，顴骨下面向內凹陷。

● 豐滿臉型

兩腮向外凸出，沒有明顯的下巴和脖子。

改變豎線的位置調節人物的面部水平朝向

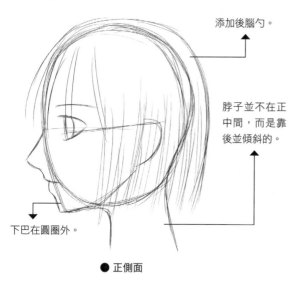

添加後腦勺。

脖子並不在正中間，而是靠後並傾斜的。

下巴在圓圈外。

● 正側面

豎線與圓的輪廓重疊，這是人物的正側面。

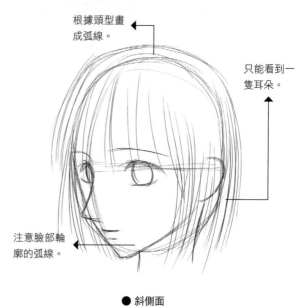

根據頭型畫成弧線。

只能看到一隻耳朵。

注意臉部輪廓的弧線。

● 斜側面

豎線向左彎曲，這是人物的斜側面。

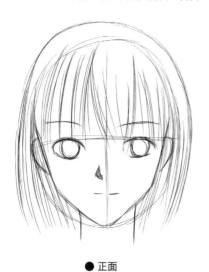

● 正面

豎線在正中，人物正面朝向。

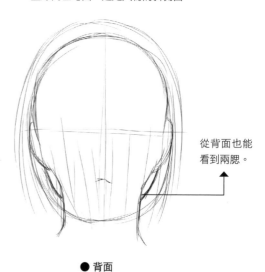

從背面也能看到兩腮。

● 背面

背面時，豎線也要畫出來。

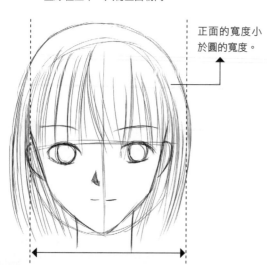

正面的寬度小於圓的寬度。

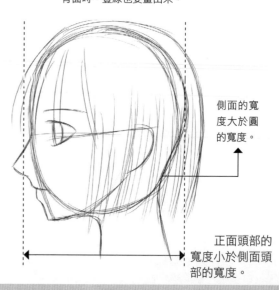

側面的寬度大於圓的寬度。

正面頭部的寬度小於側面頭部的寬度。

最常用的斜側面人物頭部的繪製流程

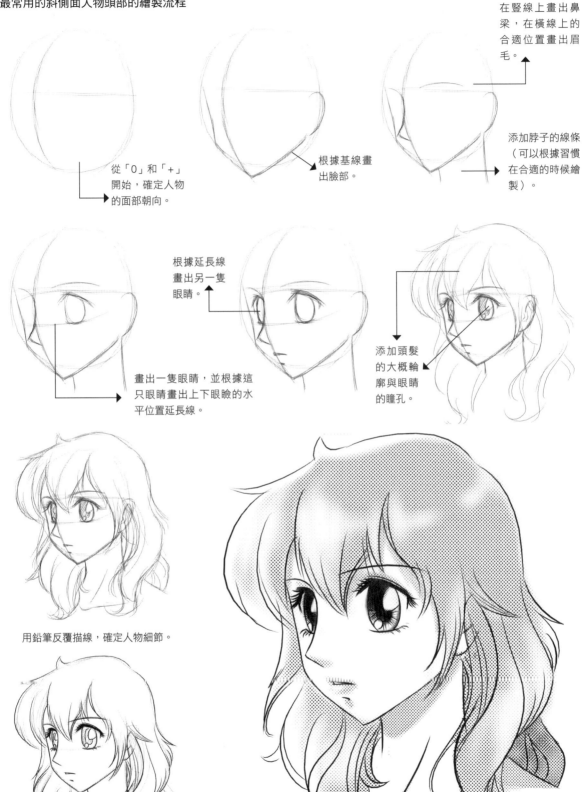

從「O」和「+」開始，確定人物的面部朝向。

根據基線畫出臉部。

在豎線上畫出鼻梁，在橫線上的合適位置畫出眉毛。

添加脖子的線條（可以根據習慣在合適的時候繪製）。

根據延長線畫出另一隻眼睛。

畫出一隻眼睛，並根據這只眼睛畫出上下眼瞼的水平位置延長線。

添加頭髮的大概輪廓與眼睛的瞳孔。

用鉛筆反覆描線，確定人物細節。

鋼筆描線。

貼網並塗黑後，人物的斜側面繪製完成。

仰視時面部的畫法

將眼睛所在位置的橫線向上彎曲就能畫出仰視的效果。

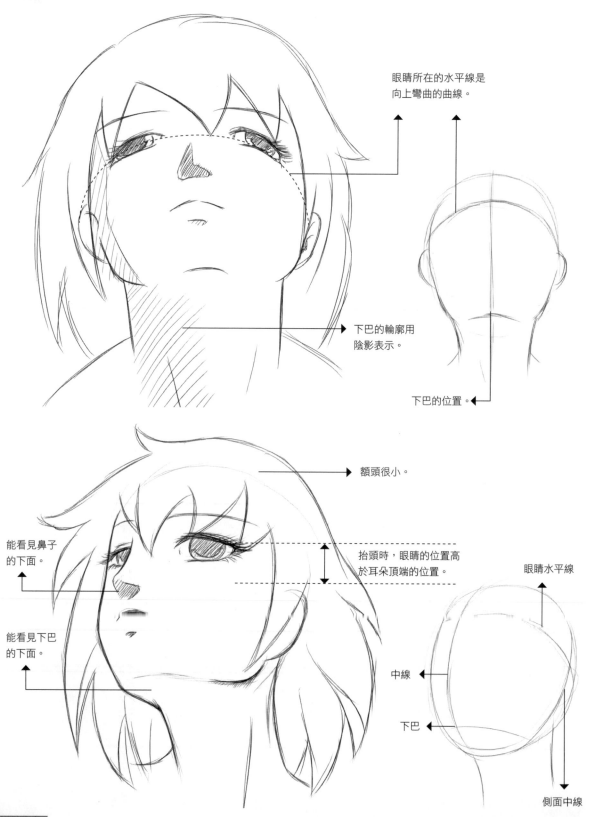

眼睛所在的水平線是
向上彎曲的曲線。

下巴的輪廓用
陰影表示。

下巴的位置。

額頭很小。

能看見鼻子
的下面。

能看見下巴
的下面。

抬頭時,眼睛的位置高
於耳朵頂端的位置。

眼睛水平線

中線

下巴

側面中線

3 俯視時面部的畫法

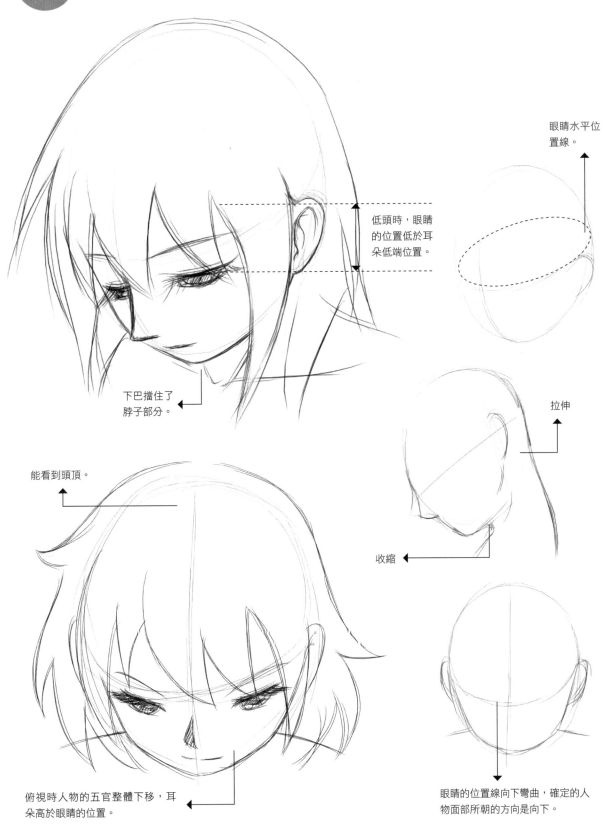

眼睛水平位置線。

低頭時,眼睛的位置低於耳朵低端位置。

下巴擋住了脖子部分。

拉伸

收縮

能看到頭頂。

俯視時人物的五官整體下移,耳朵高於眼睛的位置。

眼睛的位置線向下彎曲,確定的人物面部所朝的方向是向下。

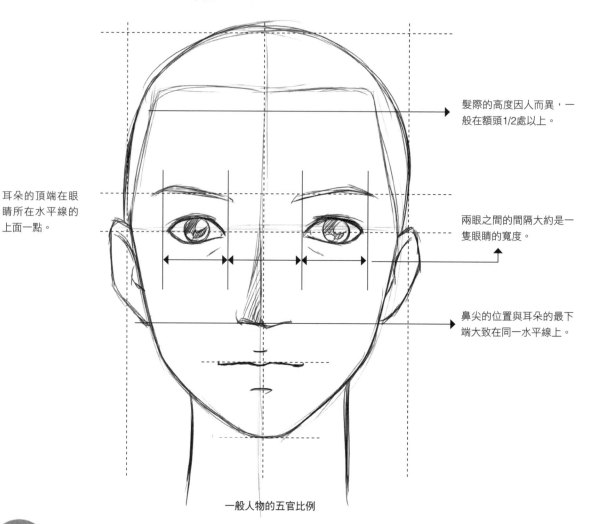

髮際的高度因人而異,一般在額頭1/2處以上。

耳朵的頂端在眼睛所在水平線的上面一點。

兩眼之間的間隔大約是一隻眼睛的寬度。

鼻尖的位置與耳朵的最下端大致在同一水平線上。

一般人物的五官比例

1 眉眼的畫法與變形

先繪製出輪廓。

添加下排眉毛。

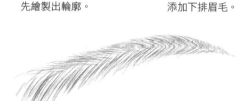

添加上排眉毛後擦除輪廓線。眉毛繪製完畢。

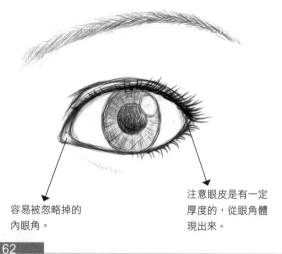

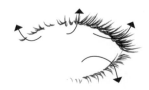

容易被忽略掉的內眼角。

注意眼皮是有一定厚度的,從眼角體現出來。

根據透視關係改變左右睫毛的彎曲方向,讓睫毛有立體感。

眉毛只用幾根長線條表示。

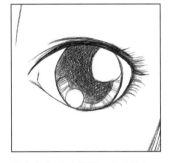

將寫實的眼睛變圓，眼珠變大，強調亮部光，眼睛就變得具有卡通風格了。但是，眼睛的基本結構並沒有改變。

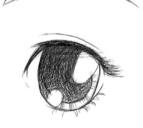

漫畫中人物的眼睛多種多樣，可以根據需要對眼睛誇張變形。

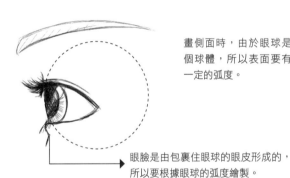

畫側面時，由於眼球是個球體，所以表面要有一定的弧度。

眼瞼是由包裹住眼球的眼皮形成的，所以要根據眼球的弧度繪製。

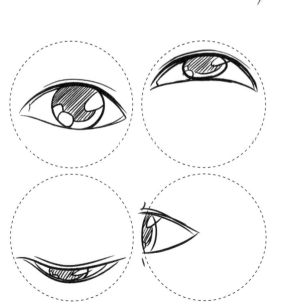

將眼睛看作是球體上的面，隨著球體的轉動，眼睛會呈現不同的角度。

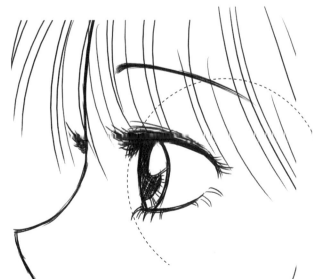

漫畫中為了美觀，將人物眼球誇張地放大很多倍，眼球常常已經不在眼眶範圍內，但這是可以接受的。

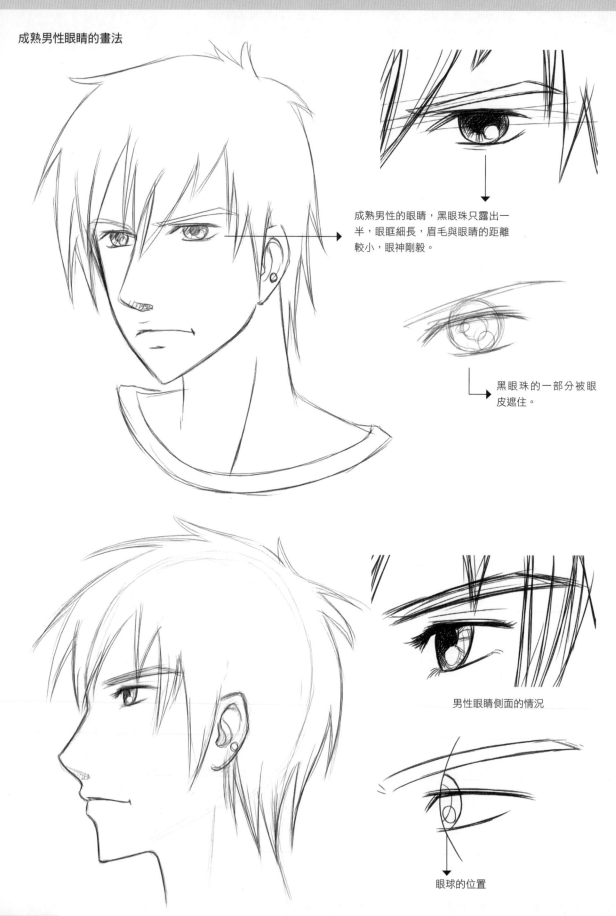

成熟男性的眼睛，黑眼珠只露出一半，眼眶細長，眉毛與眼睛的距離較小，眼神剛毅。

黑眼珠的一部分被眼皮遮住。

男性眼睛側面的情況

眼球的位置

可愛少女的大眼睛的畫法

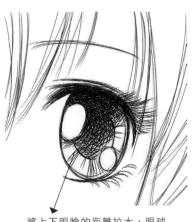

將上下眼瞼的距離拉大，眼球放大到幾乎撐滿整個眼睛的程度，只留少許眼白。

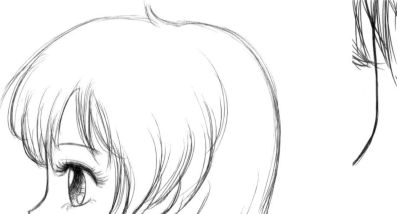

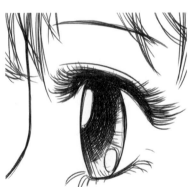

大眼睛側面的情況

眼球的位置

2 耳朵的畫法與變形

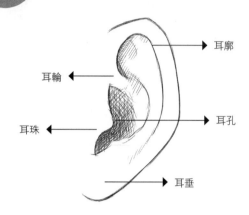

耳朵的構造

將耳朵看成是斜放在頭部兩側的橢圓。

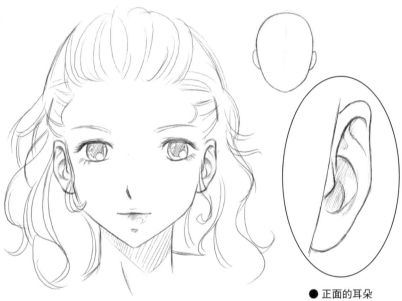

招風耳

正面的耳朵比側面要窄,且耳廓外側邊緣較小,甚至完全看不到,但少數的招風耳除外。

● 正面的耳朵

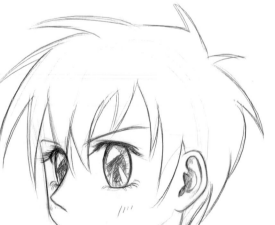

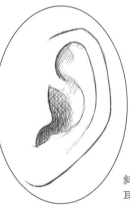

斜側面的耳朵比正面的耳朵寬一倍。

● 斜側面的耳朵

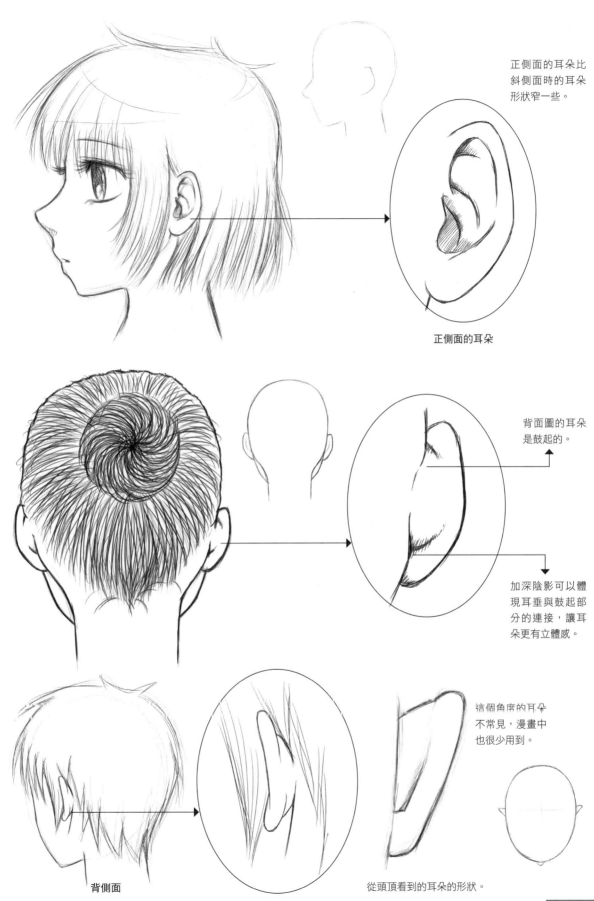

正側面的耳朵比
斜側面時的耳朵
形狀窄一些。

正側面的耳朵

背面圖的耳朵
是鼓起的。

加深陰影可以體
現耳垂與鼓起部
分的連接，讓耳
朵更有立體感。

這個角度的耳朵
不常見，漫畫中
也很少用到。

背側面

從頭頂看到的耳朵的形狀。

精靈耳朵的畫法

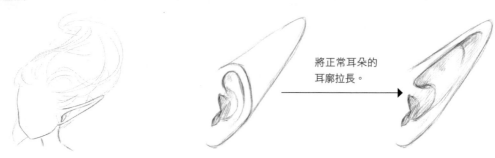

將正常耳朵的耳廓拉長。

耳朵從寫實到Q版的轉變

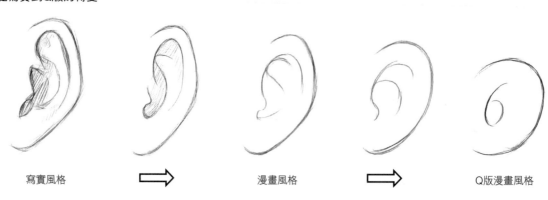

寫實風格 ⟹ 漫畫風格 ⟹ Q版漫畫風格

Q版人物各個角度的耳朵畫法

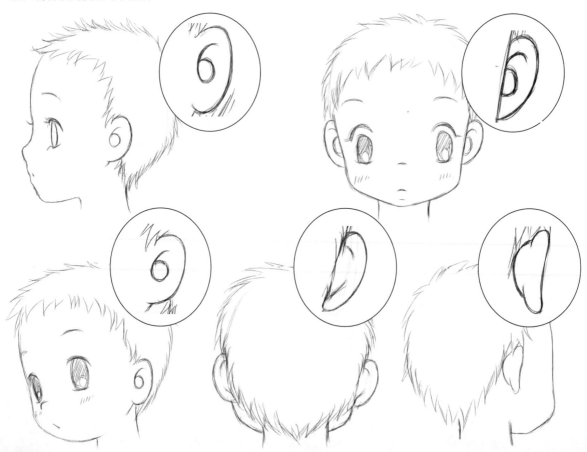

③ 鼻子的畫法與變形

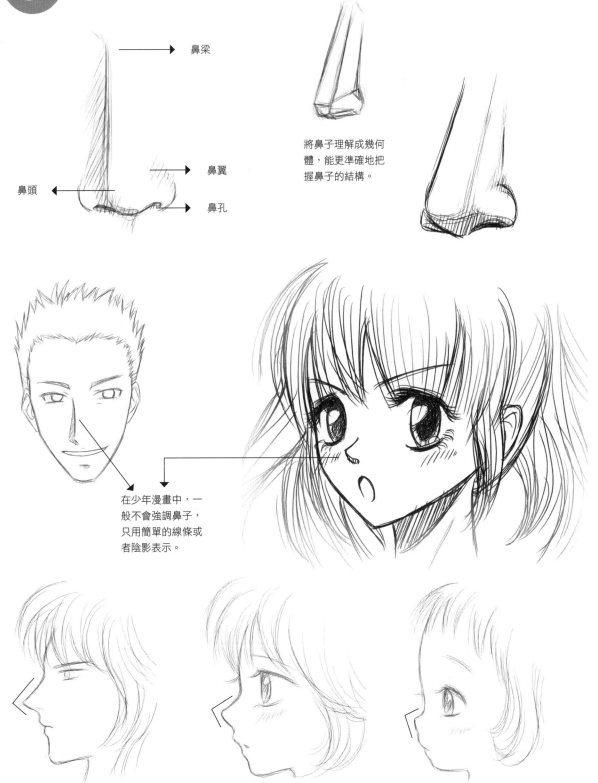

鼻梁

鼻翼

鼻頭

鼻孔

將鼻子理解成幾何體,能更準確地把握鼻子的結構。

在少年漫畫中,一般不會強調鼻子,只用簡單的線條或者陰影表示。

年齡越小的人物鼻梁越短,越是成熟的人物,鼻梁就越突出、越長。鼻梁會給人強勢的感覺,所以Q版人物和小孩沒有鼻梁,只畫出鼻頭。

4 嘴巴的畫法與變形

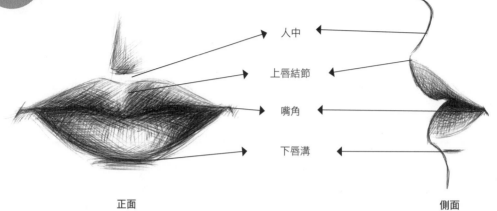

人中

上唇結節

嘴角

下唇溝

正面

側面

漫畫中人物的嘴

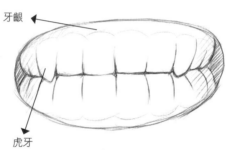

牙齦

虎牙

牙齒的排列

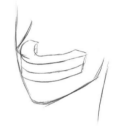

牙齒是從兩腮位置延伸出來的兩排U型體。從正面觀看牙齒時，根據透視原理，大牙部分反而越來越小。

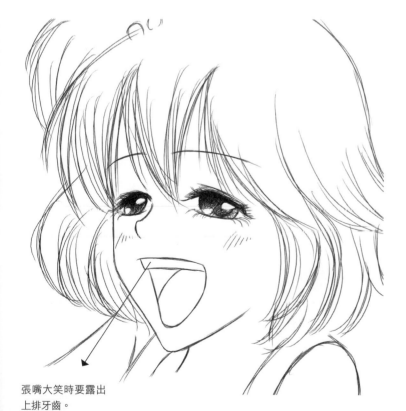

張嘴大笑時要露出上排牙齒。

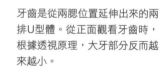

錯

牙齒的大小一樣。

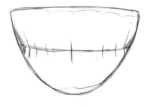

牙齒越來越小。

漫畫中各種各種嘴巴的畫法

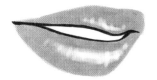

成熟女性抹了淡色唇彩的嘴

男性留有小鬍子的嘴

厚嘴唇

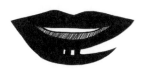

妖艷女性抹了深色唇彩的嘴

少女的櫻桃小嘴

成熟女性的嘴

咬牙切齒的嘴

成熟女性側面大笑的嘴

女性微笑的嘴

微微張開的嘴

成熟人物側面的嘴

開懷大笑的嘴

抹了唇膏的老年女性的嘴

齜牙笑的嘴

女性開懷笑的嘴

3.3 髮型的畫法

下面我們學習人物頭髮的畫法，讓人物的頭髮自然美觀。

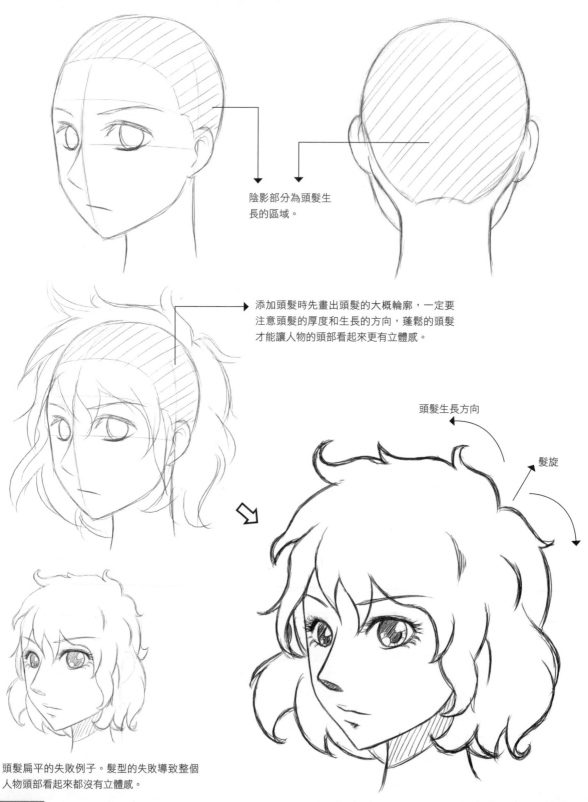

陰影部分為頭髮生長的區域。

添加頭髮時先畫出頭髮的大概輪廓，一定要注意頭髮的厚度和生長的方向，蓬鬆的頭髮才能讓人物的頭部看起來更有立體感。

頭髮生長方向

髮旋

頭髮扁平的失敗例子。髮型的失敗導致整個人物頭部看起來都沒有立體感。

1 短髮的畫法

頭髮是從髮旋開始向四周旋轉分散的流動性線條，髮旋的位置一般在頭頂偏後的位置。

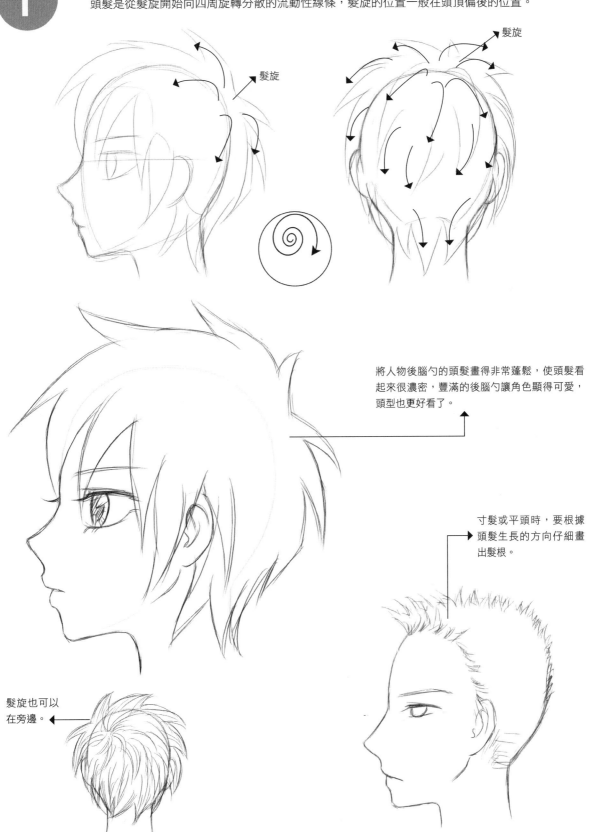

髮旋

髮旋

將人物後腦勺的頭髮畫得非常蓬鬆，使頭髮看起來很濃密，豐滿的後腦勺讓角色顯得可愛，頭型也更好看了。

寸髮或平頭時，要根據頭髮生長的方向仔細畫出髮根。

髮旋也可以在旁邊。

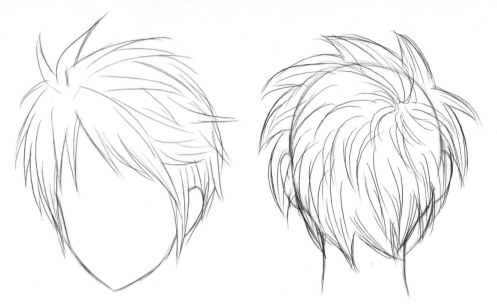

髮旋可以只有一個，也可以有兩個。有些人物的髮旋在頭部前面，這種情況下一般後腦勺還有一個髮旋，這樣頭部看起來才不會顯得扁平。

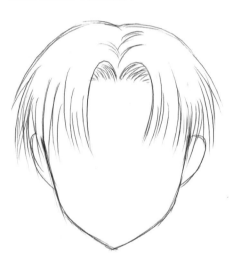

● 中分短髮

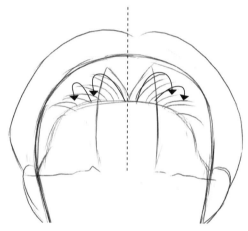

無論是中分還是偏分，前額髮根處的生長方向都是從中線開始往兩邊生長的。

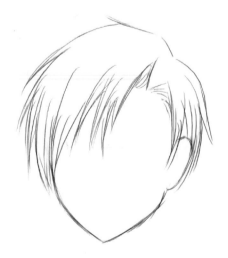

● 偏分短髮

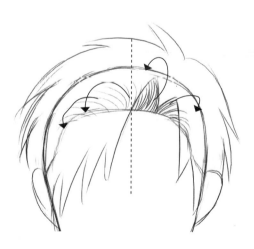

② 中長髮的畫法

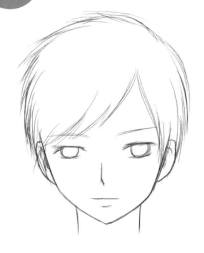
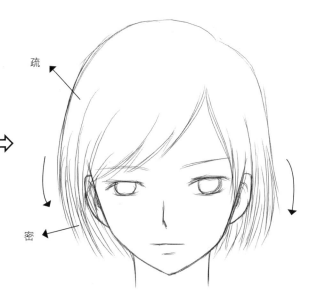

疏

密

與短髮相比,中長髮只是將短髮的髮梢延長,可以根據自己的需要延長到合適的位置,用線條疏密的變化體現頭髮的立體感。

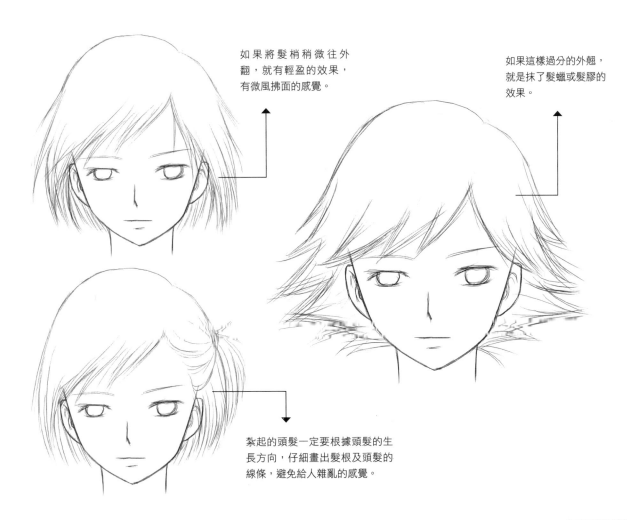

如果將髮梢稍微往外翻,就有輕盈的效果,有微風拂面的感覺。

如果這樣過分的外翹,就是抹了髮蠟或髮膠的效果。

紮起的頭髮一定要根據頭髮的生長方向,仔細畫出髮根及頭髮的線條,避免給人雜亂的感覺。

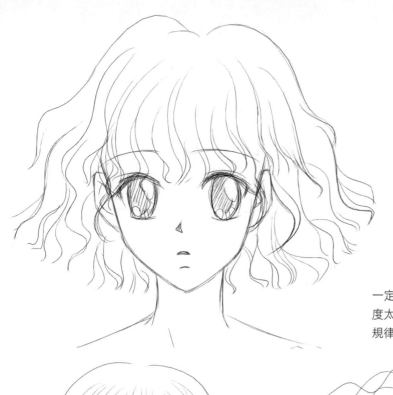

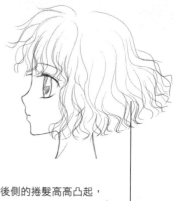

後側的捲髮高高凸起，
給人蓬鬆的感覺。

捲髮給人華麗的印象，但是在繪製時
一定要把握好線條的節奏感和層次感，捲
度太一致會讓人覺得生硬死板，捲度沒有
規律又會顯得凌亂。

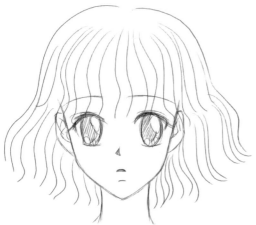

波浪沒有變化會令頭髮顯得死板。

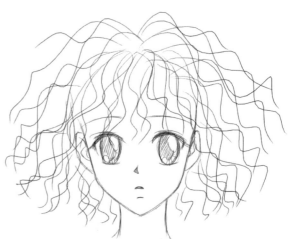

波浪顯得很雜亂。

捲髮的畫法

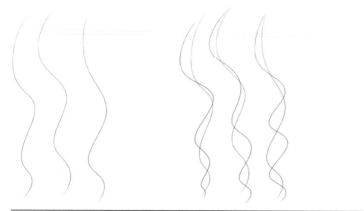

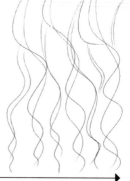

畫出幾根頭髮的主要波浪形狀。　　　　　　根據波浪的方向給頭髮加密。　　　　　　反覆加密並填補空缺。

③ 長髮的畫法

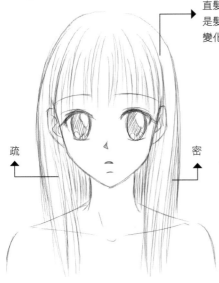

直髮與中長髮差不多，只是髮梢更長，注意疏密的變化。

疏

密

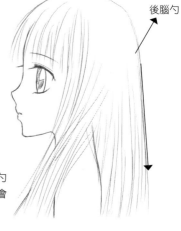

後腦勺

直髮從側面看是從後腦勺開始就直接下垂的，不會貼服後腦勺向內彎曲。

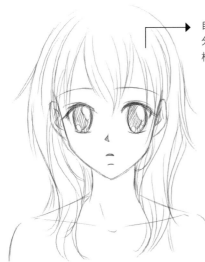

自然捲的長髮，頭頂部分與直髮相同，只是髮梢微微捲曲。

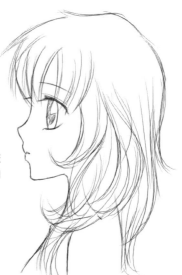

耳側的頭髮稍厚，髮梢的頭髮較少的自然捲髮型，會讓人物更加甜美可愛。

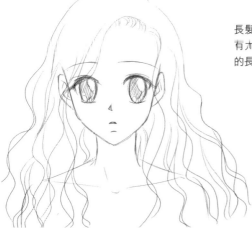

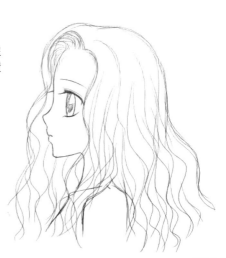

長髮和中長髮的捲髮沒有太大區別，只有頭髮的長度發生變化而已。

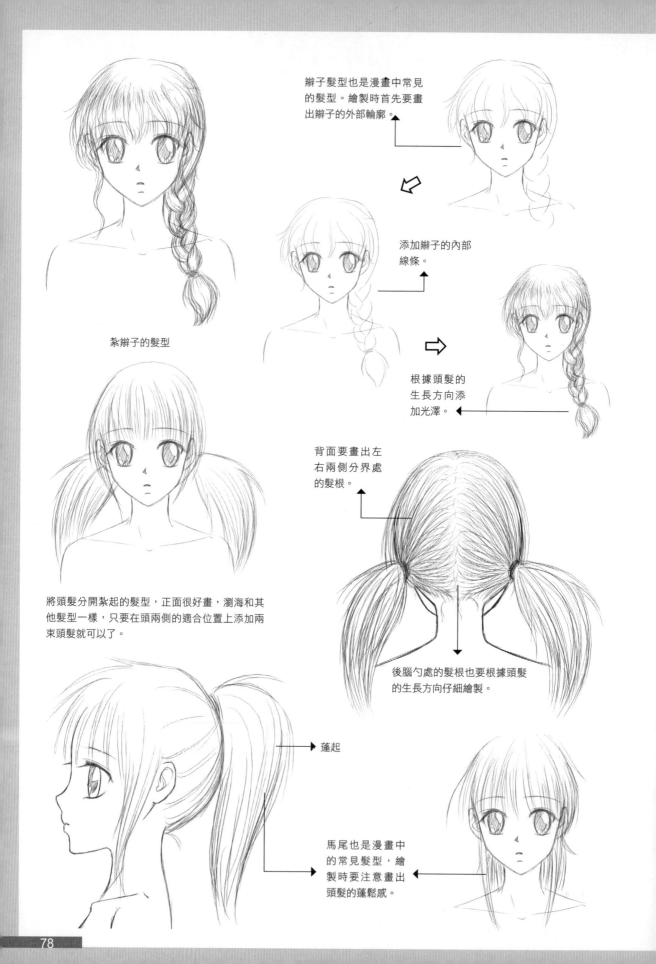

辮子髮型也是漫畫中常見
的髮型。繪製時首先要畫
出辮子的外部輪廓。

添加辮子的內部
線條。

紮辮子的髮型

根據頭髮的
生長方向添
加光澤。

背面要畫出左
右兩側分界處
的髮根。

將頭髮分開紮起的髮型，正面很好畫，瀏海和其
他髮型一樣，只要在頭兩側的適合位置上添加兩
束頭髮就可以了。

後腦勺處的髮根也要根據頭髮
的生長方向仔細繪製。

蓬起

馬尾也是漫畫中
的常見髮型，繪
製時要注意畫出
頭髮的蓬鬆感。

3.4 面部的個性化畫法

了解人物面部基礎繪製方法的同時，還要考慮到人物的長相各不相同，不同的角色之間都有自身的特點，所以要學會個性化的面部的繪製方法。

1 小孩
小男孩面部的個性化變形

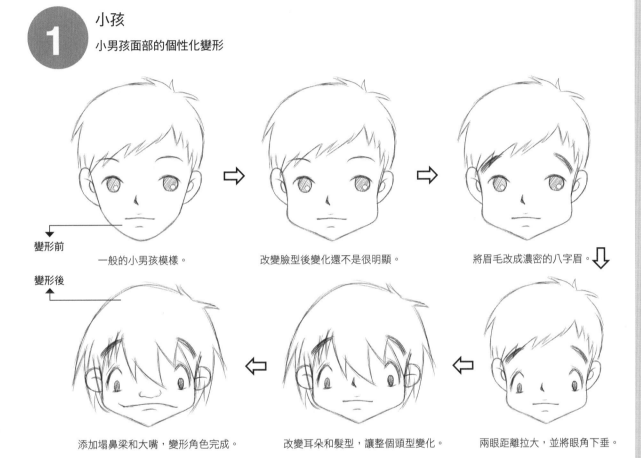

變形前

一般的小男孩模樣。

改變臉型後變化還不是很明顯。

將眉毛改成濃密的八字眉。

變形後

添加塌鼻梁和大嘴，變形角色完成。

改變耳朵和髮型，讓整個頭型變化。

兩眼距離拉大，並將眼角下垂。

根據這個方法，用不同五官組合出更多有個性的小男孩角色。

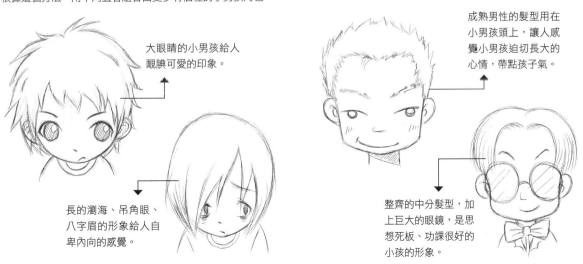

大眼睛的小男孩給人靦腆可愛的印象。

成熟男性的髮型用在小男孩頭上，讓人感覺小男孩迫切長大的心情，帶點孩子氣。

長的瀏海、吊角眼、八字眉的形象給人自卑內向的感覺。

整齊的中分髮型，加上巨大的眼鏡，是思想死板、功課很好的小孩的形象。

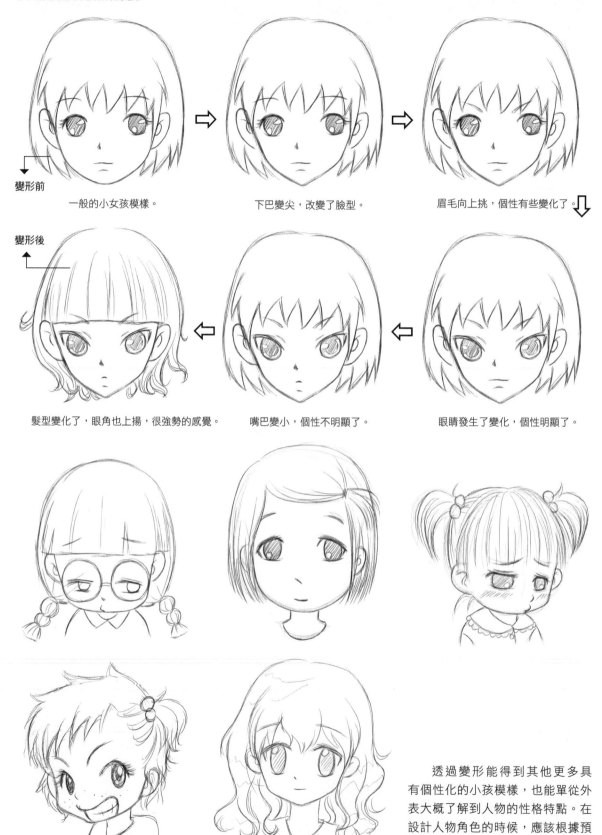

小女孩面部的個性化變形

變形前

一般的小女孩模樣。

下巴變尖，改變了臉型。

眉毛向上挑，個性有些變化了。

變形後

髮型變化了，眼角也上揚，很強勢的感覺。

嘴巴變小，個性不明顯了。

眼睛發生了變化，個性明顯了。

透過變形能得到其他更多具有個性化的小孩模樣，也能單從外表大概了解到人物的性格特點。在設計人物角色的時候，應該根據預先設定好的角色性格設計人物的形態。

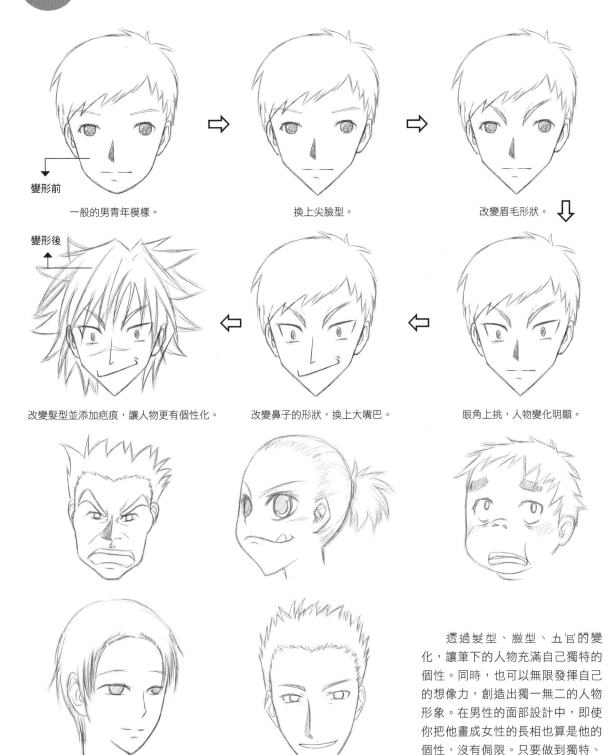

變形前

一般的男青年模樣。

換上尖臉型。

改變眉毛形狀。

變形後

改變髮型並添加疤痕，讓人物更有個性化。

改變鼻子的形狀，換上大嘴巴。

眼角上挑，人物變化明顯。

透過髮型、臉型、五官的變化，讓筆下的人物充滿自己獨特的個性。同時，也可以無限發揮自己的想像力，創造出獨一無二的人物形象。在男性的面部設計中，即使你把他畫成女性的長相也算是他的個性，沒有侷限。只要做到獨特、不同於其他人物，設計的角色就有特點了。

青年女性面部的個性化變形

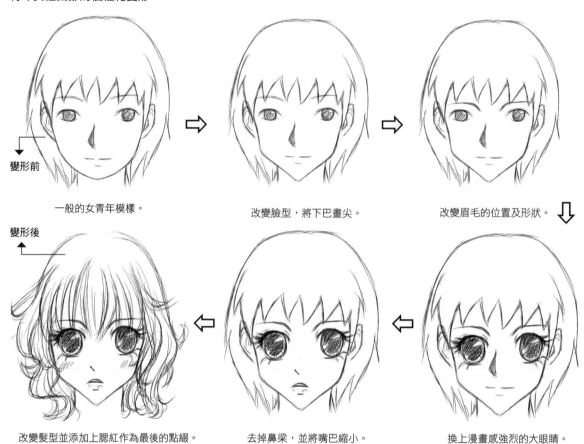

變形前

一般的女青年模樣。

改變臉型,將下巴畫尖。

改變眉毛的位置及形狀。

變形後

改變髮型並添加上腮紅作為最後的點綴。

去掉鼻梁,並將嘴巴縮小。

換上漫畫感強烈的大眼睛。

其他形態的青年女性

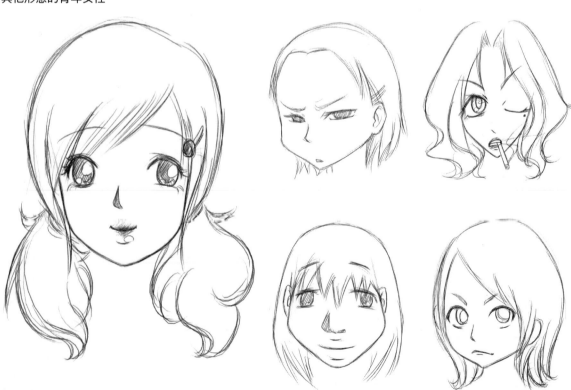

3 中年

中年男性面部的個性化變形

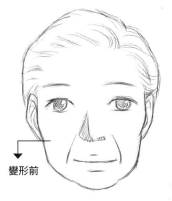

變形前

一般的中年男性模樣。

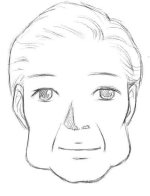

改變臉型，注意皮膚的鬆弛感。

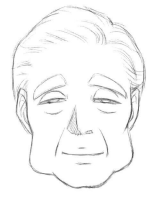

改變眉型和眼睛後顯得蒼老許多。

變形後

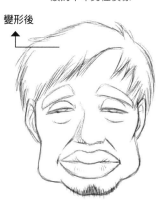

改變髮型，人物個性化變形完成。

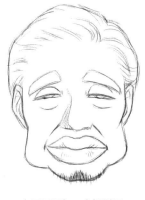

在下巴添加一小撮鬍子。

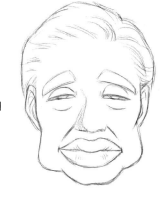

為人物添加上誇張的厚嘴唇。

中年男性的形態也很豐富，他們區別於青年男性的最大特點是皺紋與眼袋。角色隨著年齡的增長，面部的皺紋也會越來越明顯，到中年的時候鼻翼到嘴角的皺紋都要畫出來。

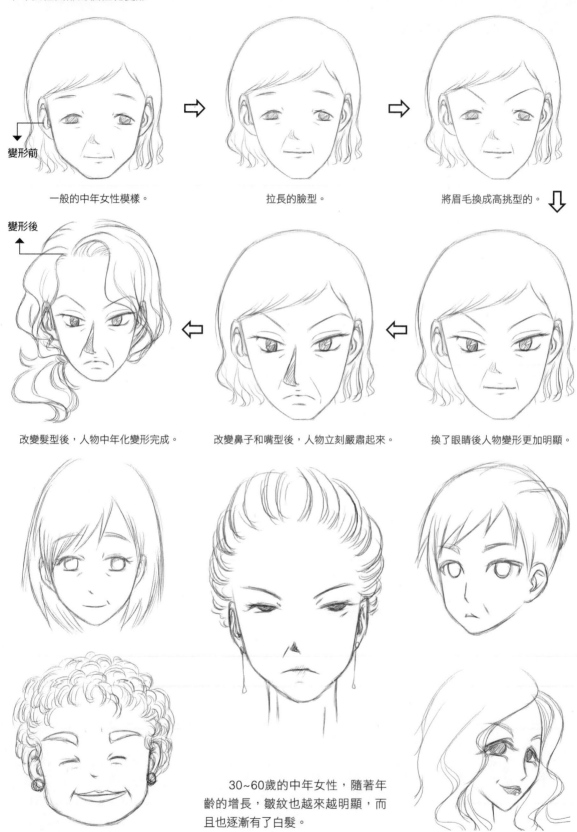

變形前

一般的中年女性模樣。

拉長的臉型。

將眉毛換成高挑型的。

變形後

改變髮型後，人物中年化變形完成。

改變鼻子和嘴型後，人物立刻嚴肅起來。

換了眼睛後人物變形更加明顯。

30~60歲的中年女性，隨著年齡的增長，皺紋也越來越明顯，而且也逐漸有了白髮。

4 老年
老年男性面部的個性化變形

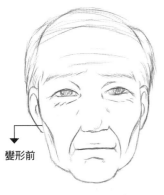

變形前

一般的老年男性模樣。

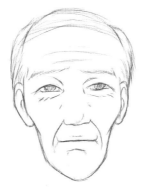

拉長臉型，下巴變尖。

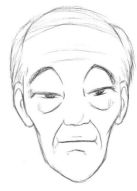

眉毛改成八字眉，眼角上提。

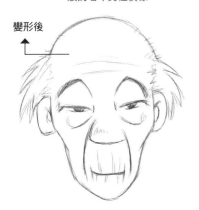

變形後

改變耳朵與髮型，人物變形完成。

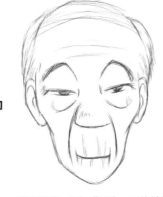

嘴巴下移，添加嘴唇上、下的皺紋。

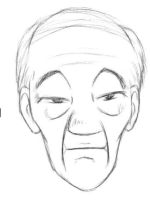

換上大鼻頭。

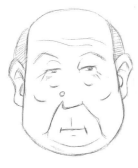

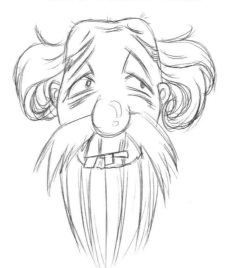

老年人皮膚鬆弛了，皺紋也更多了，頭髮比較稀疏，因此在繪製時要突出人物皮膚的下墜感。

老年女性面部的個性化變形

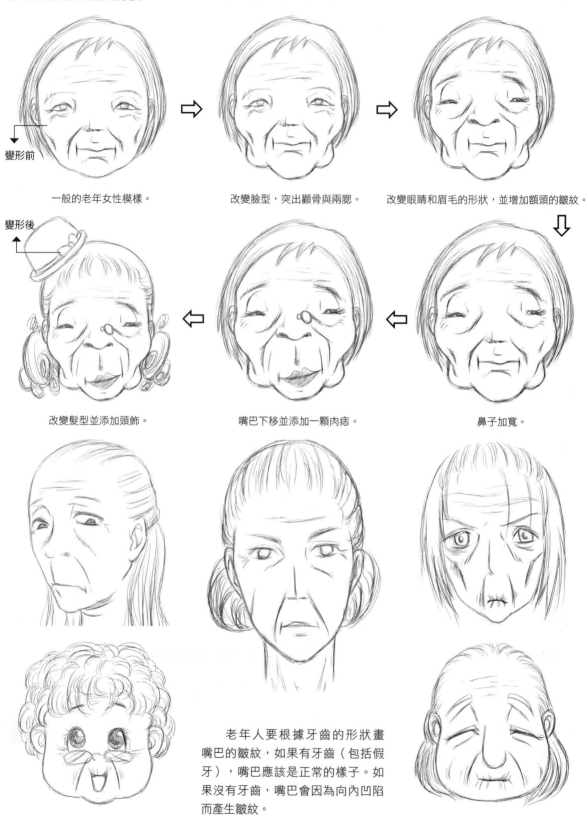

變形前

一般的老年女性模樣。

改變臉型，突出顴骨與兩腮。

改變眼睛和眉毛的形狀，並增加額頭的皺紋。

變形後

改變髮型並添加頭飾。

嘴巴下移並添加一顆肉痣。

鼻子加寬。

老年人要根據牙齒的形狀畫嘴巴的皺紋，如果有牙齒（包括假牙），嘴巴應該是正常的樣子。如果沒有牙齒，嘴巴會因為向內凹陷而產生皺紋。

3.5 各種面部表情的畫法

漫畫中的面部表情主要依靠眉毛、眼睛和嘴巴來表現。透過不同的變形，組合成人物豐富有趣的表情。

1 高興表情的畫法

想要畫出豐富的表情，平時就要注意觀察，練習時可以自己對著鏡子觀察各種表情的特點來畫。

根據照片觀察人物微笑表情的特點。

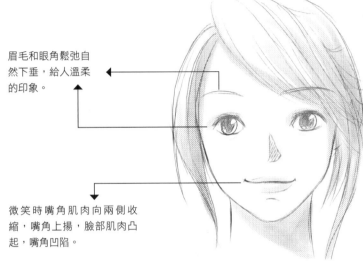

眉毛和眼角鬆弛自然下垂，給人溫柔的印象。

微笑時嘴角肌肉向兩側收縮，嘴角上揚，臉部肌肉凸起，嘴角凹陷。

笑的時候臉部的肌肉是從嘴角開始往兩側和往上拉伸的，拉伸幅度越大，人物表現得越開心。

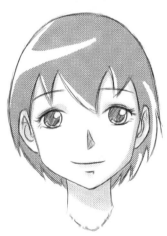

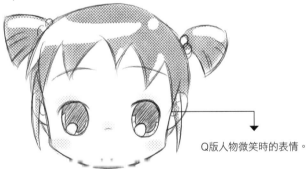

Q版人物微笑時的表情。

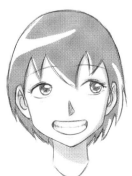

隨著肌肉拉伸程度的加強，臉部肌肉向上擠，而眼角又往下垂，眼睛會自然瞇起，展現發自內心的笑容。

微笑時牙齒是閉合的，臉型正常。

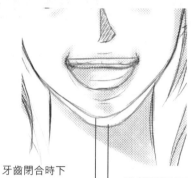

牙齒閉合時下巴的位置。

牙齒張開時下巴的位置。

大笑時牙齒張開，下巴往下掉，臉型拉長。

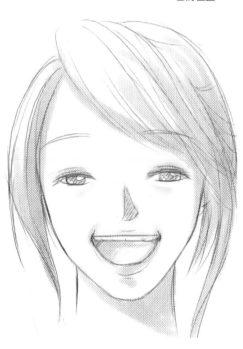

Q版人物的表情誇張，沒有侷限性。微笑與大笑時臉型不改變，表情也仍很誇張。

把Q版人物的嘴巴誇張到臉型外面也是可以的。

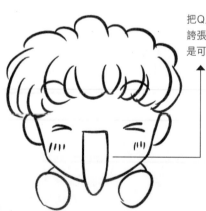

把眉毛畫成八字。八字眉給人有窘迫感，搭配上開懷的笑臉讓人覺得肚子都笑疼了。

想像是無限的，在Q版人物身上可以發揮我們的想像力和創造力，掌握住高興時表情的特點，畫出更多可愛有趣的笑臉。

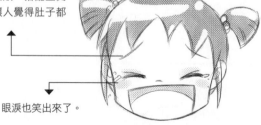

眼淚也笑出來了。

2 難過表情的畫法

透過觀察我們可以看到，難過表情最顯著的特徵是眉心皺起，眉角和眼角下垂，嘴角也向下撇。

根據照片觀察人物難過表情的特點。

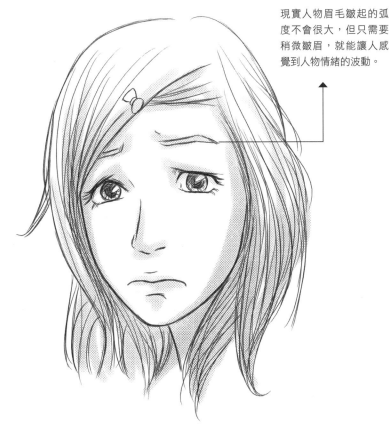

現實人物眉毛皺起的弧度不會很大，但只需要稍微皺眉，就能讓人感覺到人物情緒的波動。

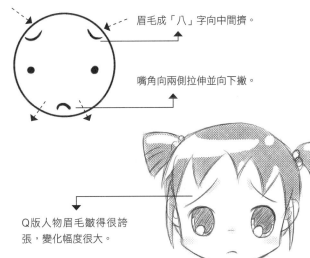

眉毛成「八」字向中間擠。

嘴角向兩側拉伸並向下撇。

Q版人物眉毛皺得很誇張，變化幅度很大。

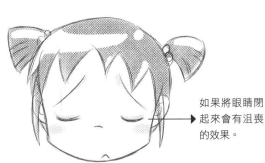

如果將眼睛閉起來會有沮喪的效果。

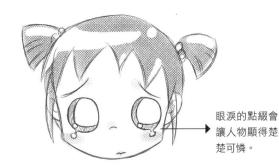

眼淚的點綴會讓人物顯得楚楚可憐。

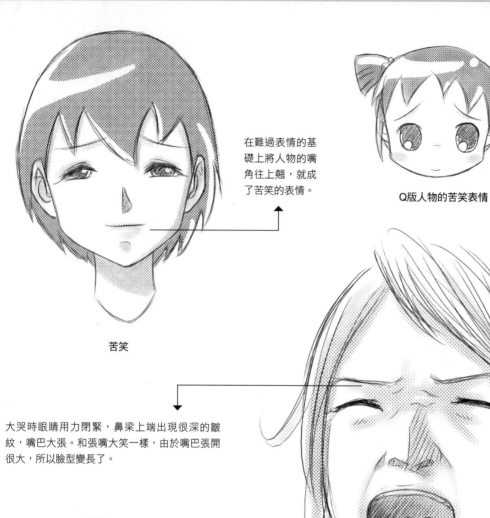

在難過表情的基礎上將人物的嘴角往上翹，就成了苦笑的表情。

Q版人物的苦笑表情

苦笑

大哭時眼睛用力閉緊，鼻梁上端出現很深的皺紋，嘴巴大張。和張嘴大笑一樣，由於嘴巴張開很大，所以臉型變長了。

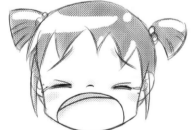

Q版人物大哭時臉型可以不變，但嘴巴必須誇張地張大。

Q版人物從有點難過到大哭的表情變換。

3 生氣表情的畫法

生氣時最典型的特徵就是眉毛
豎起，鼻子聳起時使鼻梁上端有很多
皺紋，瞪大的眼睛被肌肉擠壓變形，
微微向上的眼角讓眼神銳利可怕。

根據照片觀察人物生氣表情的特點。

眉心有不
少皺紋。

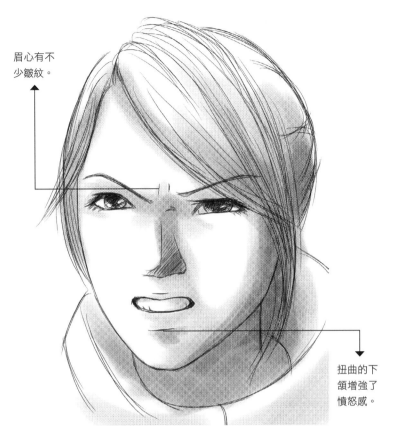

扭曲的下
頷增強了
憤怒感。

眉心肌肉向
下擠壓。

在繪製Q版人物生氣表情時，
只需要改變眉毛和嘴巴的形狀
就能製造出生氣的效果。

張嘴和閉嘴的憤怒表情也
有不同效果。張開嘴巴的
憤怒表情氣勢更強、更具
有衝擊力。

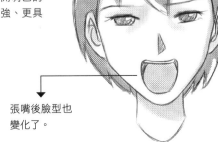

張嘴後臉型也
變化了。

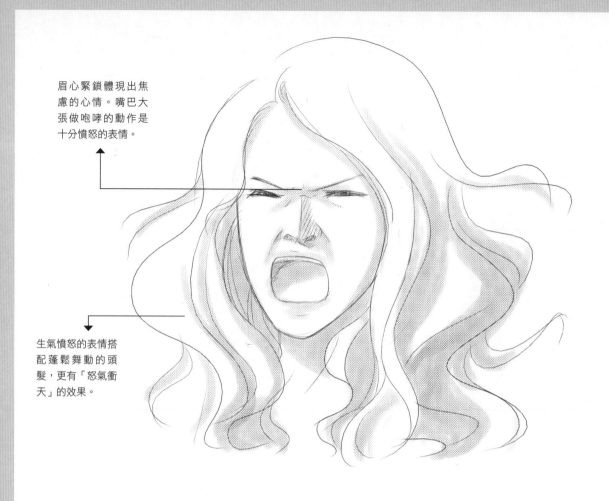

眉心緊鎖體現出焦慮的心情。嘴巴大張做咆哮的動作是十分憤怒的表情。

生氣憤怒的表情搭配蓬鬆舞動的頭髮，更有「怒氣衝天」的效果。

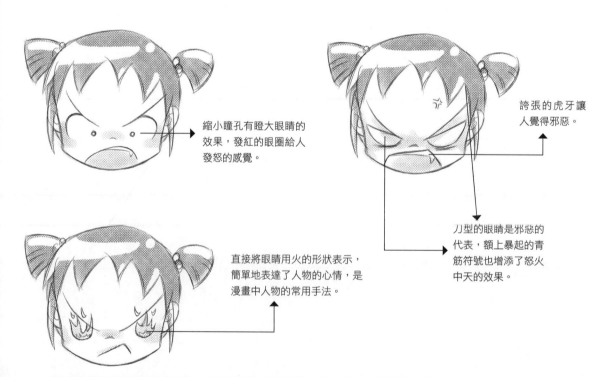

縮小瞳孔有瞪大眼睛的效果，發紅的眼圈給人發怒的感覺。

誇張的虎牙讓人覺得邪惡。

刀型的眼睛是邪惡的代表，額上暴起的青筋符號也增添了怒火中天的效果。

直接將眼睛用火的形狀表示，簡單地表達了人物的心情，是漫畫中人物的常用手法。

Q版人物的生氣表情更是多變，可以發揮自己的想像力讓人物的表情更加生動。

 吃驚表情的畫法

瞪大眼睛、抬高眉毛、張大嘴巴，都是吃驚表情的典型特徵。在受到驚嚇，或者看到不可思議的事物時會有這樣的表現。

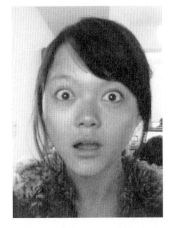

根據照片觀察人物吃驚表情的特點。

將黑眼珠縮小有用力睜大眼睛的效果。

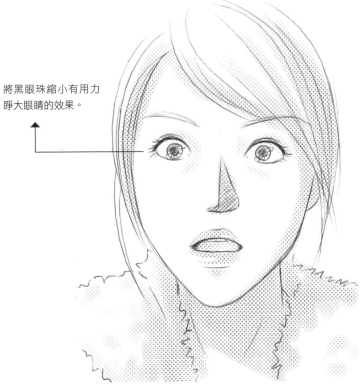

瞳孔縮小後，眼神變得空洞，有受到驚嚇的效果，這也是屍體眼睛的畫法。

抬高的眉毛也是表現吃驚表情的要點。

眼皮的肌肉向上運動。

嘴巴成「O」型。

瞳孔縮小到很小並且留白，在眼睛上添加陰影製造詭異的表情。

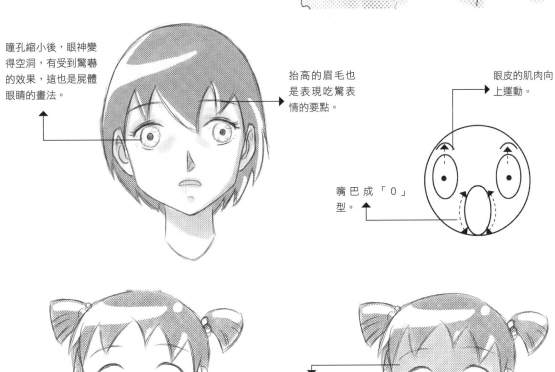

Q版人物的吃驚表情

咦!?

啊!

眉毛沒有太大變化,嘴巴也沒有張開很大,是有點吃驚的表情,更多的是嚴肅認真的感覺。

啊啊!

眉毛抬高,眼睛睜大,嘴巴也稍微張大,吃驚的程度增加。

瞳孔縮小,眼睛睜開更大,嘴巴也張開很大,加上眼睛周圍的效果線,這是典型的吃驚或受到驚嚇的表情。

Q版人物誇張的吃驚表情非常可愛。

5 其他表情的畫法

人的表情不僅是單純的喜怒哀樂，通過眉、眼、口的不同組合，能表現出更多的豐富表情。漫畫也是源於生活，所以要細心觀察生活，感受生活，才能繪製出自然的人物表情。

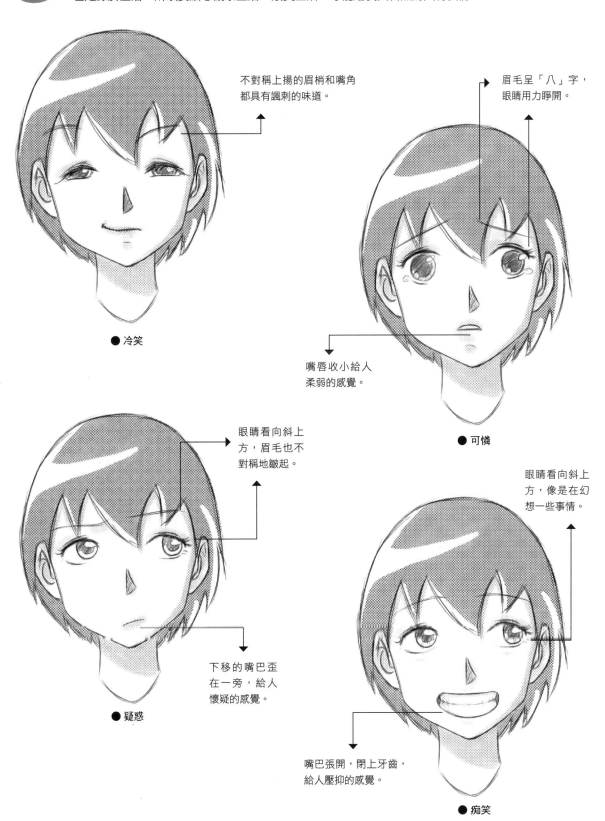

不對稱上揚的眉梢和嘴角都具有諷刺的味道。

● 冷笑

眉毛呈「八」字，眼睛用力睜開。

嘴唇收小給人柔弱的感覺。

● 可憐

眼睛看向斜上方，眉毛也不對稱地皺起。

下移的嘴巴歪在一旁，給人懷疑的感覺。

● 疑惑

眼睛看向斜上方，像是在幻想一些事情。

嘴巴張開，閉上牙齒，給人壓抑的感覺。

● 痴笑

由於Q版人物的五官可以誇張變形，所以Q版人物的面部表情也更加豐富多彩、惹人喜愛，而且其誇張的表情也更能體現人物的內心。

豎起的眉毛給人嚴肅認真的強勢感。

八字眉給人窘迫感，即使嘴角上揚，也感覺是在苦笑。

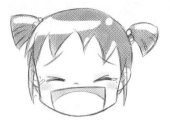

嘴巴張開很大，眼睛用力閉上甚至有眼淚，眉毛皺起，這些都表示人物在狂笑。

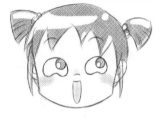

桃花眼是好色眼神的代表，常用於做美好幻想時的表情。

流著口水的大嘴給人猥褻的感覺。

凶狠的目光配上扭曲歪笑的嘴巴，是邪惡的笑。

符號化的五官生動有趣，簡單明瞭地體現出人物的內心。

花痴

貪財

發火

迷糊

暈眩

無語

傷心

可憐

苦笑

人物的動作與變形

繪製人物自然的姿態
和鮮明的動作，要先掌握好
人物動作的畫法以及它們的
變形。

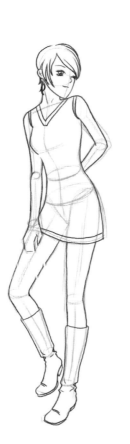

4.1 關節的構造與運動

為了畫出人物自然的姿勢和鮮明的動作，首先我們要從關節與肌肉的基礎知識學起。

1 頸部和頭部的關係與畫法

連接頭與身的重要關節是頸部。掌握好頸部的運動規律可以更好地體現出人物的面部表情，同時也更有力地表達出人物的情緒和狀態。

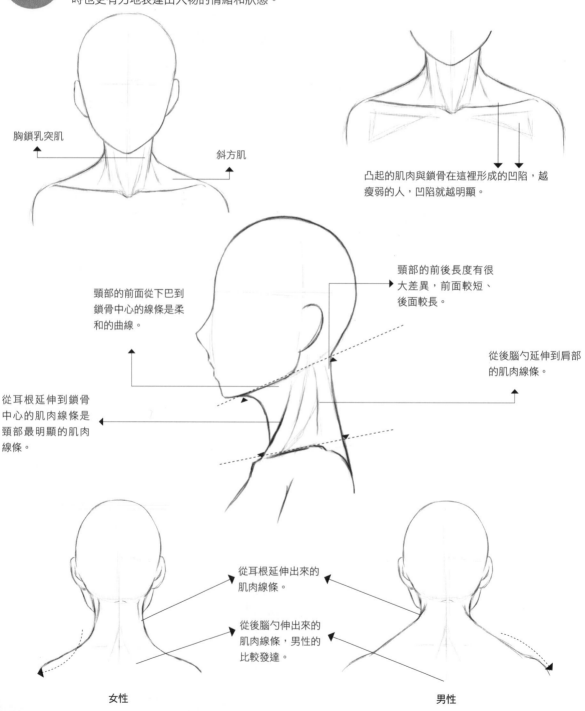

胸鎖乳突肌

斜方肌

凸起的肌肉與鎖骨在這裡形成的凹陷，越瘦弱的人，凹陷就越明顯。

頸部的前面從下巴到鎖骨中心的線條是柔和的曲線。

頸部的前後長度有很大差異，前面較短、後面較長。

從後腦勺延伸到肩部的肌肉線條。

從耳根延伸到鎖骨中心的肌肉線條是頸部最明顯的肌肉線條。

從耳根延伸出來的肌肉線條。

從後腦勺伸出來的肌肉線條，男性的比較發達。

女性

男性

大致繪製出頸部肌肉的線條能讓頸部變得立體，並更富有美感。

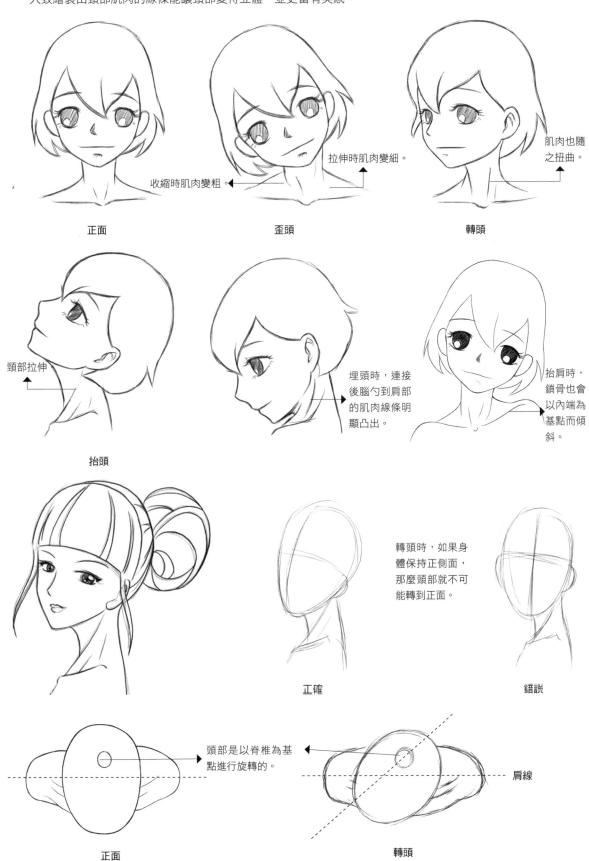

收縮時肌肉變粗。

正面

拉伸時肌肉變細。

歪頭

肌肉也隨之扭曲。

轉頭

頸部拉伸

抬頭

埋頭時，連接後腦勺到肩部的肌肉線條明顯凸出。

抬肩時，鎖骨也會以內端為基點而傾斜。

轉頭時，如果身體保持正側面，那麼頭部就不可能轉到正面。

正確

錯誤

頭部是以脊椎為基點進行旋轉的。

肩線

正面

轉頭

2 手的畫法與變形

要畫出自然的手，平時注意觀察是很重要的。可以用自己的手做出各種姿勢用筆記錄下來，在細緻刻畫的時候可以從中學到很多有用的知識。另外，臨摹漫畫中的各種手的畫法也是很好的學習途徑。下面，讓我們從手的基本構造開始學習。

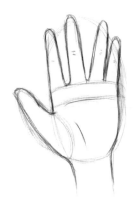

在畫手部輪廓的時候，為了便於掌握，可以把手分為四個區。像畫手套那樣把各個區先畫出來，再慢慢細化手部線條。

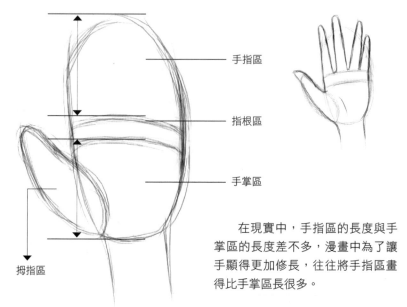

手指區

指根區

手掌區

拇指區

在現實中，手指區的長度與手掌區的長度差不多，漫畫中為了讓手顯得更加修長，往往將手指區畫得比手掌區長很多。

1. 繪製出手部的基本分區結構。

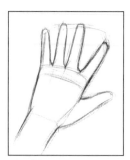

2. 在區域內繪製出手的大致輪廓。

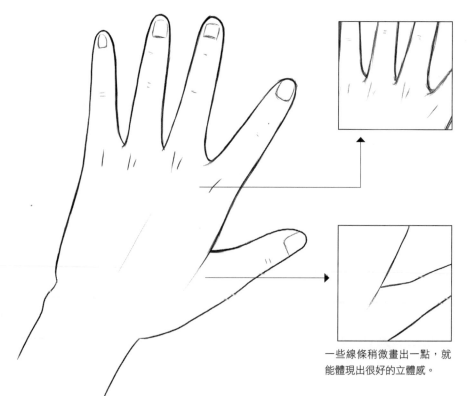

3. 自己描繪出手的輪廓。

一些線條稍微畫出一點，就能體現出很好的立體感。

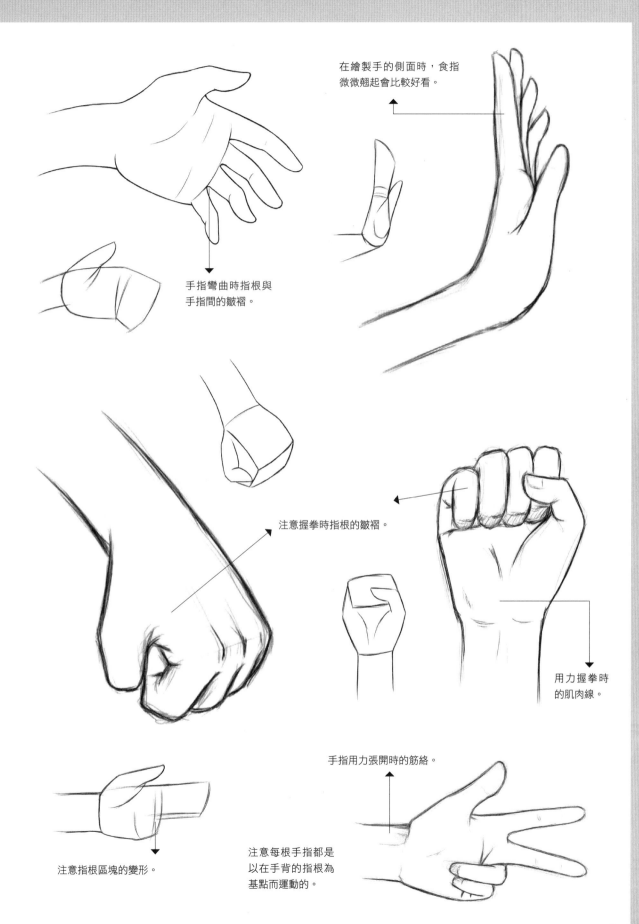

在繪製手的側面時，食指微微翹起會比較好看。

手指彎曲時指根與手指間的皺褶。

注意握拳時指根的皺褶。

用力握拳時的肌肉線。

手指用力張開時的筋絡。

注意指根區塊的變形。

注意每根手指都是以在手背的指根為基點而運動的。

Q版人物手的畫法
Q版人物的手相比起成熟人物的手時，手指較短、較胖。

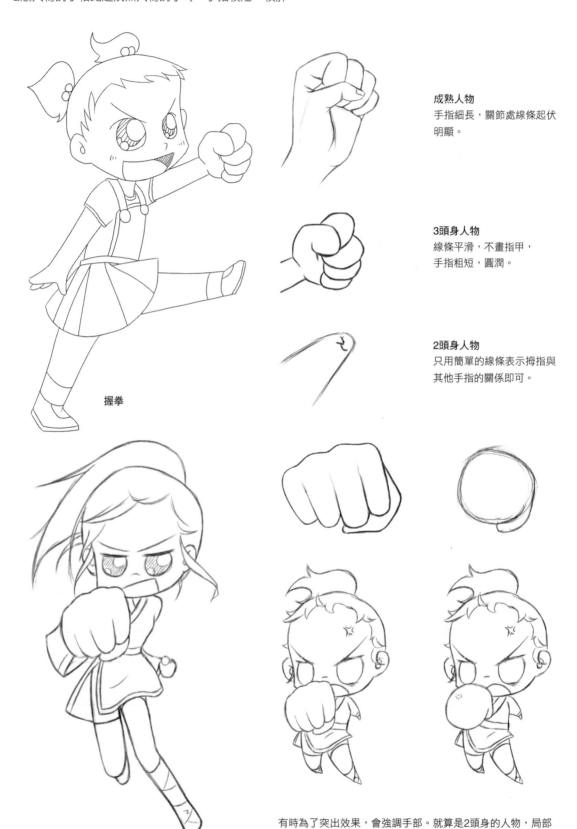

成熟人物
手指細長，關節處線條起伏明顯。

3頭身人物
線條平滑，不畫指甲，手指粗短，圓潤。

2頭身人物
只用簡單的線條表示拇指與其他手指的關係即可。

握拳

有時為了突出效果，會強調手部。就算是2頭身的人物，局部也可以畫得稍微成熟點，以增強視覺衝擊。

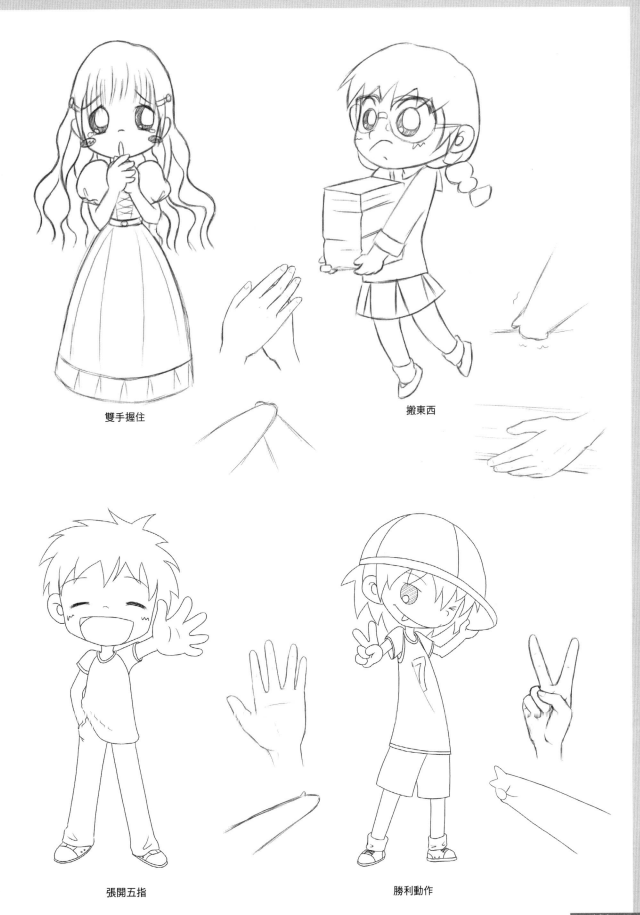

雙手握住

搬東西

張開五指

勝利動作

③ 手臂的畫法與變形

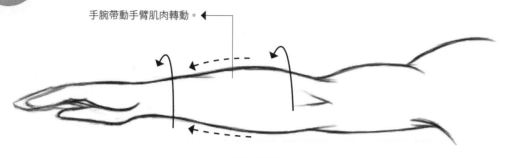

手腕帶動手臂肌肉轉動。

掌心向下

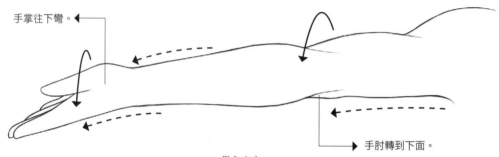

手掌往下彎。

手肘轉到下面。

掌心向上

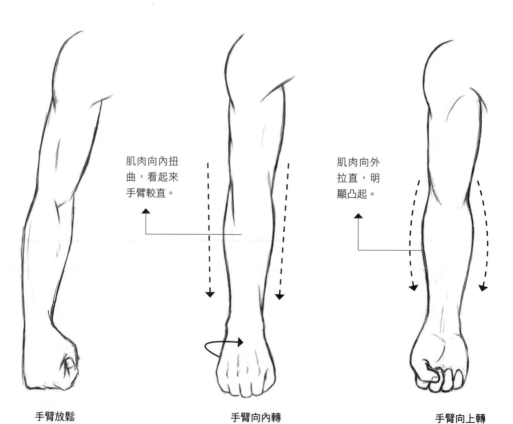

肌肉向內扭曲，看起來手臂較直。

肌肉向外拉直，明顯凸起。

手臂放鬆　　　　　　手臂向內轉　　　　　　手臂向上轉

手臂向各個角度做旋轉動作時，帶動手臂肌肉和骨骼的轉動從而表現出扭曲和移位，這些變化在手臂外輪廓上能明顯地表現出來。

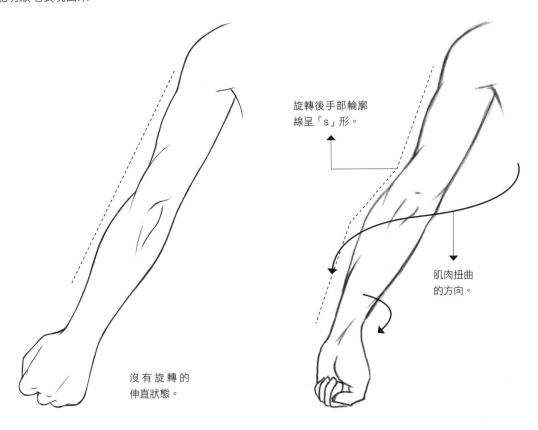

旋轉後手部輪廓線呈「s」形。

肌肉扭曲的方向。

沒有旋轉的伸直狀態。

手腕的各種動作直接關係到手臂肌肉的拉伸和收縮，手臂肌肉的狀態又直接關係到手臂外輪廓的曲線變化與彎曲程度，在繪製的時候，先思考清楚手腕的動作會使手臂肌肉產生怎樣的變化，再準確地繪製出來。

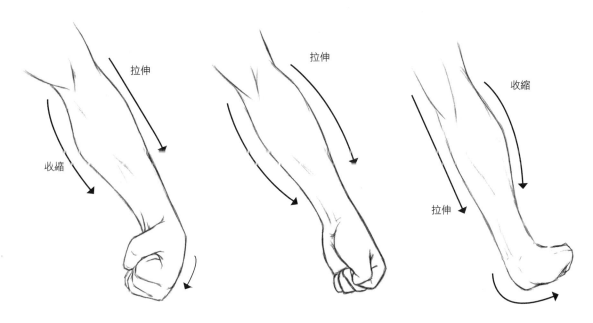

拉伸

收縮

拉伸

收縮

拉伸

男性手臂

男性的手臂肌肉比較發達，所以要特別注意肌肉的伸縮情況，在繪製的時候注意線條的走向和彎曲程度。

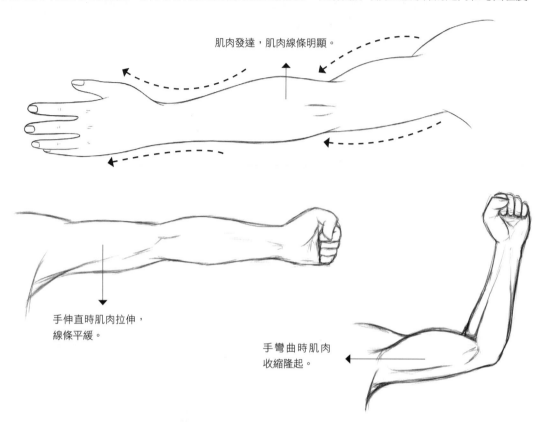

肌肉發達，肌肉線條明顯。

手伸直時肌肉拉伸，
線條平緩。

手彎曲時肌肉
收縮隆起。

女性手臂

女性的手臂肌肉平滑柔軟，在繪製的過程中，要根據內部肌肉的構造畫出流暢的線條，儘量表現出女性柔美的感覺。

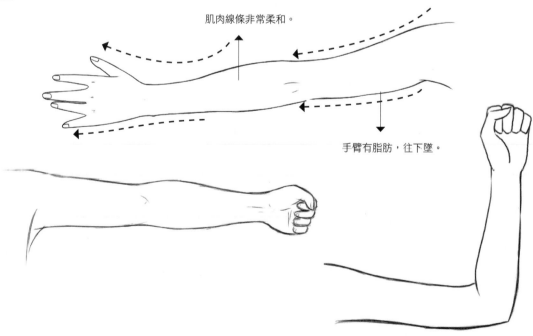

肌肉線條非常柔和。

手臂有脂肪，往下墜。

4 腳的畫法與變形

腳的基本構造

為了方便掌握腳的構造及其立體感，可以用幾何體將腳分為幾個區，與手的畫法類似。

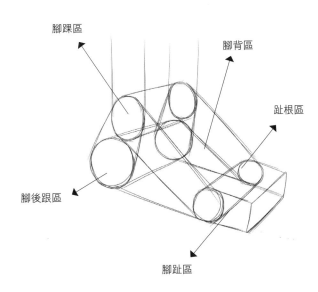

腳踝區

腳背區

趾根區

腳後跟區

腳趾區

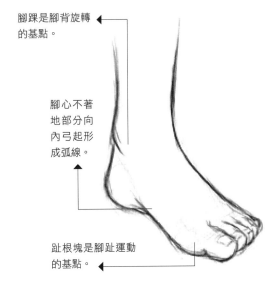

腳踝是腳背旋轉的基點。

腳心不著地部分向內弓起形成弧線。

趾根塊是腳趾運動的基點。

腳的常見形態

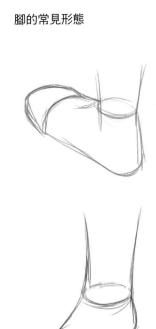

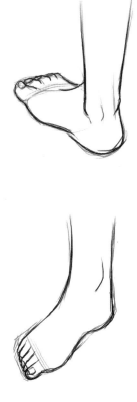

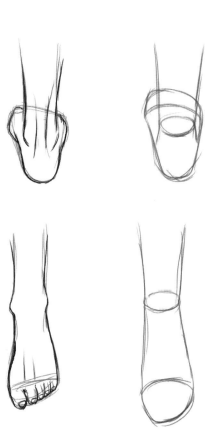

腳的正面與背面的畫法

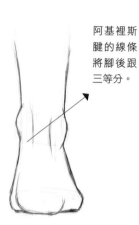

阿基裡斯腱的線條將腳後跟三等分。

站立時腳踝與腳底不是水平的，腳踝向小腳趾方向傾斜。

以腳踝為基點，如果腳底不離開底面，身體可向周圍做不同角度的傾斜。

向外只能傾斜很小的角度。

向內可傾斜較大的角度。

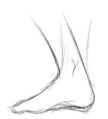

向前可傾斜很小的角度。

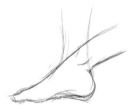

向後可傾斜很大的角度。

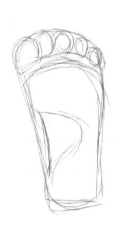

繪製草圖時，應該把五個腳趾也畫出來，確定腳趾的比例。

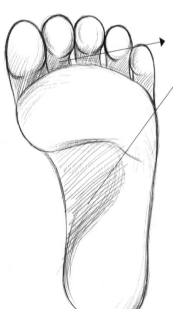

陰影部分為不著地區域。

腳豎起時腳趾打開，腳伸平時腳趾併攏。

Q版人物腳的畫法

　　掌握了腳的基本結構後，再用平緩的線條將成熟的腳變形為Q版人物的腳。和手的變形相同，Q版人物的腳在繪製時要簡化肌理的皺褶，將腳趾畫圓、畫小，並且不用畫出關節。腳背也要畫得很圓潤、很飽滿。

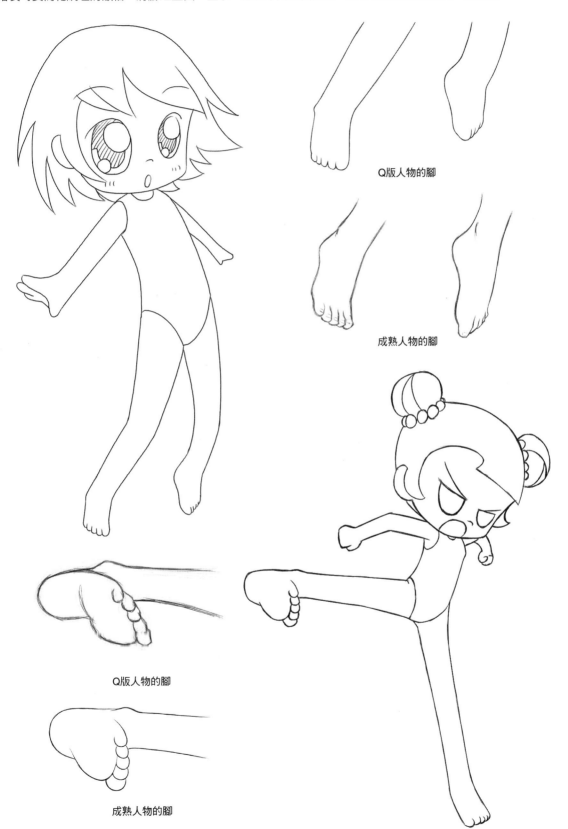

Q版人物的腳

成熟人物的腳

Q版人物的腳

成熟人物的腳

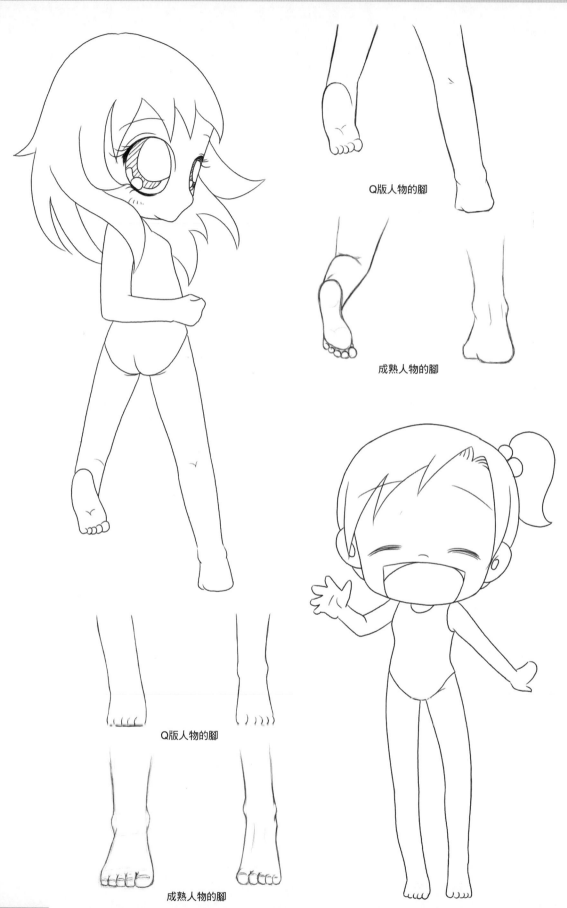

Q版人物的腳

成熟人物的腳

Q版人物的腳

成熟人物的腳

5 腿的結構與畫法

腿是人體的主要支撐部位,它配合著身體與手臂做出各種姿勢。腿部的三大關節是掌控腿部運動的關鍵,而且此三大關節與各肌肉有著密切的關係,因此想要繪製出正確的腿部動作就必須注意以上這幾點。

腿部的基本構造

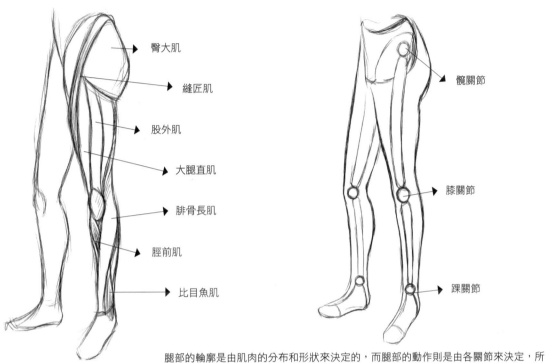

臀大肌

縫匠肌

股外肌

大腿直肌

腓骨長肌

脛前肌

比目魚肌

髖關節

膝關節

踝關節

腿部的輪廓是由肌肉的分布和形狀來決定的,而腿部的動作則是由各關節來決定,所以在繪製前先要了解腿部的肌肉和關節。

女性腿部的基本姿態

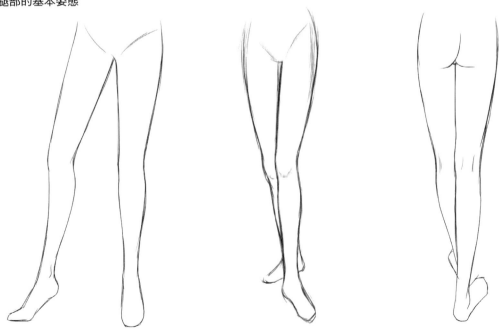

女性的腿要用柔和的圓弧線來繪製,既要表現出身體上的脂肪,同時也要繪製出修長的感覺。

男性腿部的基本姿態

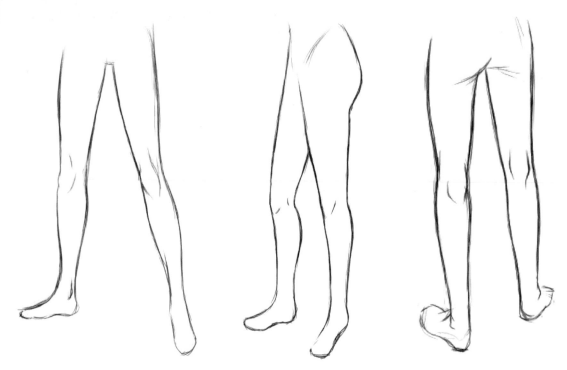

　　男性的腿部肌肉相對比較發達，繪製的時候要注意肌肉的突起部分和收縮部分，這樣才能準確地把握男性腿部的輪廓線。

Q版人物腿的畫法

Q版人物的腿很圓潤，沒有明顯的肌肉輪廓和明顯的關節界線區分。繪製的時候直接用簡單的線條勾勒出外輪廓就可以了。

2頭身Q版人物的腿

成熟人物的腿　　　　　5頭身Q版人物的腿　　　　　3頭身Q版人物的腿

6 軀幹的結構與畫法

軀幹貫穿人體的中心，人物全身的動作都是由軀幹來展開的。在繪製時要注意人體中心線的走向和彎曲，需要準確地繪製出來。同時也可以繪製脊椎線或中心線，來幫助我們正確地畫出恰當的人物動態。

女性軀幹的畫法

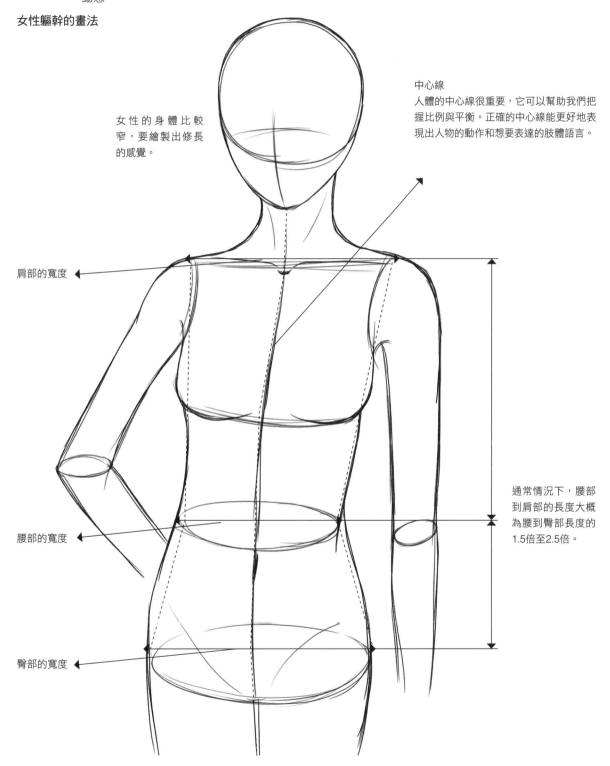

女性的身體比較窄，要繪製出修長的感覺。

中心線
人體的中心線很重要，它可以幫助我們把握比例與平衡。正確的中心線能更好地表現出人物的動作和想要表達的肢體語言。

肩部的寬度

通常情況下，腰部到肩部的長度大概為腰到臀部長度的1.5倍至2.5倍。

腰部的寬度

臀部的寬度

　　肩部、腰部和臀部的寬度、長度沒有具體的刻度和界限，它們會根據不同的風格、不同的人物以及個別特定的要求而變化。

在這裡要特別注意，脊椎線不等同於中心線，繪製的部位也不相同，但是會有基本相同的作用。一般在繪製軀幹背面的時候，通常都會畫出脊椎線來幫助我們把握正確的比例和平衡。

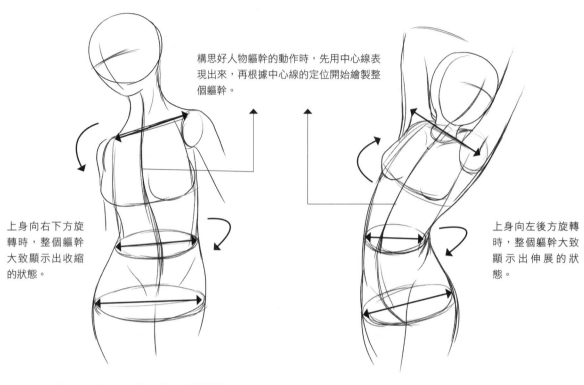

構思好人物軀幹的動作時，先用中心線表現出來，再根據中心線的定位開始繪製整個軀幹。

上身向右下方旋轉時，整個軀幹大致顯示出收縮的狀態。

上身向左後方旋轉時，整個軀幹大致顯示出伸展的狀態。

在正面能很明顯地看出人物軀體中心線的變化。

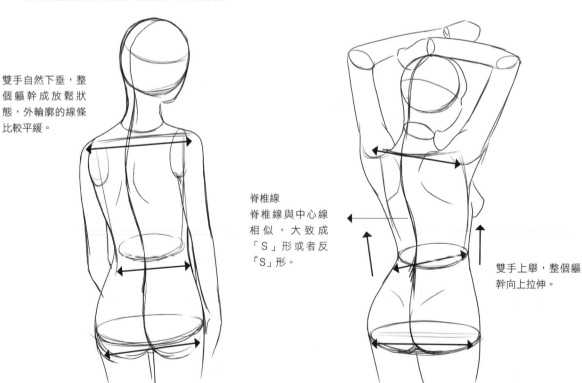

雙手自然下垂，整個軀幹成放鬆狀態，外輪廓的線條比較平緩。

脊椎線
脊椎線與中心線相似，大致成「S」形或者反「S」形。

雙手上舉，整個軀幹向上拉伸。

繪製人物軀幹背面時，用脊椎線來幫助我們正確地畫出恰當的人物動態。

男性軀幹的畫法

男性的軀幹相對女性軀幹而言具有一定的肌肉感，也比女性軀幹稍寬一些，要儘量畫出硬朗的感覺。

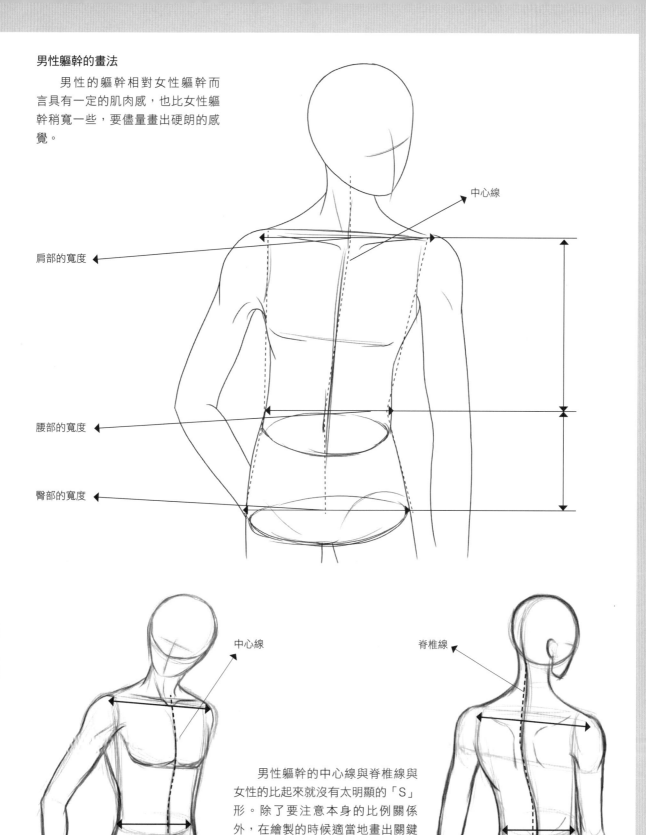

中心線

肩部的寬度

腰部的寬度

臀部的寬度

中心線

脊椎線

男性軀幹的中心線與脊椎線與女性的比起來就沒有太明顯的「S」形。除了要注意本身的比例關係外，在繪製的時候適當地畫出關鍵部位的肌肉線條更能顯示出男性軀幹的結實感。

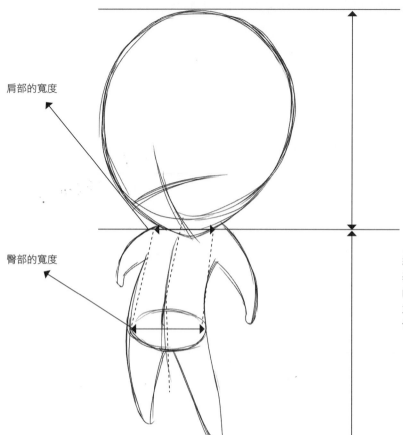

肩部的寬度

臀部的寬度

繪製可愛的2頭身時，肩寬、臀寬和腰寬基本相同，這樣才能更好地表現出2頭身的可愛。軀幹外輪廓線條要圓潤，不要有太大的起伏，更不能出現肌肉起伏的線條。

典型的Q版2頭身人物

5頭身的人物軀幹比較接近成熟人軀幹的比例。他們的主要區別在於5頭身人物的頭比成熟人物的大一些，而腰到肩和臀的距離與成熟人物的比例接近。

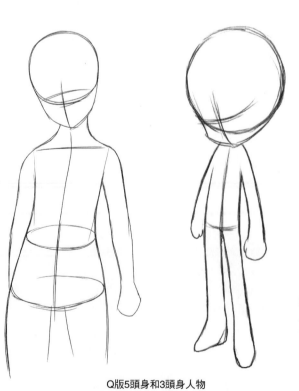

3頭身和2頭身人物的軀幹已經沒有明確的比例定位，只需要根據具體情況繪製出恰當的身軀就可以了。

Q版5頭身和3頭身人物

4.2 人物草圖的繪製過程

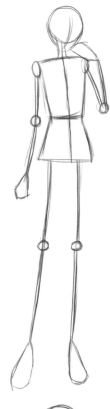

1.首先，繪製出人物的基本造型和主要關節位置。注意人物的動態要準確，頭身比例要正常，重心要平衡。

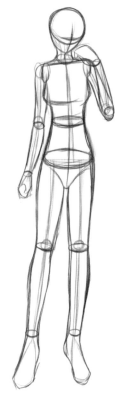

2.有了人物的基本造型後，就可以進一步繪製出人物的外輪廓了。在繪製外輪廓線時可以多畫線條，尋找準確的位置。同時在主要關節處畫出表現透視的肢體橫截面輔助線條，這不僅對把握形體的準確性有很大幫助，而且還能表現出立體感。

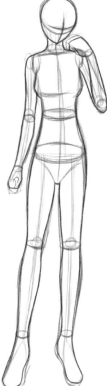

3.對線條做一些修整，其主要目的是在一堆模糊和重複的線條中抓出最準確的線條加以強化，同時也能有美化畫面的作用。

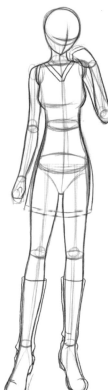

4.可以根據需要繪製出簡單的服飾，草圖完成。

4.3 人物基本動作的畫法

在繪製正面角度的成熟人物前,首先要考慮清楚哪隻手臂在前,哪隻手臂在後,同時要對應相反的腿腳的動作,然後想清楚用什麼方式去區分前與後。如果不仔細思考這些問題,那麼在畫的時候就很容易混淆,讓人無法準確地判斷畫中的人物是站立的,還是行走的。

當然,除了用衣物表現動作關係外,最準確的應該用透視來表現。但是由於這是成熟人物,所以透視不是很明顯,而且在繪製正面人物時,創作者通常只記得要怎樣表現出立體感,卻遺忘了透視問題。所以,適當地用一些衣物來作為輔助,便於明確地表現出前與後的關係。

1 成熟人物基本動作的畫法
行走動作

繪製動作前要先仔細觀察。觀察成熟人物的走路姿態就會很容易發現,大部分人在行走中都體現出自信挺拔的一面,所以在繪製人物行走姿態的時候,要把人物畫得有氣質。

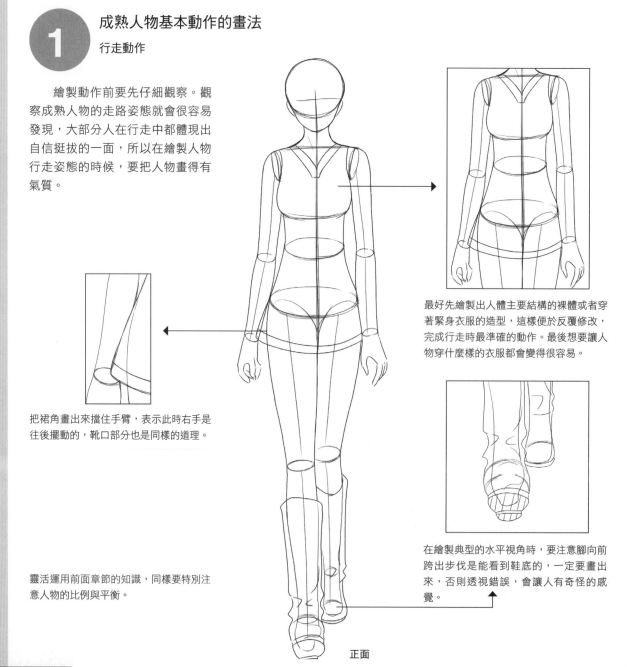

最好先繪製出人體主要結構的裸體或者穿著緊身衣服的造型,這樣便於反覆修改,完成行走時最準確的動作。最後想要讓人物穿什麼樣的衣服都會變得很容易。

把裙角畫出來擋住手臂,表示此時右手是往後擺動的,靴口部分也是同樣的道理。

在繪製典型的水平視角時,要注意腳向前跨出步伐是能看到鞋底的,一定要畫出來,否則透視錯誤,會讓人有奇怪的感覺。

靈活運用前面章節的知識,同樣要特別注意人物的比例與平衡。

正面

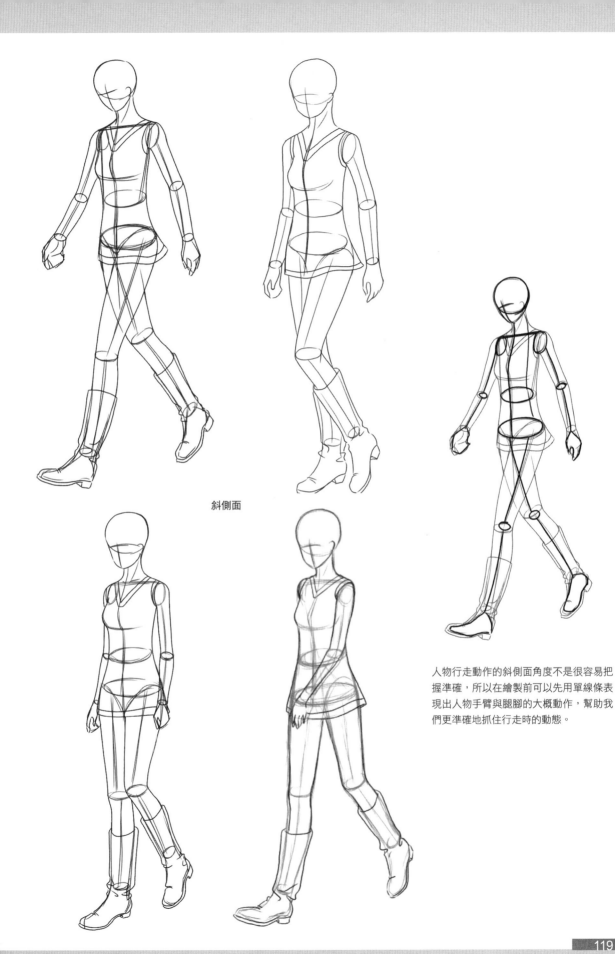

斜側面

人物行走動作的斜側面角度不是很容易把
握準確,所以在繪製前可以先用單線條表
現出人物手臂與腿腳的大概動作,幫助我
們更準確地抓住行走時的動態。

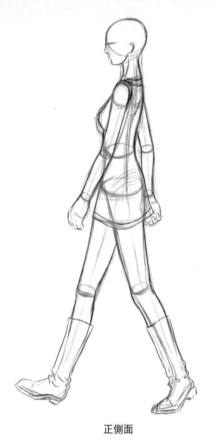

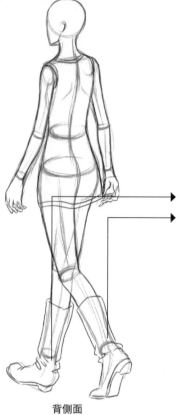

在繪製背側面時，注意腳的方向。前面的
那只腳適當地向上翹起，鞋面上的皺褶走
向要特別注意，後面的腳要露出鞋底，鞋
底成強烈的拉伸狀態。

正側面　　　　　　　　背側面

側面俯視圖

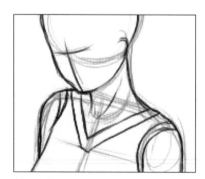

側面人物肩膀的寬度在平面紙張上表現的
時候本來就正面人物的要短一些，如果再
加上俯視的角度，那麼在本來就變短的寬
度再加上一個斜度，最遠的肩膀就會被下
擋住一部分，不能看到完整的。

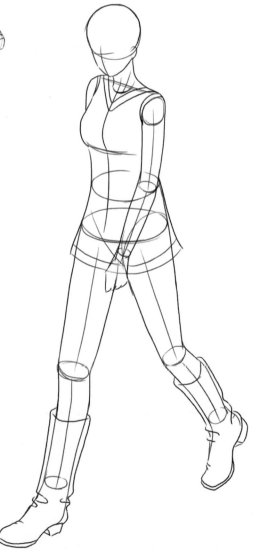

跑步動作

奔跑的正面動作和行走的正面動作，在繪製的時候有很多相同點，都需要注意人物的透視問題、比例問題。與正面行走相比，人物奔跑時身體扭動的幅度比較大，因此要注意身體各關節的變化。

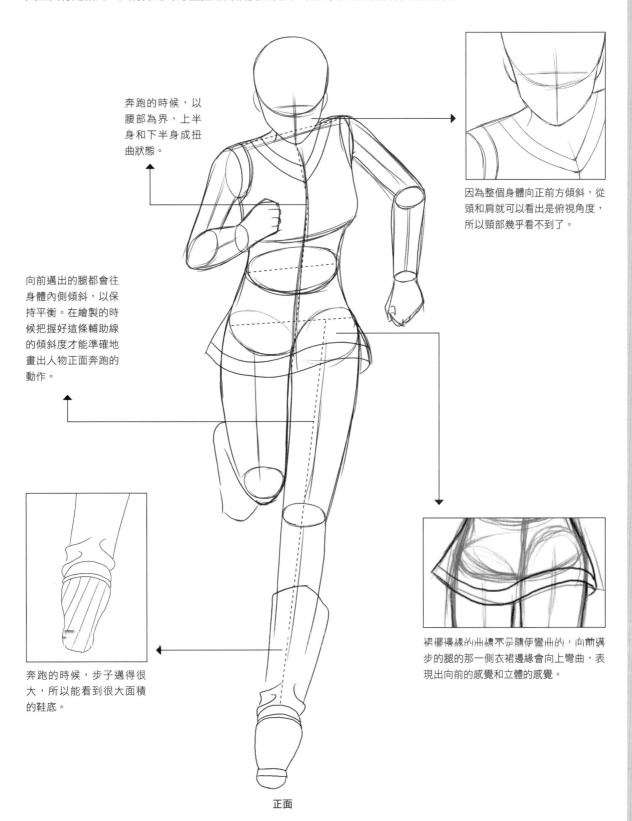

奔跑的時候，以腰部為界，上半身和下半身成扭曲狀態。

因為整個身體向正前方傾斜，從頭和肩就可以看出是俯視角度，所以頸部幾乎看不到了。

向前邁出的腿都會往身體內側傾斜，以保持平衡。在繪製的時候把握好這條輔助線的傾斜度才能準確地畫出人物正面奔跑的動作。

奔跑的時候，步子邁得很大，所以能看到很大面積的鞋底。

裙擺邊緣的曲線不是隨便彎曲的，向前邁步的腿的那一側衣裙邊緣會向上彎曲，表現出向前的感覺和立體的感覺。

正面

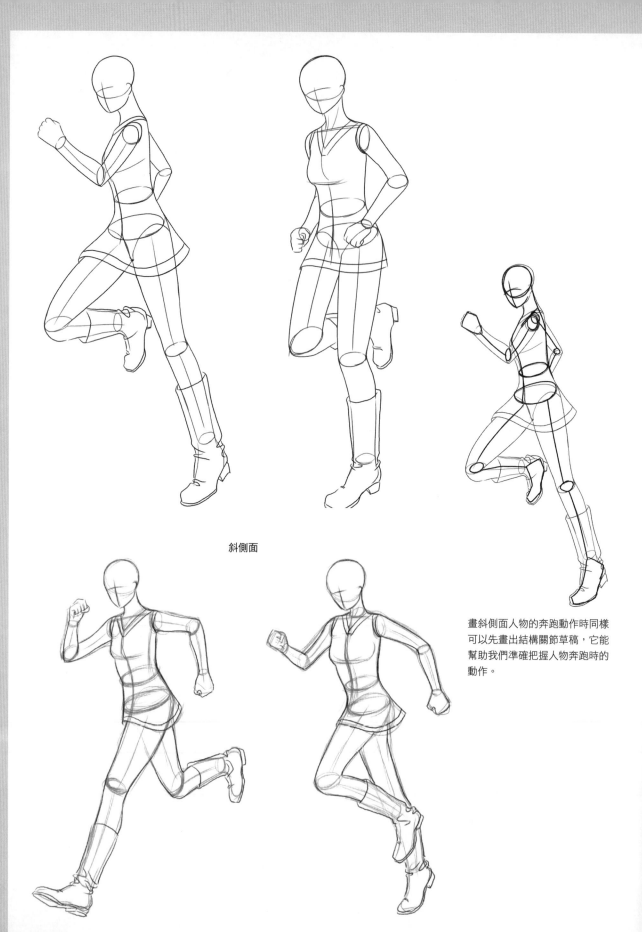

斜側面

畫斜側面人物的奔跑動作時同樣
可以先畫出結構關節草稿，它能
幫助我們準確把握人物奔跑時的
動作。

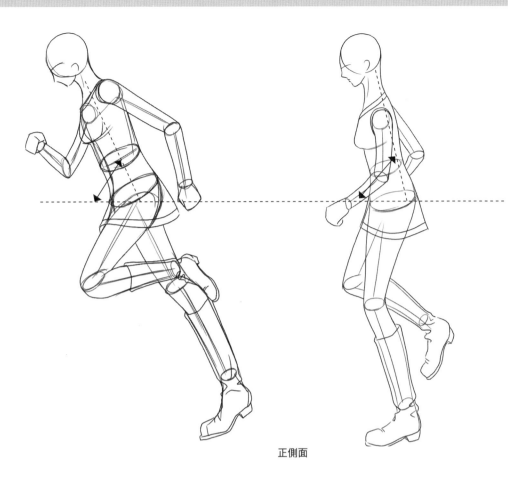

成熟人物的奔跑和小跑是有很大區別的。奔跑時，上半身向前傾斜的比較厲害；小跑時，上半身稍稍向前傾斜。區別好這點就能更好地繪製人物的跑步狀態。

正側面

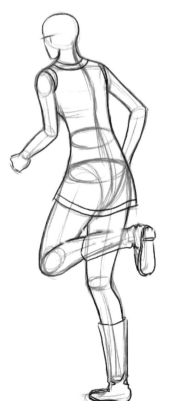

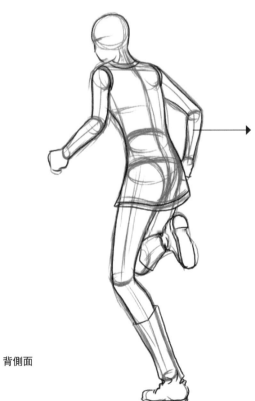

在繪製人物跑步動作的時候，手臂和腿腳抬起的高度跟奔跑的速度有密切關係，奔跑的速度越快，手臂與腿腳就抬起得越高。

背側面

跳躍動作

　　成熟人物的跳躍動作有很多種，在繪製的時候要特別注意人物的重心與平衡，如果不注意重心，畫出來的人物就會給人偏倒的感覺。

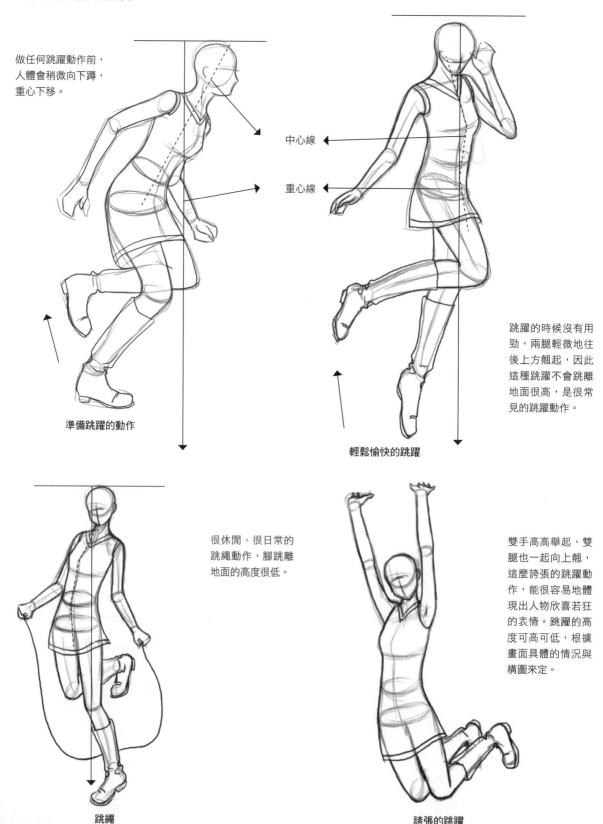

做任何跳躍動作前，
人體會稍微向下蹲，
重心下移。

中心線

重心線

準備跳躍的動作

跳躍的時候沒有用勁，兩腿輕微地往後上方翹起，因此這種跳躍不會跳離地面很高，是很常見的跳躍動作。

輕鬆愉快的跳躍

很休閒、很日常的跳繩動作，腳跳離地面的高度很低。

跳繩

雙手高高舉起，雙腿也一起向上翹，這麼誇張的跳躍動作，能很容易地體現出人物欣喜若狂的表情。跳躍的高度可高可低，根據畫面具體的情況與構圖來定。

誇張的跳躍

繪製從高處跳下的動
作時，為了表現出速
度很快，通常會用仰
視的角度。畫出衣裙
內部的那一面，能更
好地體現這一動作的
特點。

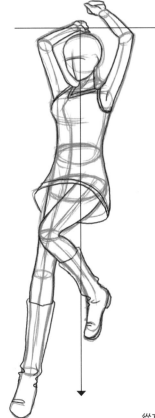

注意手臂的動作。
不管它是高高抬起
還是自然垂下，除
了起著保持平衡的
作用外，還配合身
體做出自然合理的
動作。

快要著地的時候，
為了保持平衡，雙
肩微微向上聳起。

從高處跳下

跨欄動作

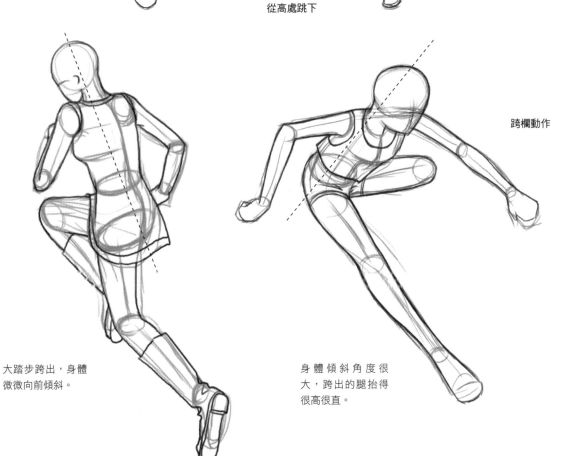

大踏步跨出，身體
微微向前傾斜。

身體傾斜角度很
大，跨出的腿抬得
很高很直。

中心線與重心線看起來是很相似的兩條輔助線，但是只從字面意思來看，就會發現其實它們是完全不相同的兩條線。中心線是用來體現人物動態的輔助線，繪製中心線可以幫助我們準確地把握人物動態。重心線是幫助我們把握人物動作是否合理、是否平衡的輔助線。所以在繪製比較複雜的或者不是很好把握的動作時，儘量將這兩條輔助線都畫出來。

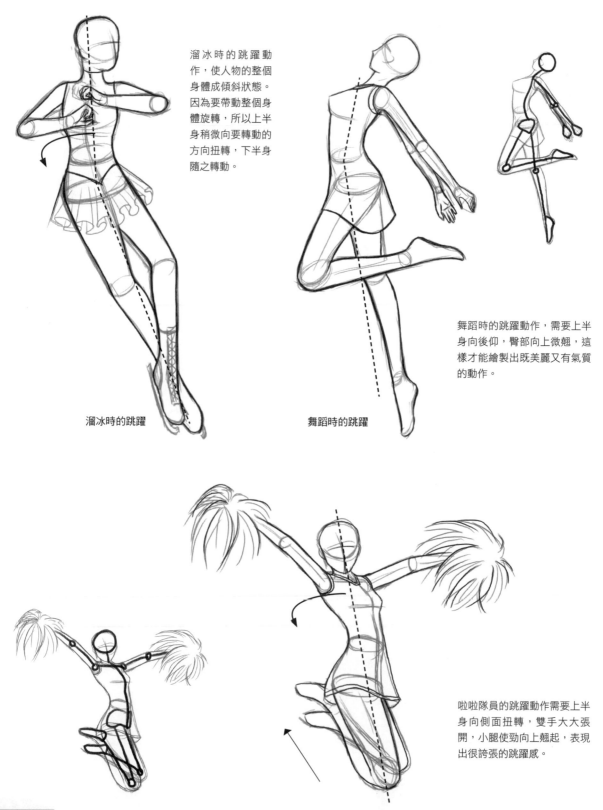

溜冰時的跳躍動作，使人物的整個身體成傾斜狀態。因為要帶動整個身體旋轉，所以上半身稍微向要轉動的方向扭轉，下半身隨之轉動。

舞蹈時的跳躍動作，需要上半身向後仰，臀部向上微翹，這樣才能繪製出既美麗又有氣質的動作。

啦啦隊員的跳躍動作需要上半身向側面扭轉，雙手大大張開，小腿使勁向上翹起，表現出很誇張的跳躍感。

溜冰時的跳躍

舞蹈時的跳躍

2 Q版人物基本動作的畫法

Q版人物的繪製其實就把成熟人物進行變形。在一開始畫輪廓的時候，就要把動作中的特徵反映出來。

行走動作

在繪製Q版人物的行走動作的時候也需要注意人物的比例平衡。繪製Q版人物正面行走時，如果把握不好透視，會容易讓人感覺不像是在行走，所以在繪製時要注意水平面腳的走向。

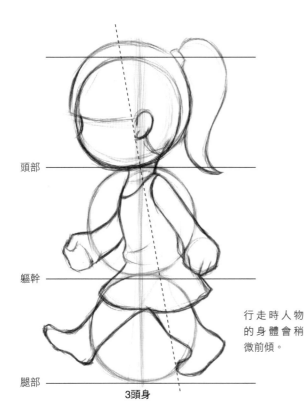

頭部

軀幹

腿部

3頭身

行走時人物的身體會稍微前傾。

1. 把全身分為頭部、軀幹和腿部三個部分。
2. 要注意腰和大腿的位置。
3. 想清楚姿勢和身體的動作後才開始繪製。

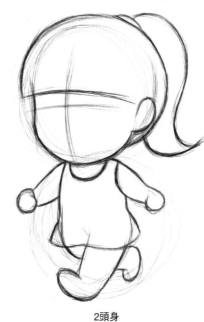

2頭身

2頭身人物給人的感覺是圓乎乎的和四肢都很短，感覺很可愛。

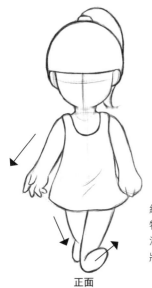

正面

繪製正面人物行走時，注意腳的形狀。

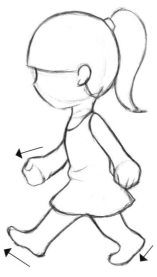

正側面

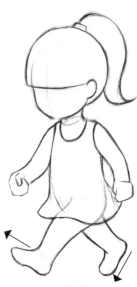

斜側面

跑步動作

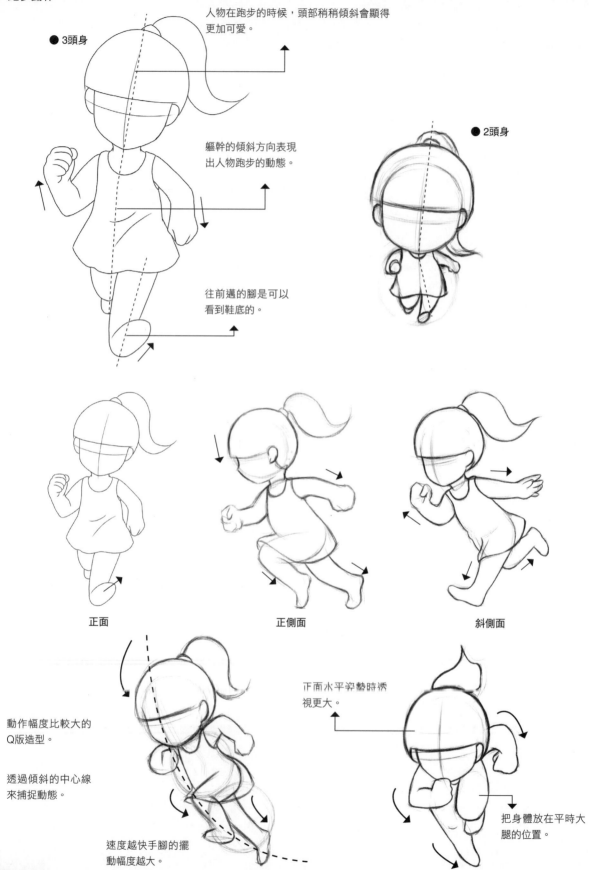

人物在跑步的時候，頭部稍稍傾斜會顯得更加可愛。

● 3頭身

軀幹的傾斜方向表現出人物跑步的動態。

● 2頭身

往前邁的腳是可以看到鞋底的。

正面　　　　　　　正側面　　　　　　　斜側面

動作幅度比較大的Q版造型。

透過傾斜的中心線來捕捉動態。

速度越快手腳的擺動幅度越大。

正面水平姿勢時透視更大。

把身體放在平時大腿的位置

跳躍動作

● 3頭身

頭部向下，保持身體的平衡。

腿部彎曲。由於透視，所以看不到小腿。

由於透視關係所以身體看似比正常時候要短很多。

腳邁大步時，能看到鞋底。

在人物下面加上陰影使跳躍動作更加真實。

● 2頭身

常見的Q版跳躍動作

正面

正側面

斜側面

手臂離兩肋越遠就越有力量的感覺。

身體儘量伸直拉長。

抬起一條腿能強調輕快的感覺。

一隻腳向後面抬起，就可以表現出人物動作的可愛。

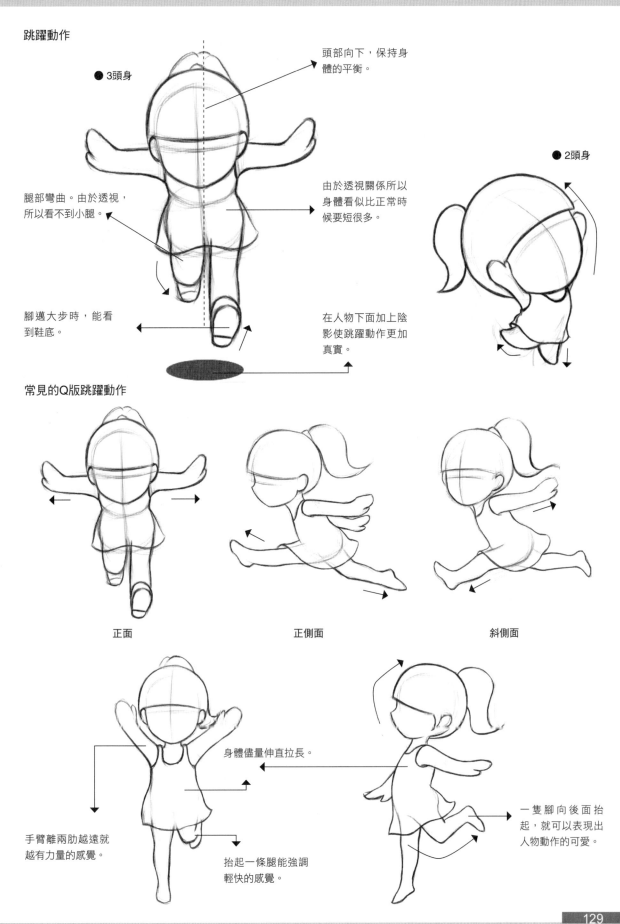

連續的跑步動作

側面　　　直立　　　　　　　　　　前傾　　　　　　　　　　更加前傾

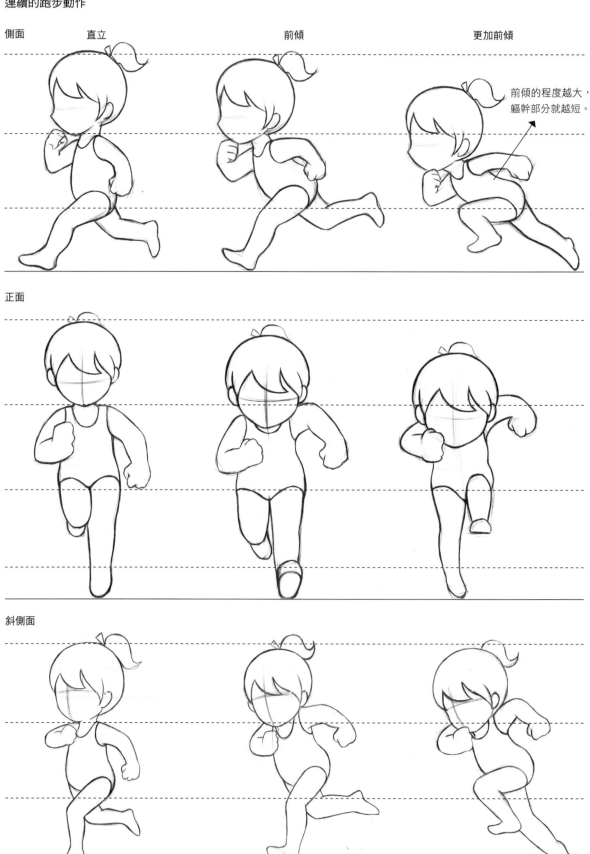

前傾的程度越大，
軀幹部分就越短。

正面

斜側面

連續的跳躍動作

側面　　　　直立　　　　　　　　　前傾　　　　　　　　　　更加前傾

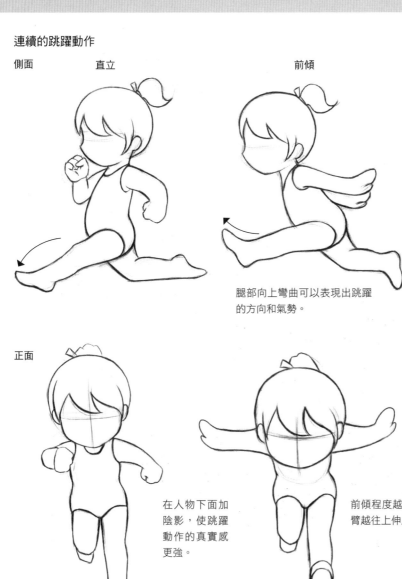

腿部向上彎曲可以表現出跳躍
的方向和氣勢。

正面

在人物下面加
陰影，使跳躍
動作的真實感
更強。

前傾程度越高，手
臂越往上伸展。

斜側面

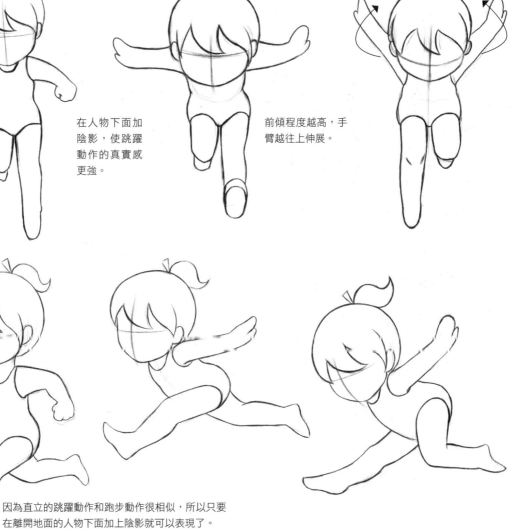

因為直立的跳躍動作和跑步動作很相似，所以只要
在離開地面的人物下面加上陰影就可以表現了。

連續的落地動作

側面　　　前傾　　　　　　　　　　　直立　　　　　　　　　　　後傾

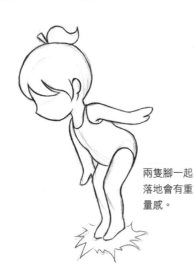

兩隻腳一起
落地會有重
量感。

抬起一條腿
強調輕快。

正面

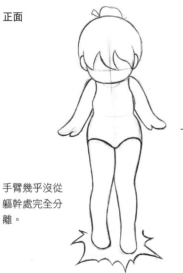

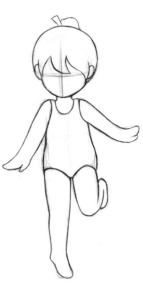

窄　　　　　　　寬

手臂幾乎沒從
軀幹處完全分
離。

手臂離兩肋
越遠越有力
量感。

斜側面

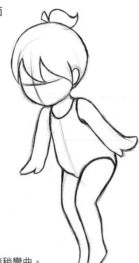

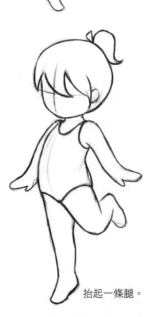

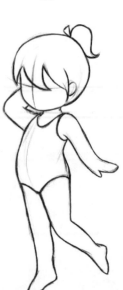

膝蓋稍稍彎曲。　　　　　　抬起一條腿。

4.4 人物動作的造型

1 人物常見的動作造型

人物最常見動作主要有站與坐，在繪製中常會有很多場景或情節，需要出現這些非常普通、常見的動作。雖然這些動作看似很平凡，但卻是不能缺少的，所以不能忽略這些簡單動作的畫法。

成熟人物常見的動作造型

站立

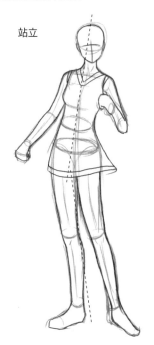
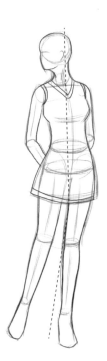
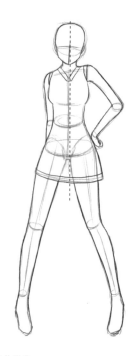

普通的站立造型時，身體都比較挺直，不會有太大的扭曲動作。

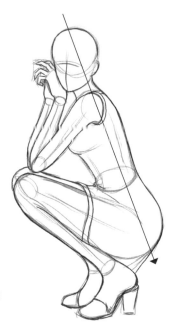

上半身向後仰，雙手上舉放在腦後，表現出很悠閒的樣子。

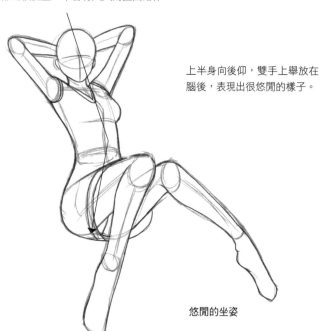

蹲

悠閒的坐姿

在繪製人物常見動作造型的時候，要考慮到這些動作很普通，設計時一定要簡單明瞭，不需要有多大的誇張，人物中心線也要比較簡單，身體扭轉的動作也要少出現。

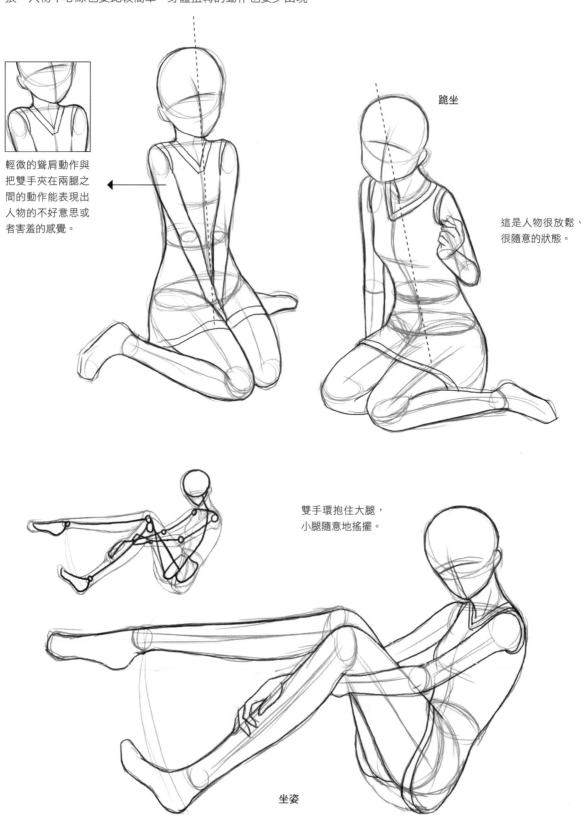

輕微的聳肩動作與把雙手夾在兩腿之間的動作能表現出人物的不好意思或者害羞的感覺。

跪坐

這是人物很放鬆、很隨意的狀態。

雙手環抱住大腿，小腿隨意地搖擺。

坐姿

2 人物格鬥的動作造型

　　繪製人物格鬥動作時，可以適當地把人物的肌肉畫得明顯一點，輪廓稍微突出，這更能表現出人物的強壯有力，富有戰鬥感。

格鬥的準備動作

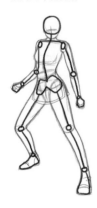

做準備動作時，人物重心垂直下移，繪製的時候儘量表現出很穩的感覺。

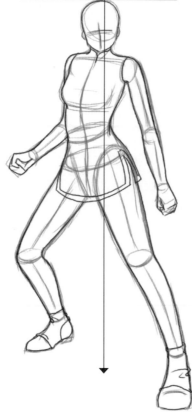

上半身挺直，重心穩定，輪廓線條凹凸有致，表現出肌肉感。其中一條腿半蹲，兩腿的距離要大以保持平衡和穩定重心。

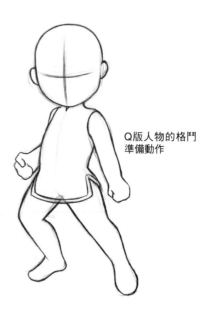

Q版人物的格鬥準備動作

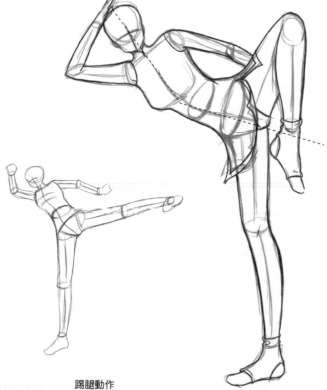

踢腿動作

上半身大幅度地向側下方傾斜，好讓右腿能高高抬起，這時重心是落在左腿上的。

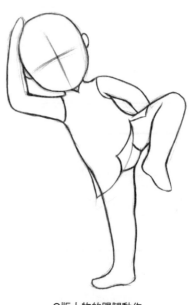

Q版人物的踢腿動作

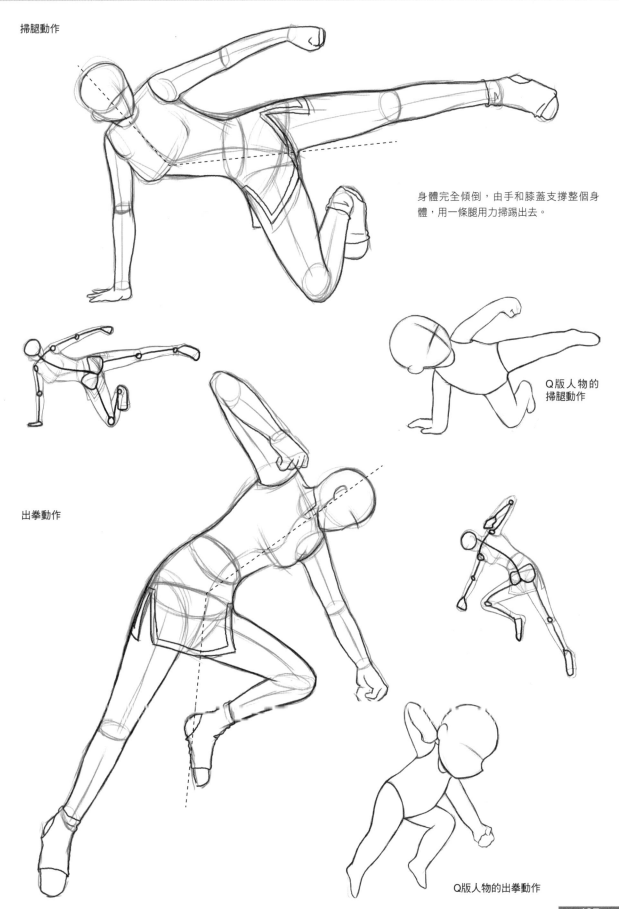

掃腿動作

身體完全傾倒，由手和膝蓋支撐整個身體，用一條腿用力掃踢出去。

Q版人物的
掃腿動作

出拳動作

Q版人物的出拳動作

4.5 人物的表情動作造型

1 成熟人物的表情動作造型

人物的表情除了透過面部來體現外，還能透過合理的身體動作來體現。

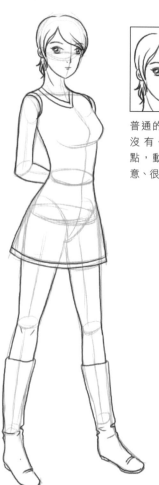

普通的表情，沒有任何特點，動作很隨意、很放鬆。

開心俏皮的表情，身體稍微扭轉，和面部表情配合。

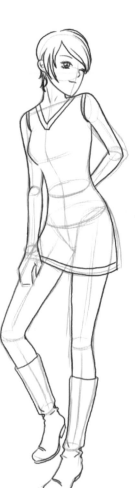

略帶害羞和含蓄的微笑表情。雙肩微微往上聳起，上半身向後靠。

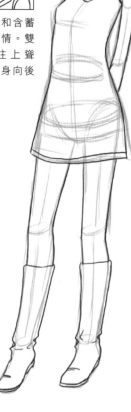

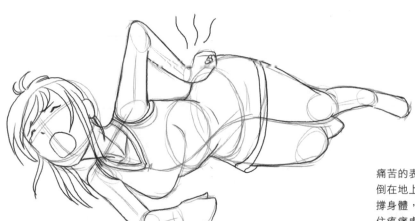

痛苦的表情，身體倒在地上，一隻手撐身體，另一手捂住疼痛處，努力地抬起頭來喊叫。

成熟人物的表情動作都不會太誇張，沒有Q版人物的動作那麼多樣化。相對Q版人物的動作而言，成熟人物的表情動作平淡了很多，但是也優雅美觀了很多。

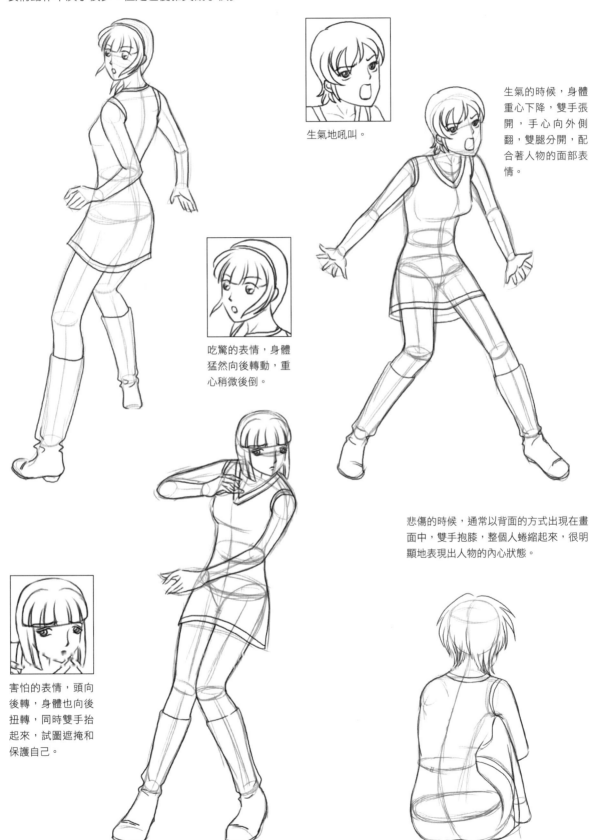

生氣地吼叫。

生氣的時候，身體重心下降，雙手張開，手心向外側翻，雙腿分開，配合著人物的面部表情。

吃驚的表情，身體猛然向後轉動，重心稍微後倒。

悲傷的時候，通常以背面的方式出現在畫面中，雙手抱膝，整個人蜷縮起來，很明顯地表現出人物的內心狀態。

害怕的表情，頭向後轉，身體也向後扭轉，同時雙手抬起來，試圖遮掩和保護自己。

2 Q版人物的表情動作造型

Q版人物的表情動作比較誇張,往往運用誇大的手法來體現人物想要表達的感情。

● 高興,喜悅的表情

主要透過肢體語言來表現,眼睛可以透過弧線來表示。

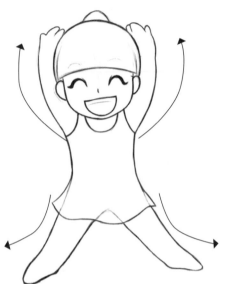 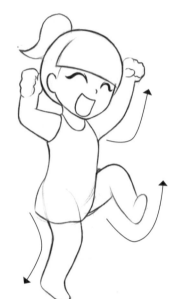

把四肢儘量向後伸展,表現得很高興。

畫出向身體上面和外面打開的四肢動作。

高興地跳起來的動作,雙手半握拳放在頭部下方,這樣顯得很活潑。

● 生氣,憤怒的表情

用誇張的肢體語言來表現憤怒,此時眼睛和嘴巴會有一定的誇張、變形。

 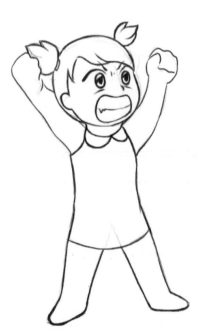

透過身體前傾表現出憤怒的感覺,這個時候頭部要向前伸出。

很憤怒時,雙肩聳起,手臂放在腰的兩側,身體前傾,怒視前方。

透過抬高下顎和伸展四肢來表現很憤怒的感覺。

● 悲哀、難過的表情

身體前傾，兩腳要分開，這樣會表現出孤獨的感覺。

臉儘量向內收，腳也儘量畫得靠近身體內側。

後背微微蜷縮，低頭，表現出很失望的感覺。

● 開心，歡樂的表情

 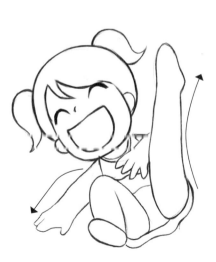 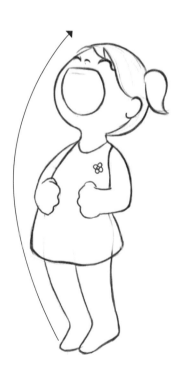

下顎微微上抬，手向上翹起。

仰面的造型，四肢向外伸展。

後仰成彎曲的弓形姿勢。

● 其他的表情

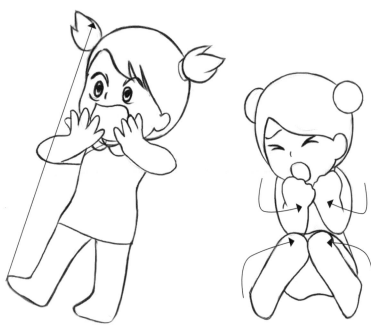

看到某樣東西或者遇到某件事時覺得相當
吃驚，身體僵直向後傾斜。

討厭、不安的表情。四肢蜷縮向身體中心
靠緊。

稍微吃驚時，身體微微的前傾，手臂放在
身體的前面，嘴巴稍微張開。

驚嚇的時候身體前傾，四肢緊靠在一起。

開心到極致。整個人都已經垮下來了。

驚喜的表情。身體稍微有些後仰，雙肩向
內縮緊並高高聳起。

服飾與道具是表現漫
畫人物身分、性格特徵等要
素的重要組成部分。

第五章

服飾與道具

常見的服飾與道具

學會繪製各種服飾與道具，然後用合適的服飾與道具來表現人物的個性。其中，多臨摹、多借鑑是個很快捷的學習方法。

1 成熟人物的常見服飾與道具

成熟性感類服飾

　　整個人物散發出成熟、美麗的氣質，給她繪製出一套合適的外衣，使人物更具有美感。

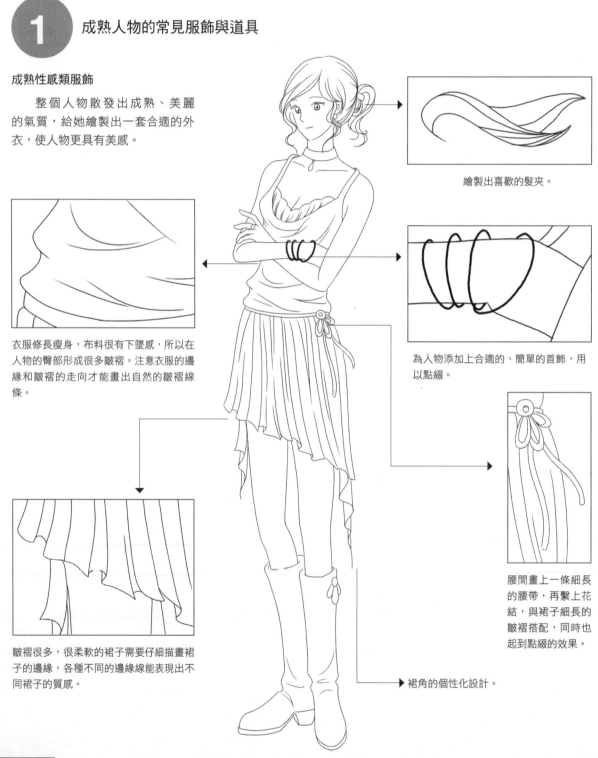

繪製出喜歡的髮夾。

衣服修長瘦身，布料很有下墜感，所以在人物的臀部形成很多皺褶。注意衣服的邊緣和皺褶的走向才能畫出自然的皺褶線條。

為人物添加上合適的、簡單的首飾，用以點綴。

皺褶很多，很柔軟的裙子需要仔細描畫裙子的邊緣，各種不同的邊緣線能表現出不同裙子的質感。

腰間畫上一條細長的腰帶，再繫上花結，與裙子細長的皺褶搭配，同時也起到點綴的效果。

裙角的個性化設計。

休閒類服飾

休閒隨意的服飾給人輕鬆愉快的感覺。為人物繪製出合適的道具，能為原本平淡的人物造型添加更多生氣。

可愛的寬邊遮陽帽上可以添加各種好看的花飾。

小巧簡單的手提包。

鞋子側面的造型。在腳踝處畫個小環，顯得很可愛。

大「V」字領毛衣加上中長的圍巾，讓男孩帥氣中帶點秀氣。

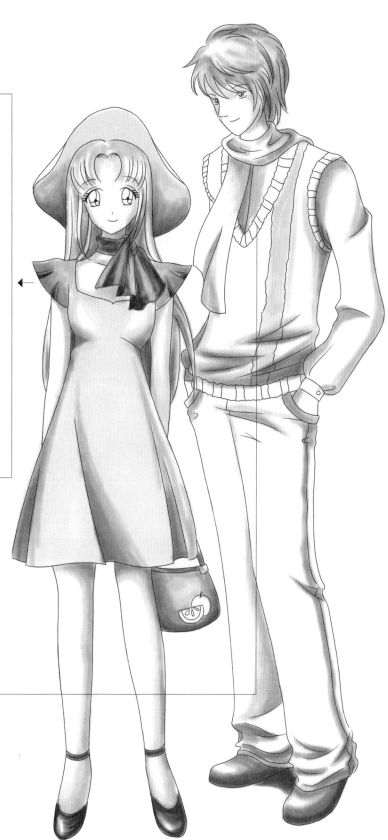

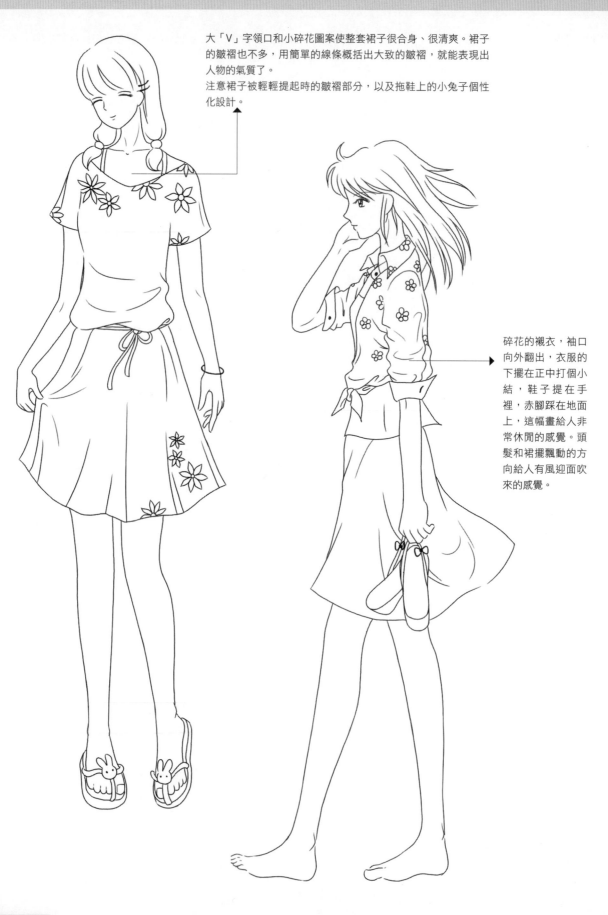

大「V」字領口和小碎花圖案使整套裙子很合身、很清爽。裙子的皺褶也不多，用簡單的線條概括出大致的皺褶，就能表現出人物的氣質了。

注意裙子被輕輕提起時的皺褶部分，以及拖鞋上的小兔子個性化設計。

碎花的襯衣，袖口向外翻出，衣服的下擺在正中打個小結，鞋子提在手裡，赤腳踩在地面上，這幅畫給人非常休閒的感覺。頭髮和裙擺飄動的方向給人有風迎面吹來的感覺。

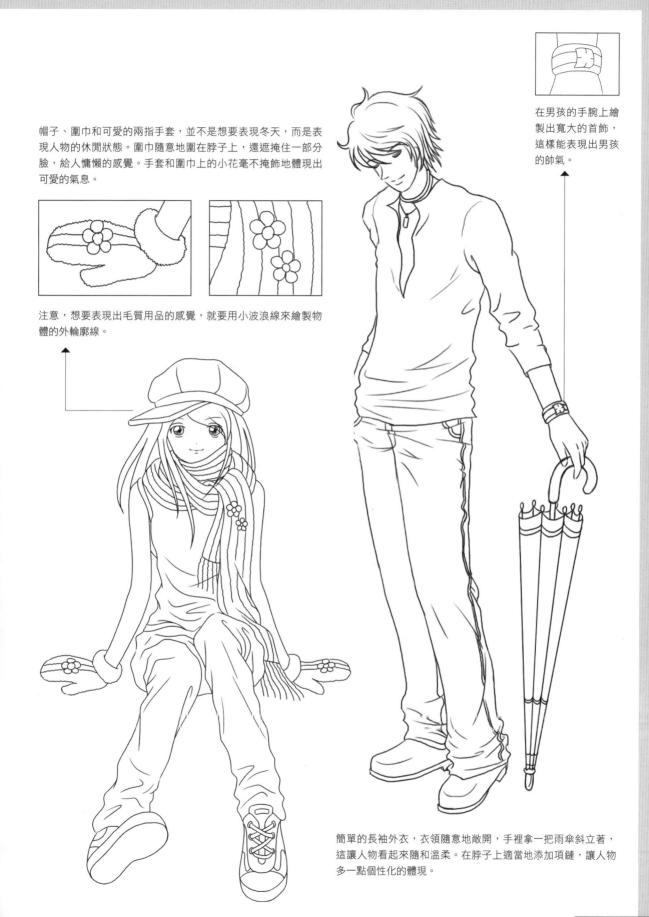

帽子、圍巾和可愛的兩指手套，並不是想要表現冬天，而是表現人物的休閒狀態。圍巾隨意地圍在脖子上，還遮掩住一部分臉，給人慵懶的感覺。手套和圍巾上的小花毫不掩飾地體現出可愛的氣息。

注意，想要表現出毛質用品的感覺，就要用小波浪線來繪製物體的外輪廓線。

在男孩的手腕上繪製出寬大的首飾，這樣能表現出男孩的帥氣。

簡單的長袖外衣，衣領隨意地敞開，手裡拿一把雨傘斜立著，這讓人物看起來隨和溫柔。在脖子上適當地添加項鏈，讓人物多一點個性化的體現。

可愛類服飾

人物動態很簡單，想要讓她變得可愛又活力十足，就要在服飾上下工夫。

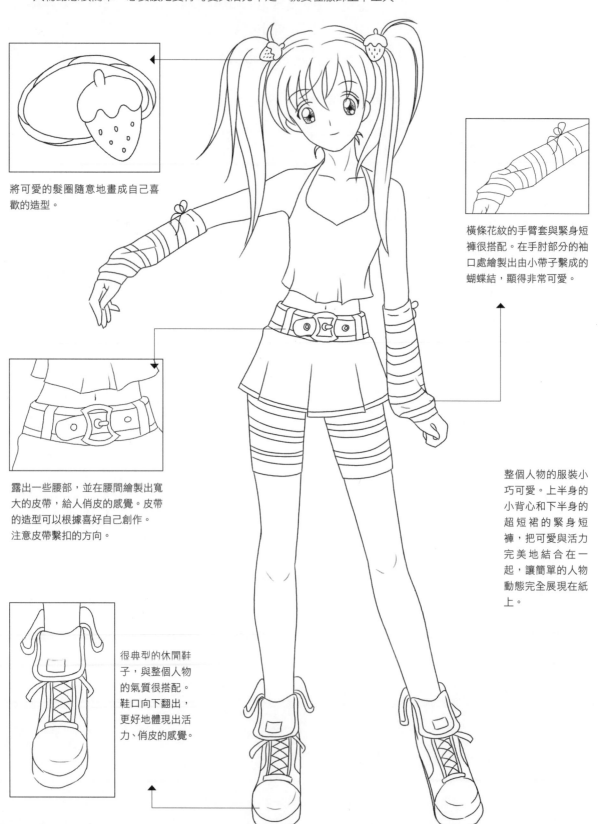

將可愛的髮圈隨意地畫成自己喜歡的造型。

橫條花紋的手臂套與緊身短褲很搭配。在手肘部分的袖口處繪製出由小帶子繫成的蝴蝶結，顯得非常可愛。

露出一些腰部，並在腰間繪製出寬大的皮帶，給人俏皮的感覺。皮帶的造型可以根據喜好自己創作。注意皮帶繫扣的方向。

整個人物的服裝小巧可愛。上半身的小背心和下半身的超短裙的緊身短褲，把可愛與活力完美地結合在一起，讓簡單的人物動態完全展現在紙上。

很典型的休閒鞋子，與整個人物的氣質很搭配。鞋口向下翻出，更好地體現出活力、俏皮的感覺。

晚禮服類服飾

晚禮服能突顯人物優雅和高貴的氣質。

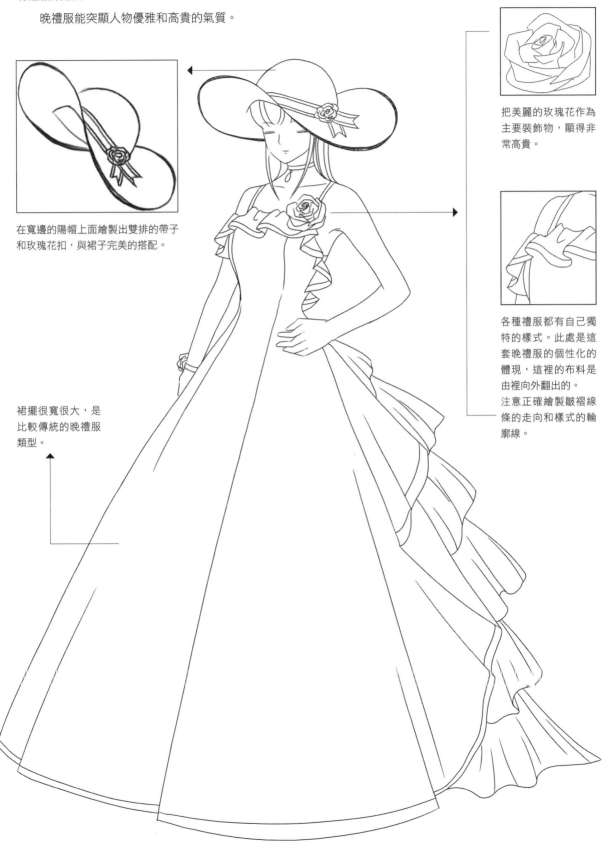

在寬邊的陽帽上面繪製出雙排的帶子
和玫瑰花扣,與裙子完美的搭配。

把美麗的玫瑰花作為
主要裝飾物,顯得非
常高貴。

各種禮服都有自己獨
特的樣式。此處是這
套晚禮服的個性化的
體現,這裡的布料是
由裡向外翻出的。
注意正確繪製皺褶線
條的走向和樣式的輪
廓線。

裙擺很寬很大,是
比較傳統的晚禮服
類型。

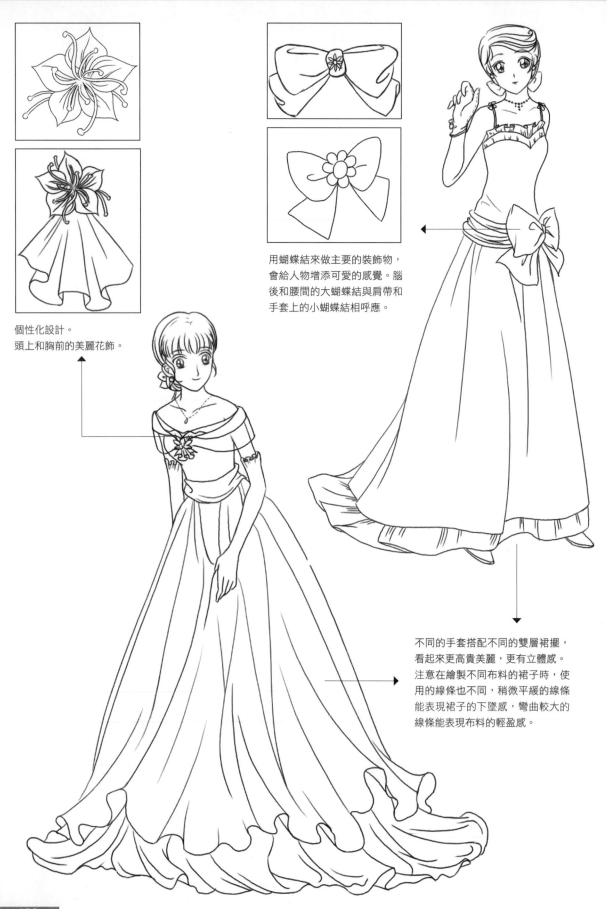

用蝴蝶結來做主要的裝飾物，
會給人物增添可愛的感覺。腦
後和腰間的大蝴蝶結與肩帶和
手套上的小蝴蝶結相呼應。

個性化設計。
頭上和胸前的美麗花飾。

不同的手套搭配不同的雙層裙擺，
看起來更高貴美麗，更有立體感。
注意在繪製不同布料的裙子時，使
用的線條也不同，稍微平緩的線條
能表現裙子的下墜感，彎曲較大的
線條能表現布料的輕盈感。

運動類服飾

運動型的裝扮給人健康、積極向上的感覺。

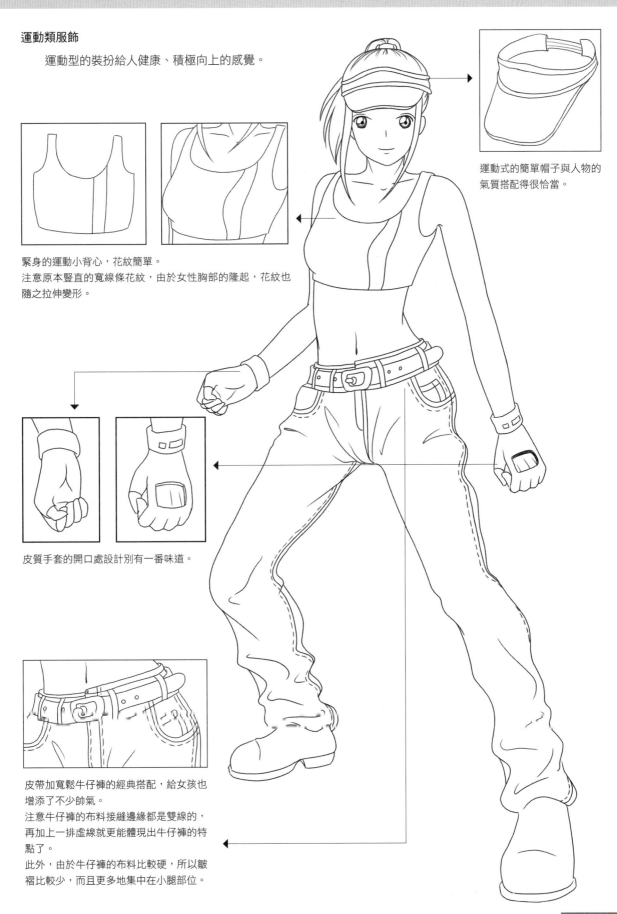

緊身的運動小背心，花紋簡單。
注意原本豎直的寬線條花紋，由於女性胸部的隆起，花紋也隨之拉伸變形。

運動式的簡單帽子與人物的氣質搭配得很恰當。

皮質手套的開口處設計別有一番味道。

皮帶加寬鬆牛仔褲的經典搭配，給女孩也增添了不少帥氣。
注意牛仔褲的布料接縫邊緣都是雙線的，再加上一排虛線就更能體現出牛仔褲的特點了。
此外，由於牛仔褲的布料比較硬，所以皺褶比較少，而且更多地集中在小腿部位。

運動服，無論是長袖長褲，還是短袖短褲都要寬鬆且有韌性。

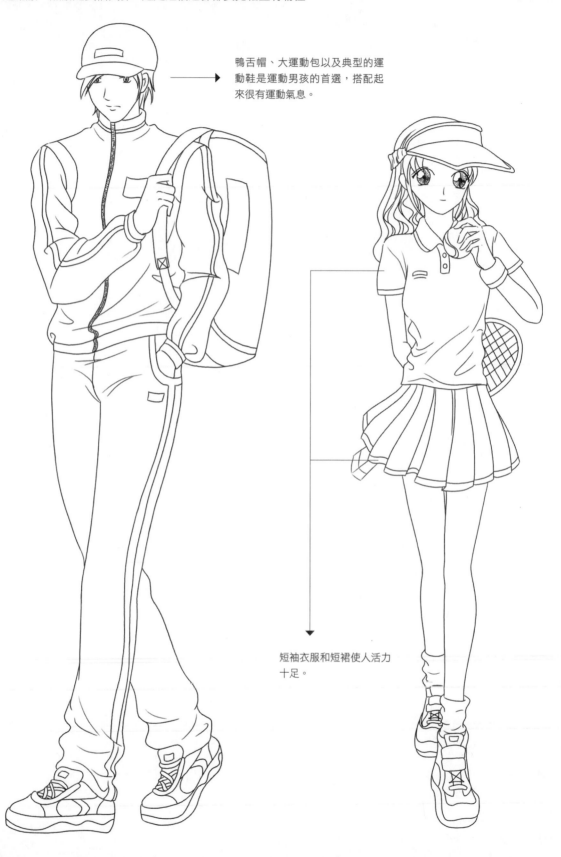

鴨舌帽、大運動包以及典型的運
動鞋是運動男孩的首選，搭配起
來很有運動氣息。

短袖衣服和短裙使人活力
十足。

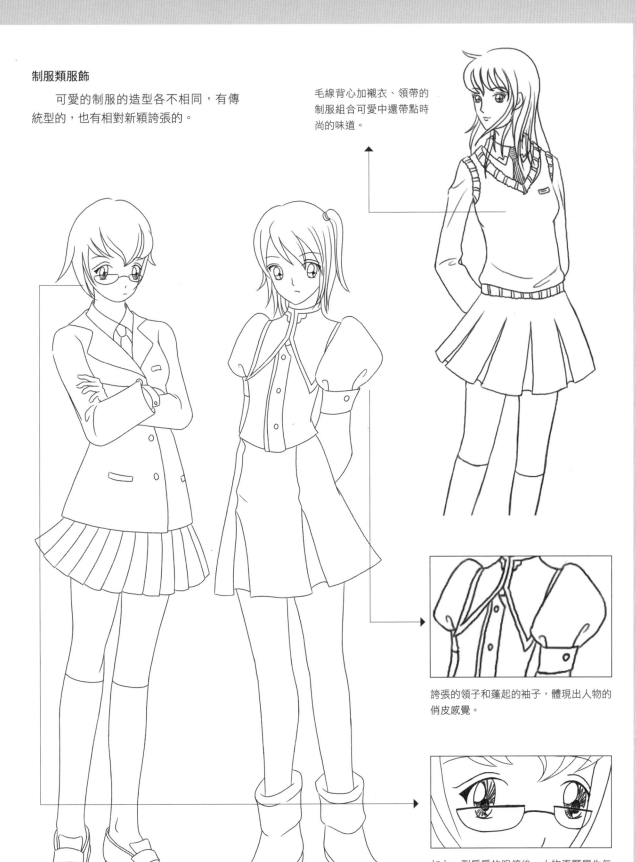

制服類服飾

可愛的制服的造型各不相同,有傳統型的,也有相對新穎誇張的。

毛線背心加襯衣、領帶的制服組合可愛中還帶點時尚的味道。

誇張的領子和蓬起的袖子,體現出人物的俏皮感覺。

加上一副扁扁的眼鏡後,人物更顯學生氣了。西服式上衣加上短百褶裙是最典型,又最常見的制服樣式。

民族類服飾

民族服飾體現各國各民族的特點。

旗袍給人高貴優雅的感覺。繫頭髮的小花和衣領的花紋都很有個性。其中旗袍上的扣子採用非常具有中國特色的扣子類型。

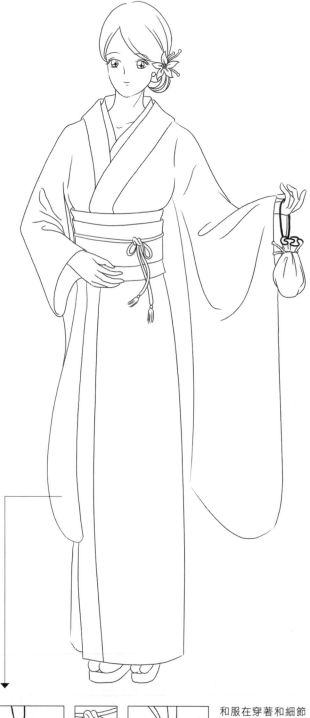

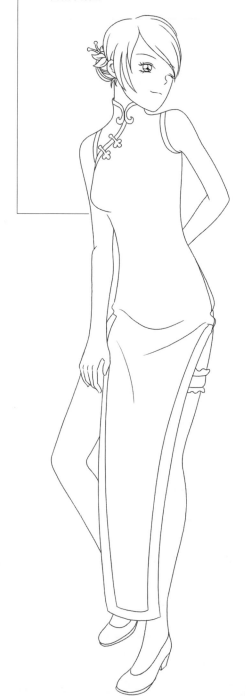

和服在穿著和細節方面都很講究，繪製的時候多注意這些細節部分。

表演類服飾

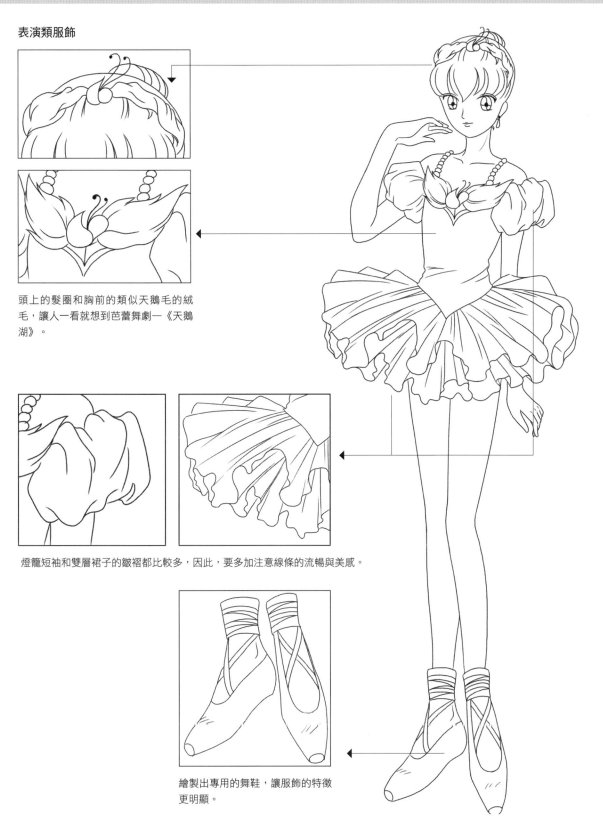

頭上的髮圈和胸前的類似天鵝毛的絨毛，讓人一看就想到芭蕾舞劇一《天鵝湖》。

燈籠短袖和雙層裙子的皺褶都比較多，因此，要多加注意線條的流暢與美感。

繪製出專用的舞鞋，讓服飾的特徵更明顯。

　　繪製各式各樣的服飾時都會遇到很多不同的皺褶。不同皺褶的產生有很多原因，比如人體外型的凹凸、人物的動態、服飾自身的造型、不同的布料以及觀察時候的視角等，都會讓皺褶的形狀走向隨時變換。要想把服飾畫得自然又好看就要多觀察，掌握好畫皺褶的竅門。

2 Q版人物的常見服飾與道具

服飾對每個人物來說都是必不可少的，Q版人物當然也不例外。給Q版人物加上可愛的服飾和合適的道具會讓人物更加的生動。

制服類服飾

一般的傳統女生學生制服都是長袖上衣搭配著百褶裙和皮鞋，當然制服也分冬天和夏天。

衣服的皺褶可以稍微柔和一點。注意當手臂彎曲時關節處的皺褶。

百褶裙在Q版人物的繪製中只要抓住它所具有的特徵就可以了，不用太注意皺褶的走向。

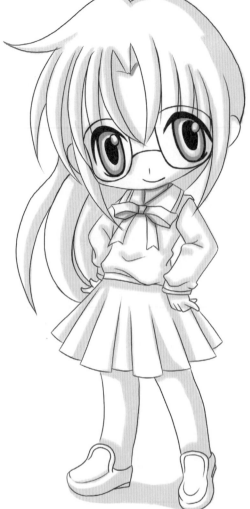

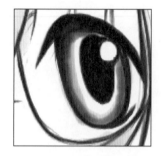

給可愛的女生加上眼鏡，可以增添學生氣息和可愛的感覺。

一般的制服領結是不會有這麼大的，Q版人物的領結可以誇張些，這樣顯得更加可愛。

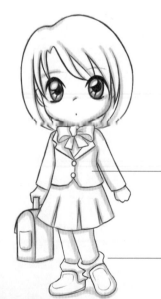

冬天制服的外套一般是西裝類，所以皺褶可能會更少，甚至可以忽略。

注意這兩種襪套的皺褶畫法。長襪套的皺褶可能會比短襪套的要多。

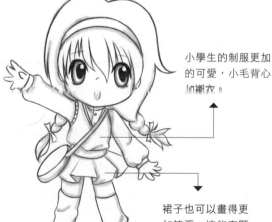

小學生的制服更加的可愛，小毛背心加褶衣。

裙子也可以畫得更加誇張，這能突顯小孩子的天真。

男生的制服和女生的不一樣，女生一般下身都以裙子為主，但是男生都以長西褲為主，而且男生的制服大都是中山裝和西裝改製而成的。

男生的制服基本都要加上領帶。

一般西褲的下墜性都是很好的，所以當人物站立時皺褶就更少了，甚至可以不畫，這樣才能表現西褲的質感。

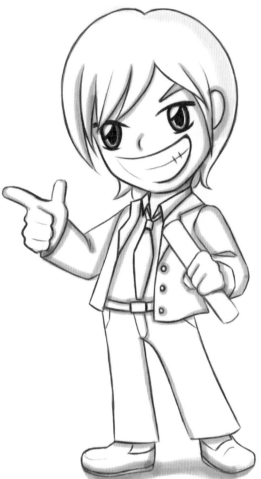

西裝的皺褶一般都比較硬朗，所以要注意線條的走向。

手上拿本書或者其他的道具會使人物顯得更加靈動且有活力。

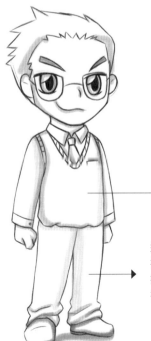

毛衣和襯衣搭配的學生制服是比較常見的，看上去人物顯得更加休閒。

這種褲子的質地比西褲的柔軟，所以對於皺褶的處理也相對要複雜一些。

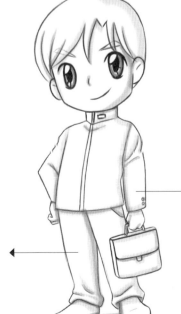

類似中山服的制服比較正式，一般沒有領帶等多餘的修飾，但是要注意關節處的皺褶。

制服除學生要穿著外，醫生、警察、服務員等也都要穿著制服。這些制服都具有顯著的特徵，讓人一眼就能分辨出人物的職業。

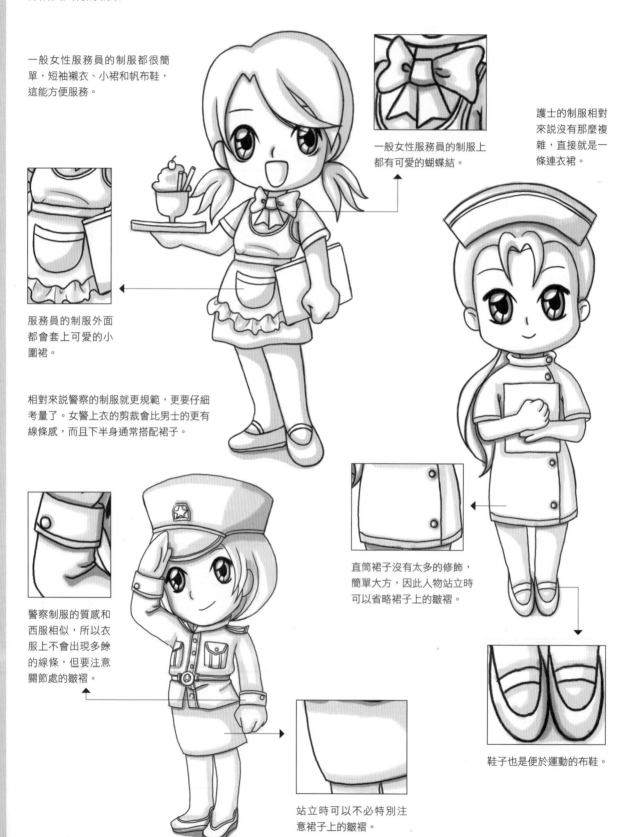

一般女性服務員的制服都很簡單，短袖襯衣、小裙和帆布鞋，這能方便服務。

一般女性服務員的制服上都有可愛的蝴蝶結。

護士的制服相對來說沒有那麼複雜，直接就是一條連衣裙。

服務員的制服外面都會套上可愛的小圍裙。

相對來説警察的制服就更規範，更要仔細考量了。女警上衣的剪裁會比男士的更有線條感，而且下半身通常搭配裙子。

直筒裙子沒有太多的修飾，簡單大方，因此人物站立時可以省略裙子上的皺褶。

警察制服的質感和西服相似，所以衣服上不會出現多餘的線條，但要注意關節處的皺褶。

站立時可以不必特別注意裙子上的皺褶。

鞋子也是便於運動的布鞋。

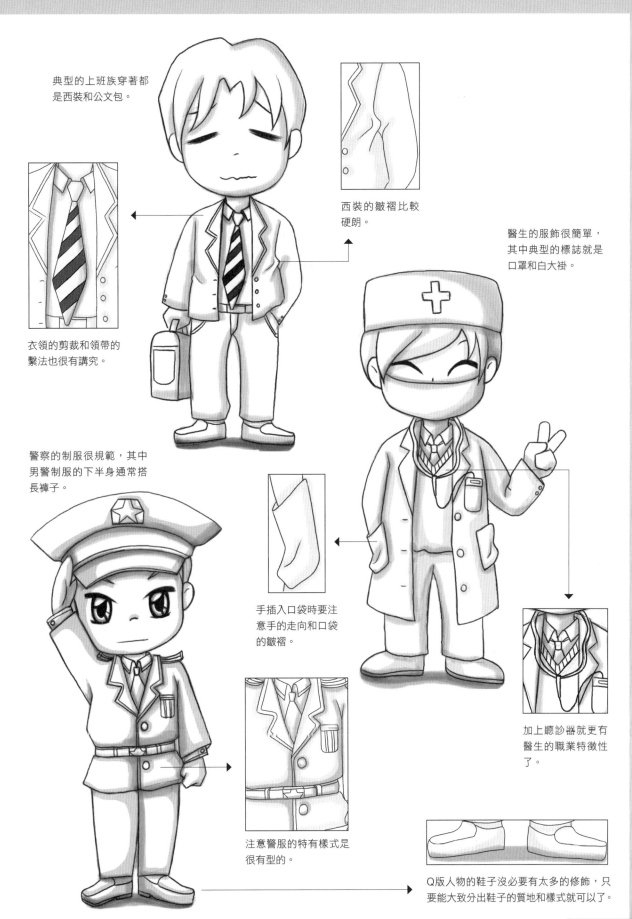

典型的上班族穿著都是西裝和公文包。

西裝的皺褶比較硬朗。

衣領的剪裁和領帶的繫法也很有講究。

醫生的服飾很簡單，其中典型的標誌就是口罩和白大褂。

警察的制服很規範，其中男警制服的下半身通常搭長褲子。

手插入口袋時要注意手的走向和口袋的皺褶。

加上聽診器就更有醫生的職業特徵性了。

注意警服的特有樣式是很有型的。

Q版人物的鞋子沒必要有太多的修飾，只要能大致分出鞋子的質地和樣式就可以了。

159

女生的休閒衣服會有比較多的裝飾，而且多以裙裝來展示可愛的感覺。男生衣服的裝飾沒有女生的多，大多給人簡單大方的感覺，看起來休閒舒適。

休閒服飾類

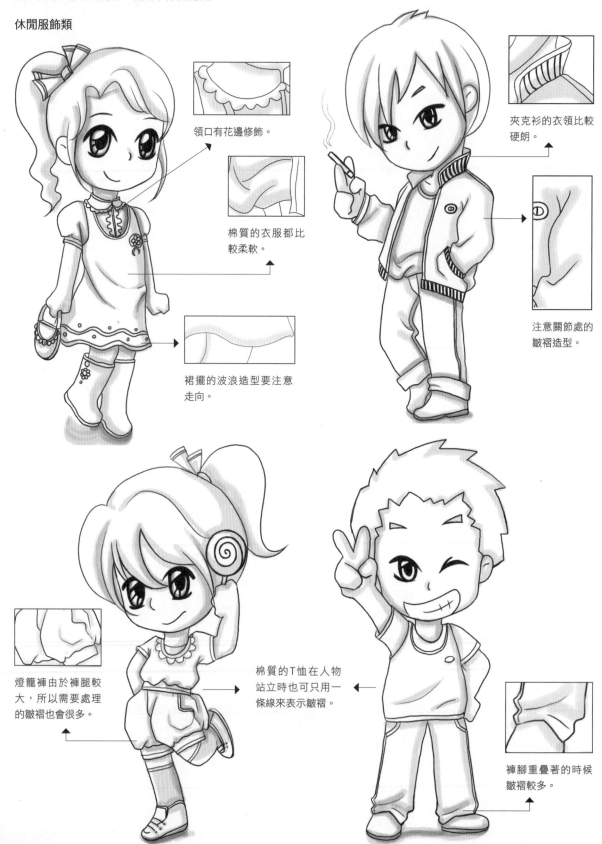

領口有花邊修飾。

棉質的衣服都比較柔軟。

裙擺的波浪造型要注意走向。

夾克衫的衣領比較硬朗。

注意關節處的皺褶造型。

燈籠褲由於褲腿較大，所以需要處理的皺褶也會很多。

棉質的T恤在人物站立時也可只用一條線來表示皺褶。

褲腳重疊著的時候皺褶較多。

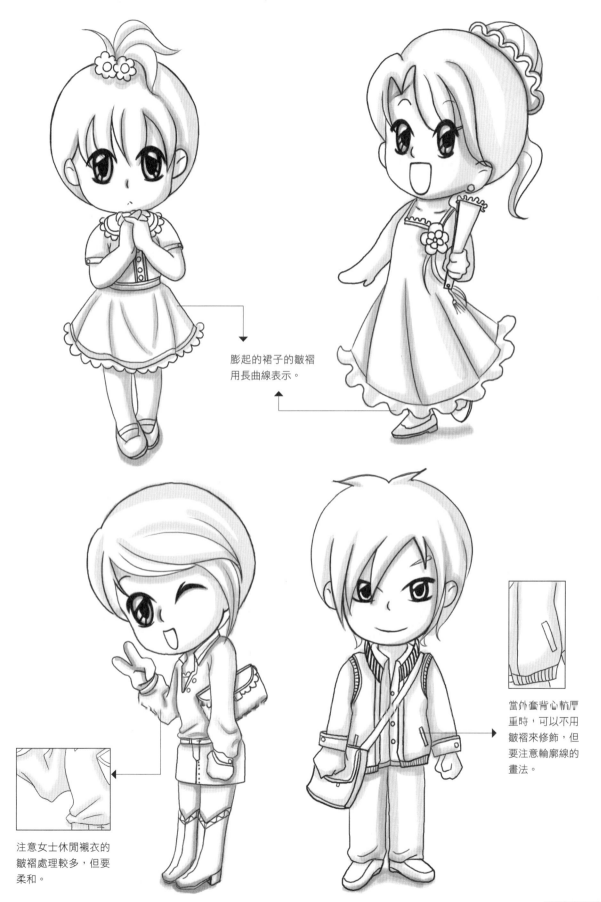

膨起的裙子的皺褶
用長曲線表示。

注意女士休閒襯衣的
皺褶處理較多，但要
柔和。

當外套背心帆厚
重時，可以不用
皺褶來修飾，但
要注意輪廓線的
畫法。

運動類服飾

運動服飾比較寬鬆，讓身體能夠靈活地運動。

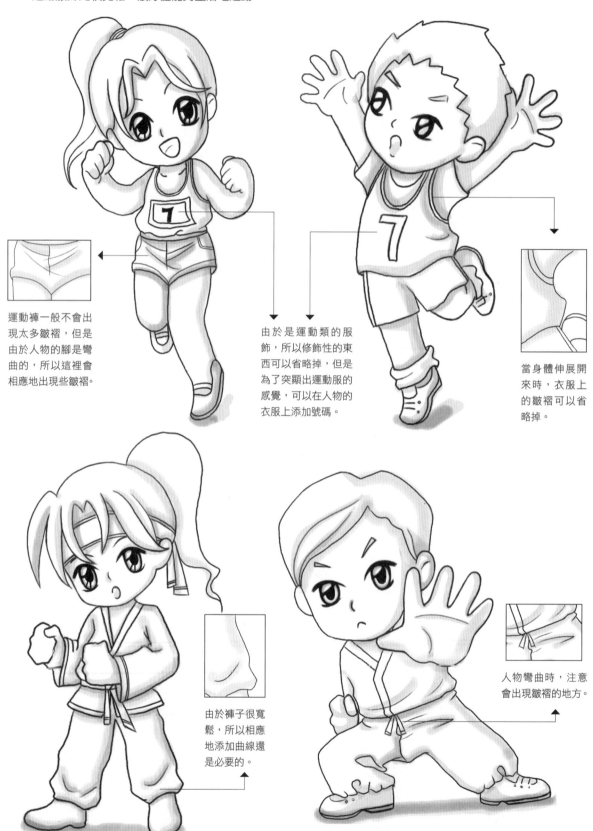

運動褲一般不會出現太多皺褶，但是由於人物的腳是彎曲的，所以這裡會相應地出現些皺褶。

由於是運動類的服飾，所以修飾性的東西可以省略掉，但是為了突顯出運動服的感覺，可以在人物的衣服上添加號碼。

當身體伸展開來時，衣服上的皺褶可以省略掉。

由於褲子很寬鬆，所以相應地添加曲線還是必要的。

人物彎曲時，注意會出現皺褶的地方。

民族類服飾

民族類服裝中，和服的畫法有點難以掌握，因為和服講究的細節會比一般的衣服要多。

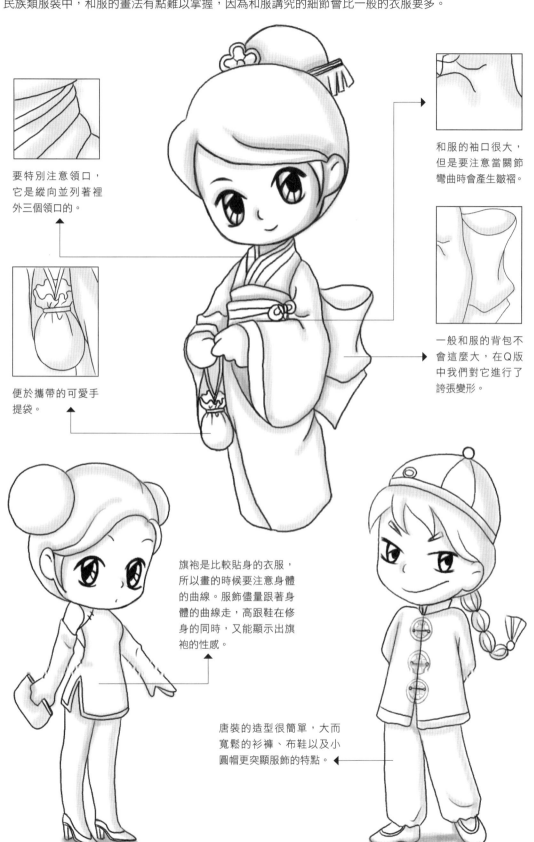

要特別注意領口，它是縱向並列著裡外三個領口的。

和服的袖口很大，但是要注意當關節彎曲時會產生皺褶。

便於攜帶的可愛手提袋。

一般和服的背包不會這麼大，在Q版中我們對它進行了誇張變形。

旗袍是比較貼身的衣服，所以畫的時候要注意身體的曲線。服飾儘量跟著身體的曲線走，高跟鞋在修身的同時，又能顯示出旗袍的性感。

唐裝的造型很簡單，大而寬鬆的衫褲、布鞋以及小圓帽更突顯服飾的特點。

5.2 奇異類服飾與道具

1 成熟人物的奇異類服飾與道具

比起常見的服飾，奇異的服飾更具有吸引力，在繪製此類服飾時，想像的空間比較大，範圍也比較廣。

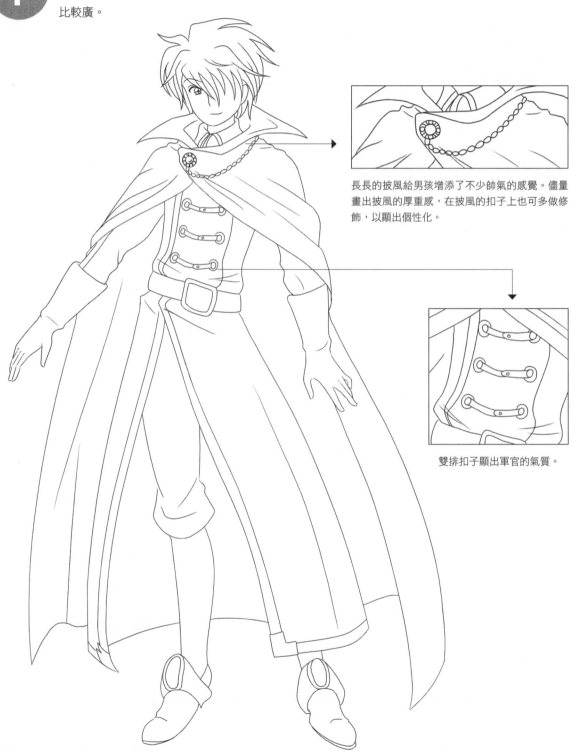

長長的披風給男孩增添了不少帥氣的感覺。儘量畫出披風的厚重感，在披風的扣子上也可多做修飾，以顯出個性化。

雙排扣子顯出軍官的氣質。

可愛的奶牛服裝造型，偶爾出現在演出中或者化裝舞會上，逗人喜愛。

整套服裝是想突出奶牛的造型，所以拉鏈扣子就畫得非常簡略。

可愛的奶牛娃娃。

牛蹄造型的拖鞋。

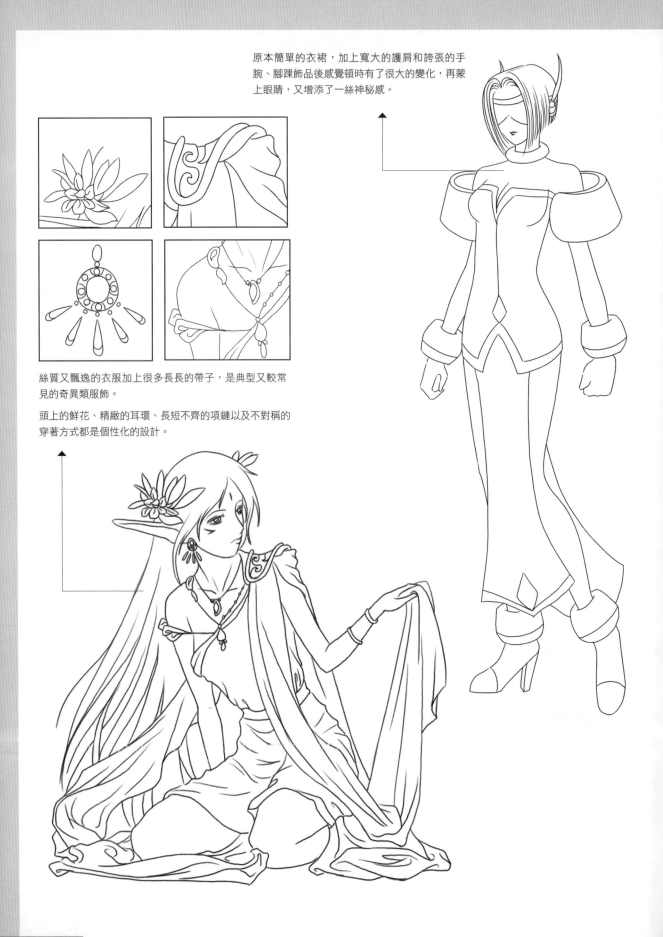

原本簡單的衣裙，加上寬大的護肩和誇張的手腕、腳踝飾品後感覺頓時有了很大的變化，再蒙上眼睛，又增添了一絲神秘感。

絲質又飄逸的衣服加上很多長長的帶子，是典型又較常見的奇異類服飾。

頭上的鮮花、精緻的耳環、長短不齊的項鍊以及不對稱的穿著方式都是個性化的設計。

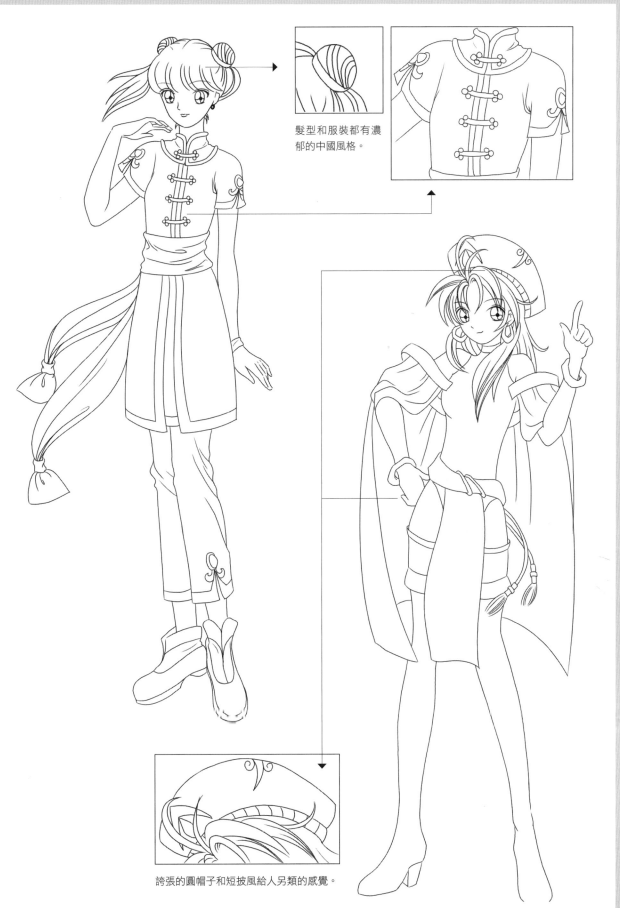

髮型和服裝都有濃
郁的中國風格。

誇張的圓帽子和短披風給人另類的感覺。

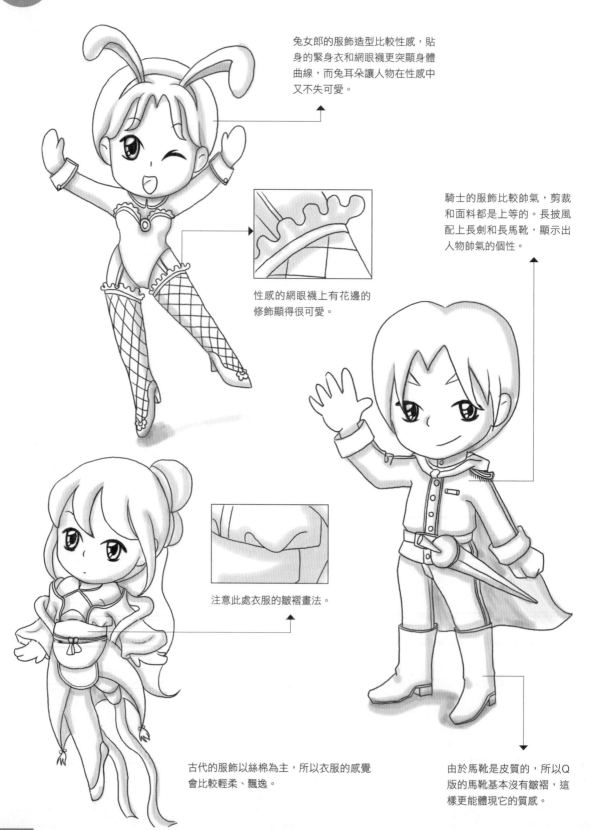

兔女郎的服飾造型比較性感,貼身的緊身衣和網眼襪更突顯身體曲線,而兔耳朵讓人物在性感中又不失可愛。

騎士的服飾比較帥氣,剪裁和面料都是上等的。長披風配上長劍和長馬靴,顯示出人物帥氣的個性。

性感的網眼襪上有花邊的修飾顯得很可愛。

注意此處衣服的皺褶畫法。

古代的服飾以絲棉為主,所以衣服的感覺會比較輕柔、飄逸。

由於馬靴是皮質的,所以Q版的馬靴基本沒有皺褶,這樣更能體現它的質感。

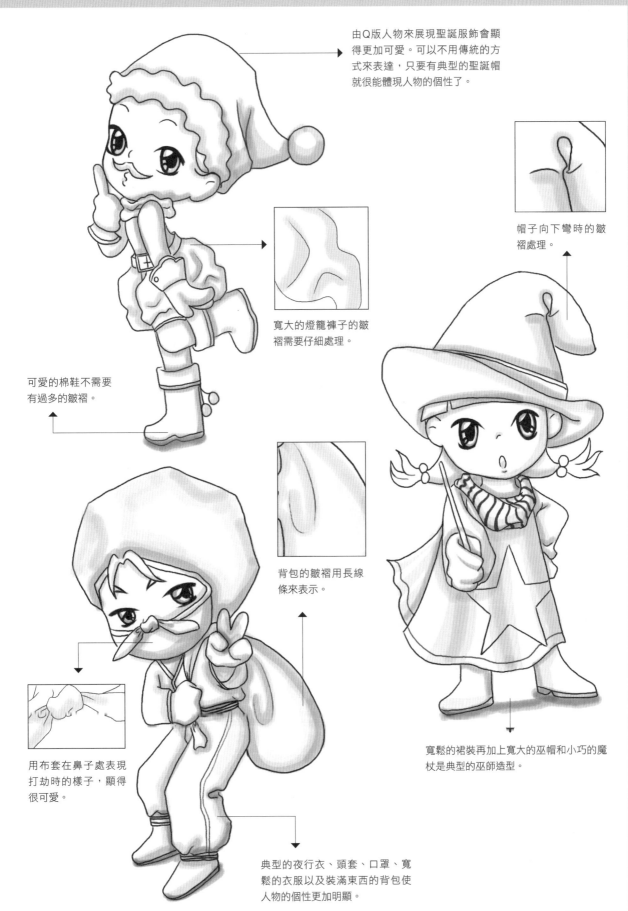

由Q版人物來展現聖誕服飾會顯得更加可愛。可以不用傳統的方式來表達，只要有典型的聖誕帽就很能體現人物的個性了。

帽子向下彎時的皺褶處理。

寬大的燈籠褲子的皺褶需要仔細處理。

可愛的棉鞋不需要有過多的皺褶。

背包的皺褶用長線條來表示。

用布套在鼻子處表現打劫時的樣子，顯得很可愛。

寬鬆的裙裝再加上寬大的巫帽和小巧的魔杖是典型的巫師造型。

典型的夜行衣、頭套、口罩、寬鬆的衣服以及裝滿東西的背包使人物的個性更加明顯。

盔甲類服飾與道具

盔甲類服飾主要分兩種：一種是金屬質感比較強烈的重型盔甲，另一種則是比較輕便的輕型盔甲。

1 成熟人物的盔甲類服飾與道具

 輕型盔甲類服飾的特點是盔甲質地要比重型盔甲的稍微軟一點，重量輕了許多，覆蓋的面積也相對較少，不會影響身體的各種運動。因此，在繪製的時候可以考慮畫得精緻一點。

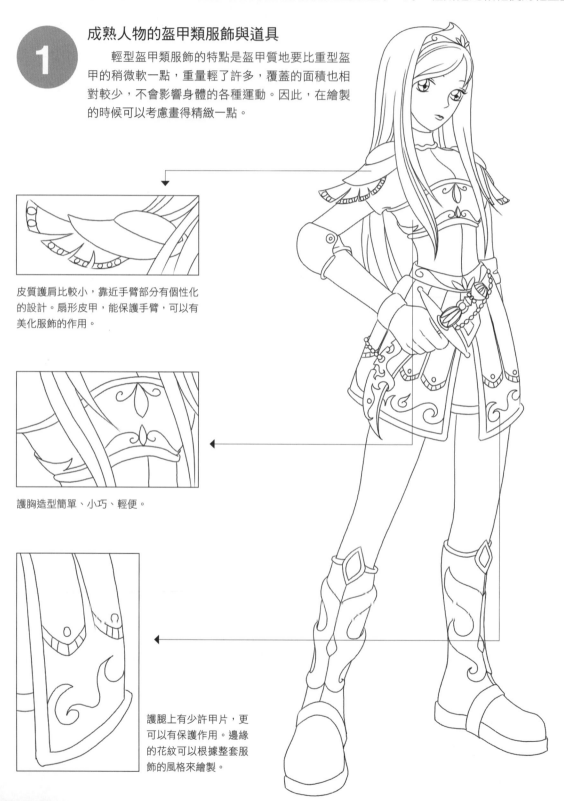

皮質護肩比較小，靠近手臂部分有個性化的設計。扇形皮甲，能保護手臂，可以有美化服飾的作用。

護胸造型簡單、小巧、輕便。

護腿上有少許甲片，更可以有保護作用。邊緣的花紋可以根據整套服飾的風格來繪製。

重型盔甲類服飾的特點是比較厚重，盔甲覆蓋身體的面積比較大，能有良好的保護作用。在繪製女性人物的重型盔甲服飾時，為了美觀，可以主觀地減少盔甲覆蓋身體的面積，表現出女性的纖細和柔美。

整套服飾不僅有重型盔甲的保護感，還富有女性的柔美。

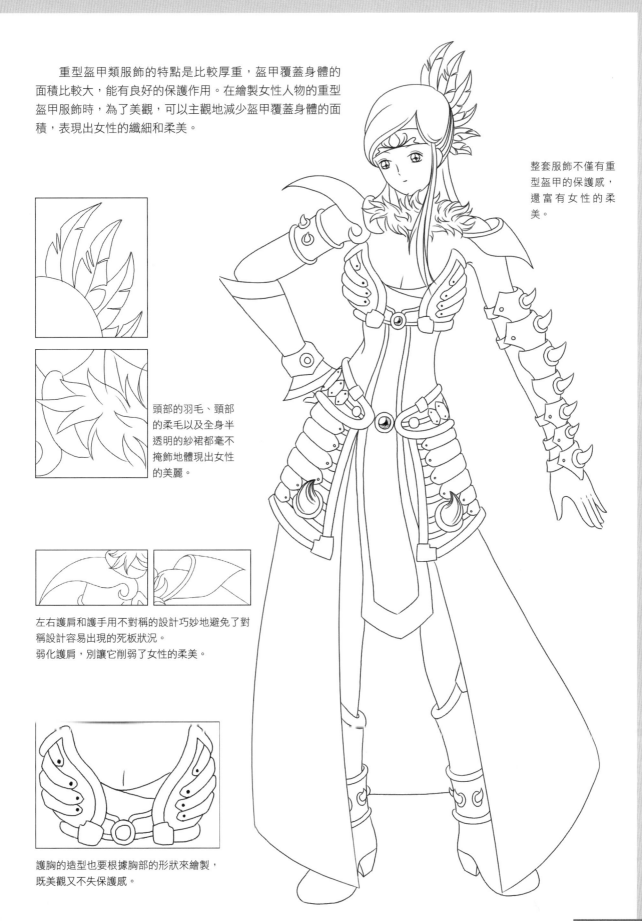

頭部的羽毛、頸部的柔毛以及全身半透明的紗裙都毫不掩飾地體現出女性的美麗。

左右護肩和護手用不對稱的設計巧妙地避免了對稱設計容易出現的死板狀況。
弱化護肩，別讓它削弱了女性的柔美。

護胸的造型也要根據胸部的形狀來繪製，既美觀又不失保護感。

男性的重型盔甲不僅厚重而且覆蓋身體的面積也比較大，給人強烈的安全感。整套盔甲上加了許多骨牙，讓人物看起來更威猛，更有氣勢。

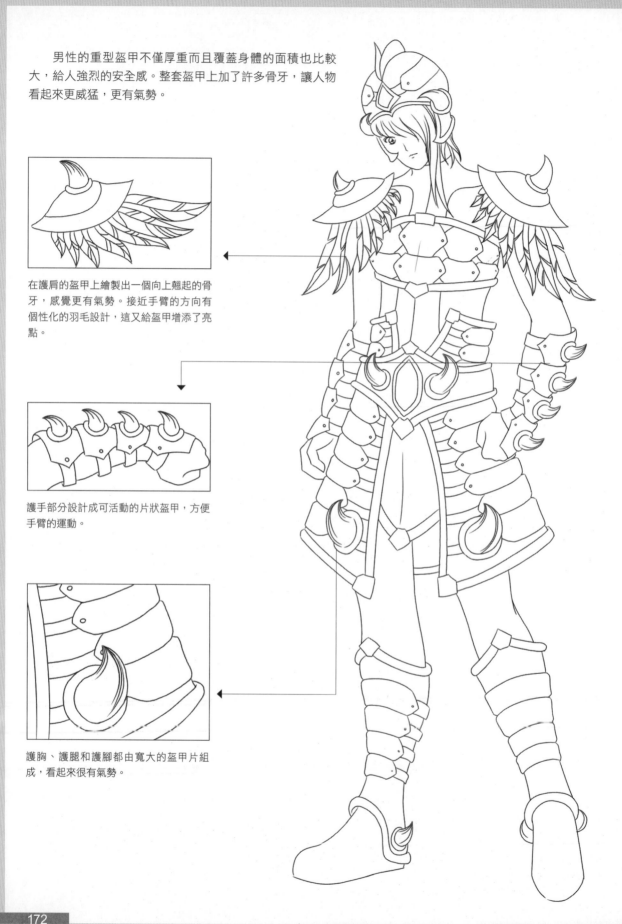

在護肩的盔甲上繪製出一個向上翹起的骨牙，感覺更有氣勢。接近手臂的方向有個性化的羽毛設計，這又給盔甲增添了亮點。

護手部分設計成可活動的片狀盔甲，方便手臂的運動。

護胸、護腿和護腳都由寬大的盔甲片組成，看起來很有氣勢。

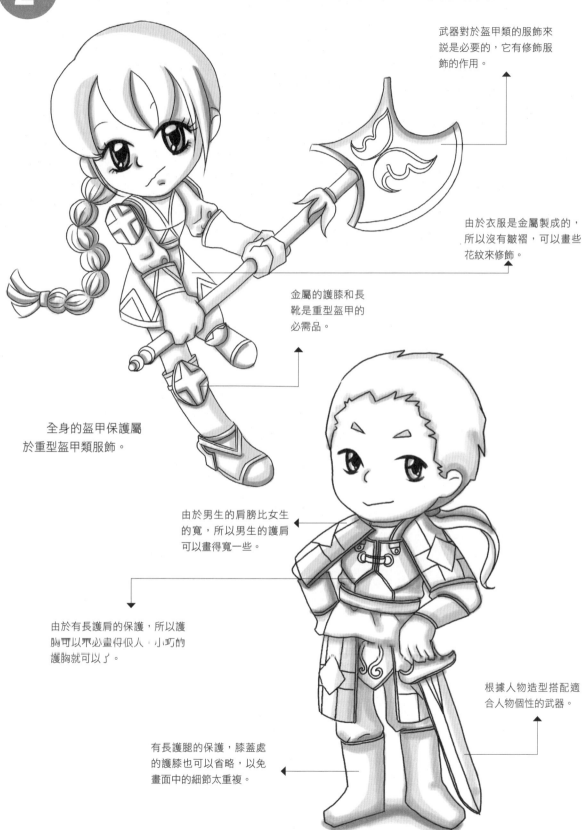

② Q版人物的盔甲類服飾與道具

在Q版人物的繪製中，盔甲的畫法可以很誇張，不必特別在意到底形狀是否規範。

武器對於盔甲類的服飾來說是必要的，它有修飾服飾的作用。

由於衣服是金屬製成的，所以沒有皺褶，可以畫些花紋來修飾。

金屬的護膝和長靴是重型盔甲的必需品。

全身的盔甲保護屬於重型盔甲類服飾。

由於男生的肩膀比女生的寬，所以男生的護肩可以畫得寬一些。

由於有長護肩的保護，所以護胸可以不必畫得很大，小巧的護胸就可以了。

根據人物造型搭配適合人物個性的武器。

有長護腿的保護，膝蓋處的護膝也可以省略，以免畫面中的細節太重複。

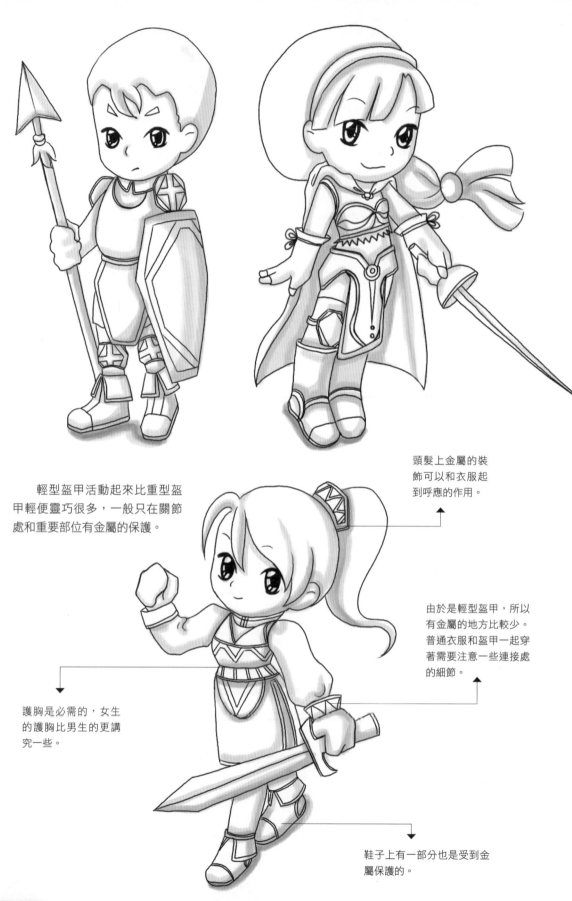

輕型盔甲活動起來比重型盔
甲輕便靈巧很多，一般只在關節
處和重要部位有金屬的保護。

頭髮上金屬的裝
飾可以和衣服起
到呼應的作用。

由於是輕型盔甲，所以
有金屬的地方比較少。
普通衣服和盔甲一起穿
著需要注意一些連接處
的細節。

護胸是必需的，女生
的護胸比男生的更講
究一些。

鞋子上有一部分也是受到金
屬保護的。

第六章

背景的
畫　　法

背景是漫畫不可缺少的一部分。漫畫中的人物都需要有背景作為襯托，而且背景也是畫面中烘托氣氛、表達事件時間與地點等信息的重要部分。所以，學習如何畫好背景也是必修的課程。

空間與透視

要畫好背景需要熟練地掌握透視基礎。透視有一定的規律和法則，可分為一點透視法、兩點透視法和三點透視法。

1 一點透視法

要讓立體的景物在平面上準確生動地表現出來，透視是很重要的。透視的基本法則就是近大遠小，比如同樣高的人，在遠處的會比較小，近處的就會比較大。

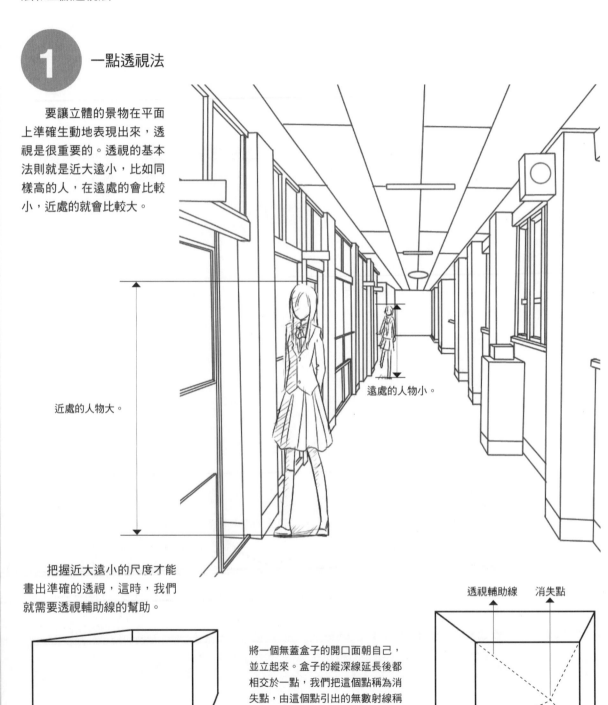

近處的人物大。

遠處的人物小。

把握近大遠小的尺度才能畫出準確的透視，這時，我們就需要透視輔助線的幫助。

將一個無蓋盒子的開口面朝自己，並立起來。盒子的縱深線延長後都相交於一點，我們把這個點稱為消失點，由這個點引出的無數射線稱為透視輔助線。

透視輔助線　消失點

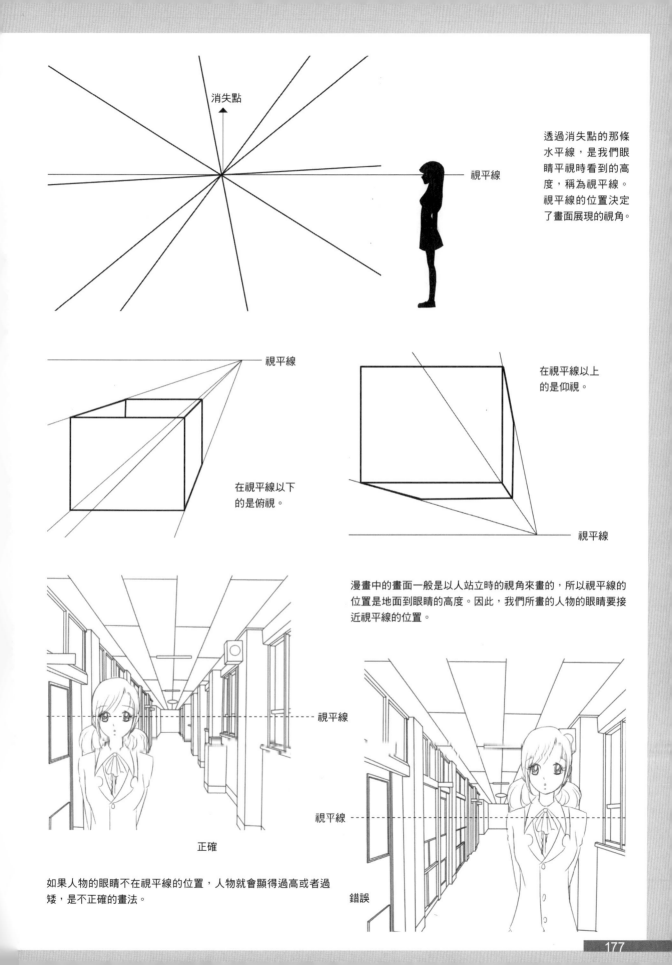

消失點

視平線

透過消失點的那條
水平線,是我們眼
睛平視時看到的高
度,稱為視平線。
視平線的位置決定
了畫面展現的視角。

視平線

在視平線以下
的是俯視。

在視平線以上
的是仰視。

視平線

漫畫中的畫面一般是以人站立時的視角來畫的,所以視平線的
位置是地面到眼睛的高度。因此,我們所畫的人物的眼睛要接
近視平線的位置。

視平線

正確

如果人物的眼睛不在視平線的位置,人物就會顯得過高或者過
矮,是不正確的畫法。

視平線

錯誤

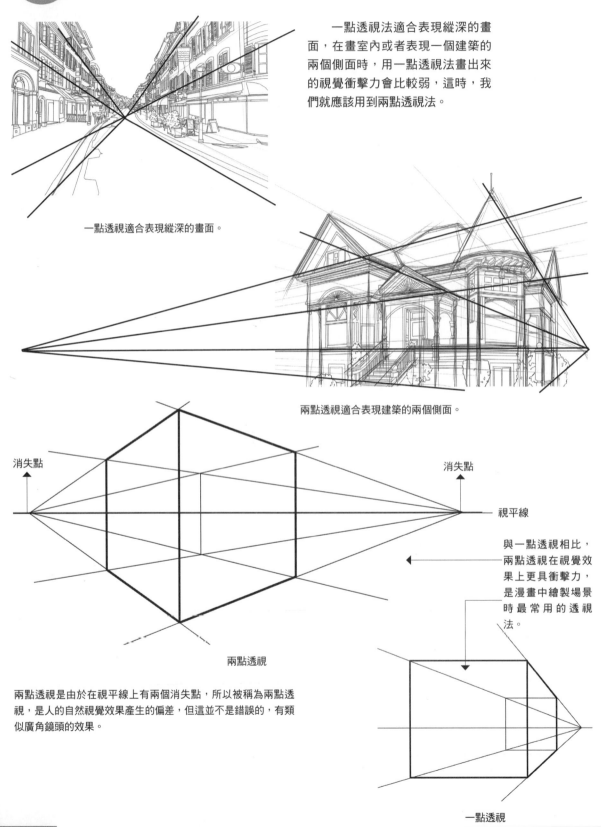

一點透視法適合表現縱深的畫面，在畫室內或者表現一個建築的兩個側面時，用一點透視法畫出來的視覺衝擊力會比較弱，這時，我們就應該用到兩點透視法。

一點透視適合表現縱深的畫面。

兩點透視適合表現建築的兩個側面。

消失點

消失點

視平線

兩點透視

與一點透視相比，兩點透視在視覺效果上更具衝擊力，是漫畫中繪製場景時最常用的透視法。

兩點透視是由於在視平線上有兩個消失點，所以被稱為兩點透視，是人的自然視覺效果產生的偏差，但這並不是錯誤的，有類似廣角鏡頭的效果。

一點透視

當無法在稿紙上設置消失點時，可以在稿
紙背面粘貼上其他紙，擴大範圍後再設置。

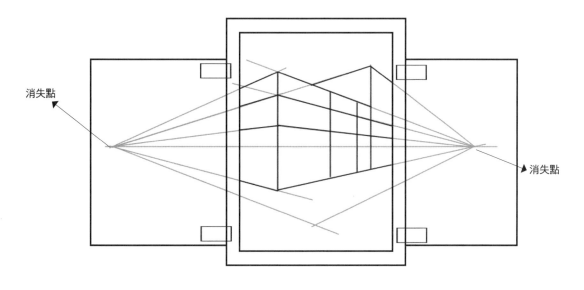

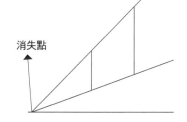

1.首先根據透視輔助線畫出一個
矩形。

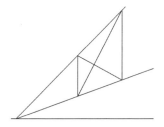

2.用對角線找出矩形的中心位置。

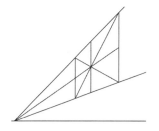

3.用透視輔助線和垂線找出矩形四
邊的中心位置。

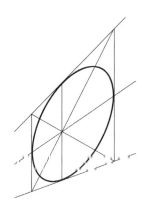

4.根據四邊中心點的位置畫出矩形
的內切圓。

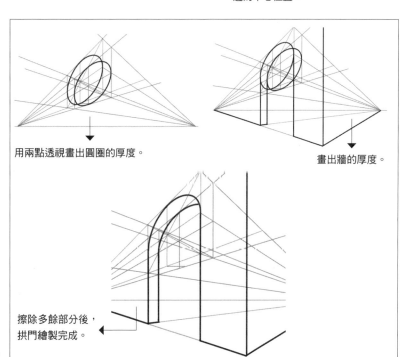

用兩點透視畫出圓圈的厚度。

畫出牆的厚度。

擦除多餘部分後，
拱門繪製完成。

拱門的畫法。➡

3 三點透視法

三點透視法顧名思義，即有三個消失點，其中有兩個在視平線上，還有一個消失點在視平線外。

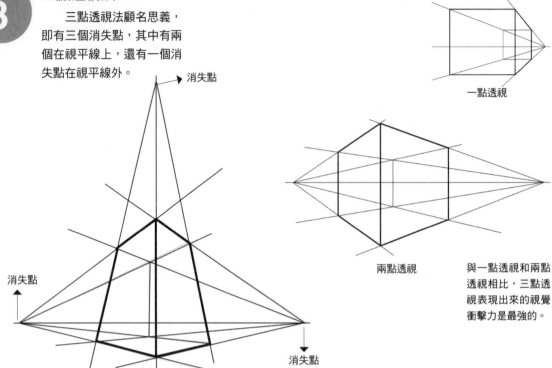

一點透視

兩點透視

與一點透視和兩點透視相比，三點透視表現出來的視覺衝擊力是最強的。

消失點

消失點

消失點

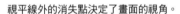

視平線外的消失點決定了畫面的視角。

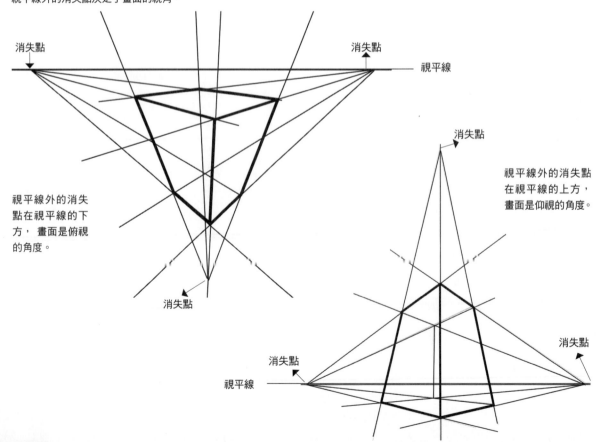

消失點

消失點

視平線

視平線外的消失點在視平線的下方，畫面是俯視的角度。

消失點

消失點

視平線外的消失點在視平線的上方，畫面是仰視的角度。

消失點

消失點

視平線

視平線

消失點

消失點

用三點透視法可以畫建築的俯視圖。將大樓看作是由一個個的方塊組合而成，每條邊的延伸線都聚集到消失點。

消失點

仰視的大樓，視平線外的那一個消失點在畫面上方很遠的地方，需要在畫稿背面貼上合適的紙後才能確定。

用三點透視法畫高大的建築，是漫畫中較常用的手法，用三點透視法能製造強烈的視覺衝擊力。在畫場景時，我們要根據需要選擇合適的透視法製造空間效果。

6.2 時間和地點的設定與畫法

掌握了三大透視法後，我們將其運用到繪畫實踐中。

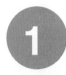

從模仿開始

畫出好漫畫的捷徑就是模仿，畫背景也不例外。模仿的對象可以是別人畫好的背景圖片，也可以是眼前真實的景物，還可以是照片類真實的圖片等。在模仿的過程中要隨時積累經驗，這樣才能得心應手地畫出好看的背景。

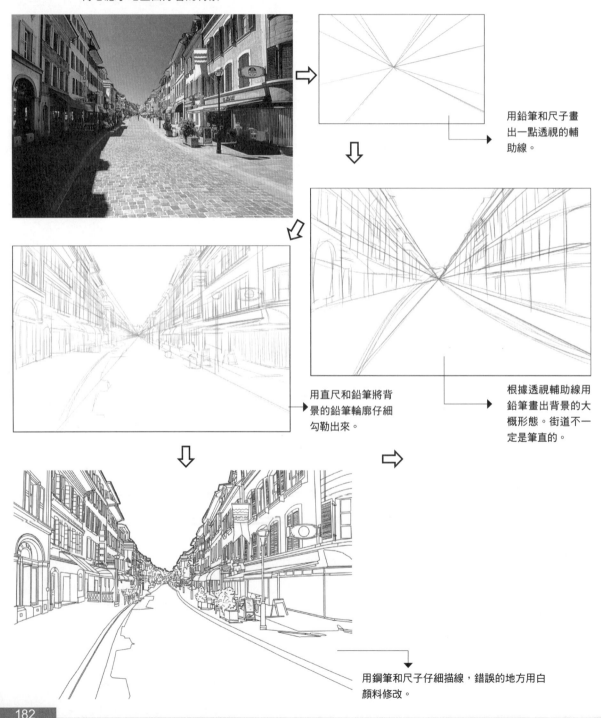

用鉛筆和尺子畫出一點透視的輔助線。

根據透視輔助線用鉛筆畫出背景的大概形態。街道不一定是筆直的。

用直尺和鉛筆將背景的鉛筆輪廓仔細勾勒出來。

用鋼筆和尺子仔細描線，錯誤的地方用白顏料修改。

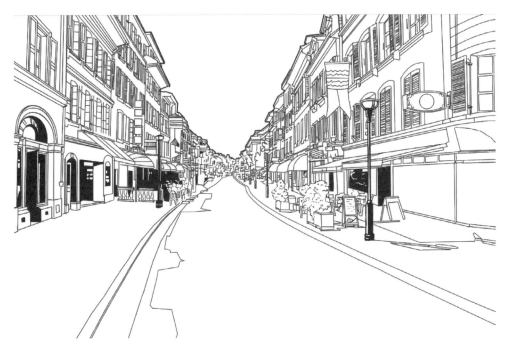

將鉛筆稿擦除後塗黑，並配合白顏料修改。

塗黑加網紙，背景完成。

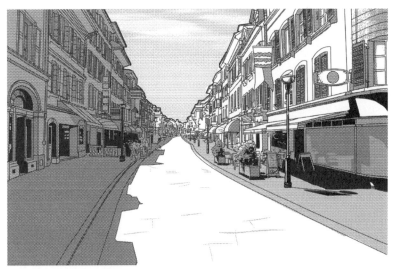

人物與背景搭配的最終效果。

　　根據這個方法，找大量的素材圖片模仿吧！也可以根據自己的需要將不同的背景圖片融合，在模仿中加入自己的想法，創造出合適的場景。

2 建築的畫法

建築性的背景在漫畫中是比較常見的，下面讓我們一步一步了解建築的畫法。

無論多麼精美的漫畫
都是從鉛筆草圖開始的，
背景也不例外。

消失點

消失點

視平線

根據透視線畫建築草圖。

畫草圖的順序

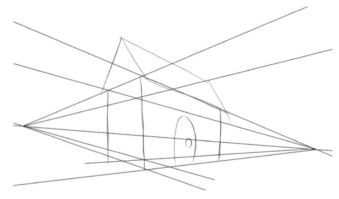

1.先將構思好的建築輪廓畫出來。這樣可以明確建築與紙張的比例和大概的視角。

2.現在再來添加透視輔助線，用鉛筆輕輕地畫出多條輔助線，在添加的同時對上一步所畫的簡單草圖適當補充。

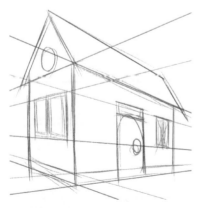

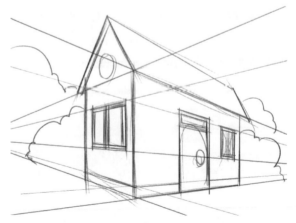

3.結合尺子修改線條，並反覆確定線條。

4.反覆描線，仔細畫出建築的細節，草圖完成。

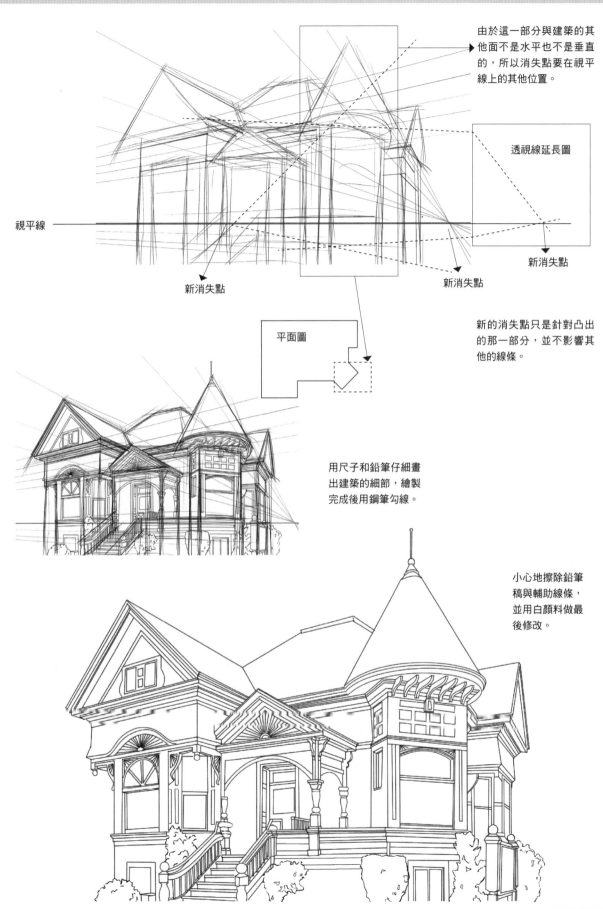

由於這一部分與建築的其他面不是水平也不是垂直的，所以消失點要在視平線上的其他位置。

透視線延長圖

視平線

新消失點

新消失點

新消失點

平面圖

新的消失點只是針對凸出的那一部分，並不影響其他的線條。

用尺子和鉛筆仔細畫出建築的細節，繪製完成後用鋼筆勾線。

小心地擦除鉛筆稿與輔助線條，並用白顏料做最後修改。

室內建築的畫法也是一樣，下面以教室走廊為例學習室內建築的畫法。

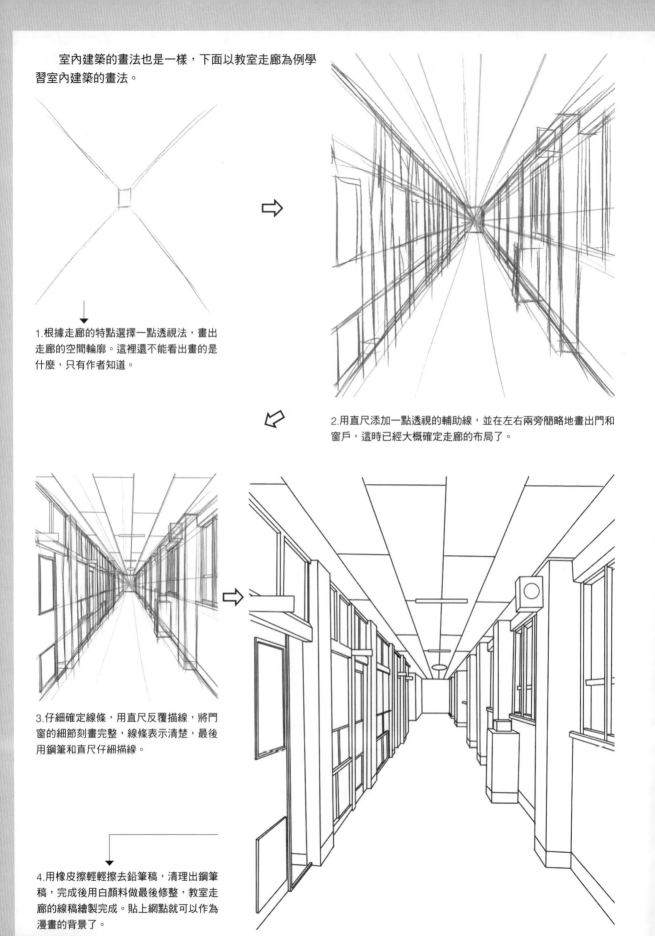

1.根據走廊的特點選擇一點透視法，畫出走廊的空間輪廓。這裡還不能看出畫的是什麼，只有作者知道。

2.用直尺添加一點透視的輔助線，並在左右兩旁簡略地畫出門和窗戶，這時已經大概確定走廊的布局了。

3.仔細確定線條，用直尺反覆描線，將門窗的細節刻畫完整，線條表示清楚，最後用鋼筆和直尺仔細描線。

4.用橡皮擦輕輕擦去鉛筆稿，清理出鋼筆稿，完成後用白顏料做最後修整，教室走廊的線稿繪製完成。貼上網點就可以作為漫畫的背景了。

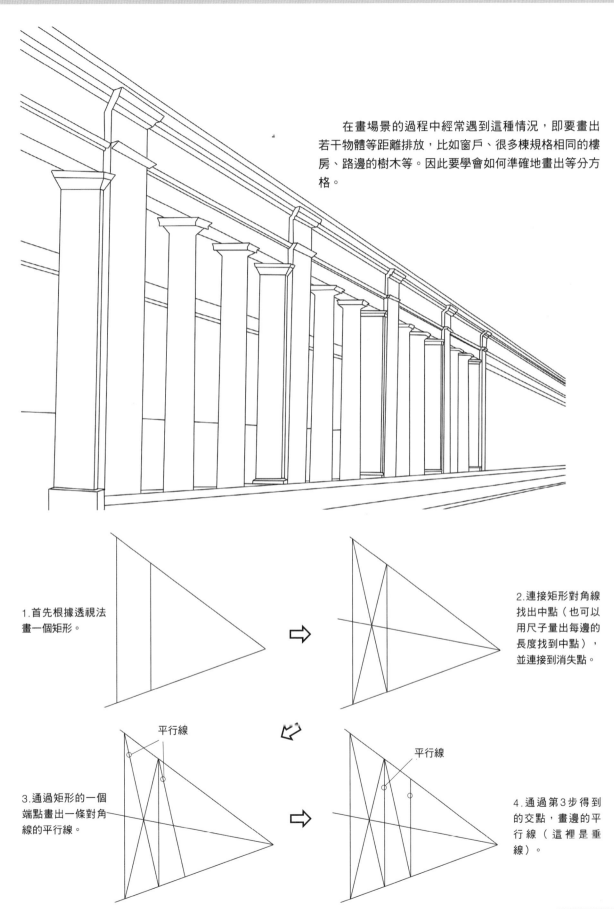

在畫場景的過程中經常遇到這種情況，即要畫出若干物體等距離排放，比如窗戶、很多棟規格相同的樓房、路邊的樹木等。因此要學會如何準確地畫出等分方格。

1.首先根據透視法畫一個矩形。

2.連接矩形對角線找出中點（也可以用尺子量出每邊的長度找到中點），並連接到消失點。

平行線

3.通過矩形的一個端點畫出一條對角線的平行線。

平行線

4.通過第3步得到的交點，畫邊的平行線（這裡是垂線）。

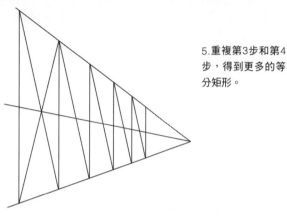

5.重複第3步和第4步，得到更多的等分矩形。

在實際運用時，不需要完全相同的方格穿插排列，這時上面的方法就不管用了。比如在畫窗戶時，每個窗戶之間都有一定的牆面距離，這些距離也是相等的，但又與窗戶的寬度不相同。下面我們學習如何畫出不同等分方格穿插的效果。

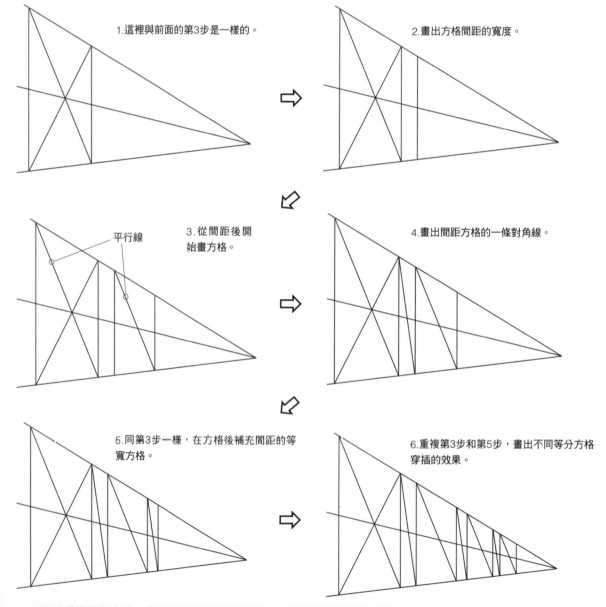

1.這裡與前面的第3步是一樣的。

2.畫出方格間距的寬度。

平行線

3.從間距後開始畫方格。

4.畫出間距方格的一條對角線。

5.同第3步一樣，在方格後補充間距的等寬方格。

6.重複第3步和第5步，畫出不同等分方格穿插的效果。

可以根據這個方法，畫出三個或者更多的等分方格按不同規律穿插的效果。

3 自然物體的畫法

漫畫中的樹木、花草、樹叢等自然物會簡化樹葉、枝幹等細節，繪畫時要在簡化的過程中避免死板和單調。

樹葉的畫法

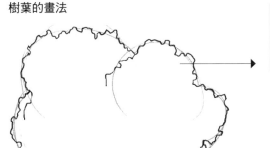

用G筆把握線條的強弱感，製造茂盛的樹葉輪廓效果。

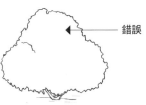

錯誤

最好在繪製前用鉛筆打草稿，這樣能幫助作者把握立體感和植物的整體造型。

這樣重複的形狀和左右對稱的形式是錯誤的。

這樣的畫法也是可以的。

葉子的畫法有很多種，像這樣以葉子形狀作為邊緣的是比較寫實的畫法，在漫畫中也經常用到。

單調的葉子形狀，看起來很呆板。

錯誤

給葉子貼上一層網紙，這樣看起來葉子比較平，沒有立體感。

將枝幹的陰影部分塗黑體現出枝幹的立體感。

貼上第二層網紙後，葉子立刻充滿立體感。

泥土的畫法

岩石的畫法

樹幹的畫法

根據樹枝走勢用橫線畫出光滑樹皮的質感。　　用豎線畫出粗糙樹皮的質感。　　網紙的重疊可以製造樹皮的質感。

各種花的畫法

自然風景的綜合畫法

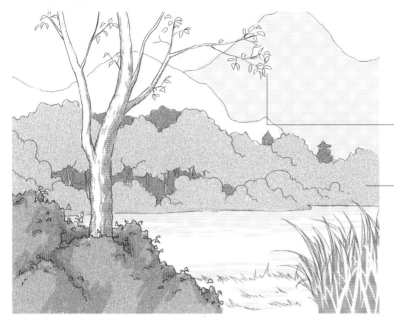

樹幹和近處的葉子用G筆繪製，
遠處的用鏑筆。

樹叢用雜點的網紙，樹幹和水面
以及遠處的山用66號網點紙。

火焰的畫法

按火苗走勢畫出明暗。

爆炸的畫法

用放射線繪製爆炸效果，注意爆炸煙霧的立體感和層次。

水面的畫法

水面的倒影要塗黑，在倒影上用白顏料畫出水紋。

閃電的畫法

用放射線和塗黑繪製出閃電的效果。

 4 早晨、白天、黑夜的表現

早晨

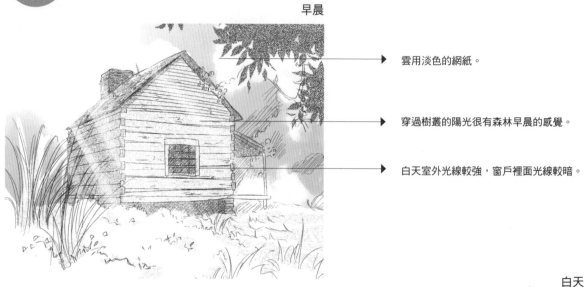

雲用淡色的網紙。

穿過樹叢的陽光很有森林早晨的感覺。

白天室外光線較強,窗戶裡面光線較暗。

白天

白天的時候,無論是天空還是背景,都要
增強對比度,體現陽光強烈的效果。可以
用塗黑網點紙表現。

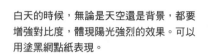

黑夜

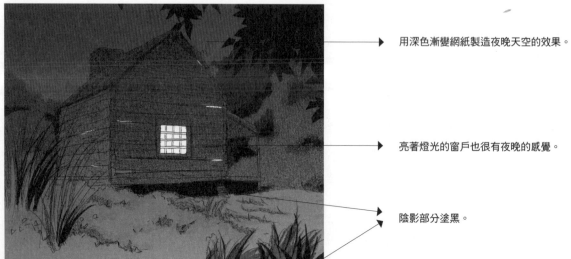

用深色漸變網紙製造夜晚天空的效果。

亮著燈光的窗戶也很有夜晚的感覺。

陰影部分塗黑。

5 四季的表現

春

背景中出現的季節性植物，能簡單明確地體現季節感。模糊的遠景讓人感受到春天溫暖的陽光。背景大量用網紙或手繪雜點，製造霧靄效果，讓空氣中充滿花香的感覺，整體給人溫暖的印象。

夏

強烈的陽光和濃郁的樹蔭，都是夏天的典型特徵。將房屋和樹木的陰影塗黑，都能體現出日照的強烈。

秋

秋天的陽光比較柔和，繪製時在天空中加入雜點，並把建築、樹木等物體的陰影拉長，增添悠閒的感覺。落葉和枯枝也是秋天的代表，在背景中加入這些季節性元素也能給人明顯的季節感。

冬

白色是冬天的主打色，場景的淡色處理會給人寒冷的感覺。雪花也是冬天的代表，雪地的反光讓所有景物都顯得更亮。

6.3 背景的感情表現

背景的作用不僅僅是表現時間與地點，它也可以表現感情，烘托氣氛。下面我們學習如何利用背景體現人物的感情，並烘托各種氣氛。

 夢幻類

貼網效果 ◄───

背景中加入這種霧靄效果後，氣氛變得柔和，給人夢幻般的感覺。霧靄效果可以通過網紙的粘貼體現，也可以通過手繪點描來製造。

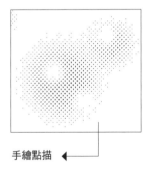

手繪點描 ◄───

這種符號型小圖案的點描也能製造出夢幻背景的效果，將不同大小的點描符號隨機地分布在畫面上，是漫畫中常見的烘托氣氛的手法。

花朵圖案的添加也能讓整個畫面變得溫馨,它常用於少女漫畫中製造浪漫氣氛的效果。

花朵是最能表現少女情懷的物體,給人溫暖與陽光的感覺,在漫畫中有以大量花朵作為背景出現的畫面。

花朵不僅可以用於烘托氣氛,製造浪漫效果,也常用於登場人物的背景點綴。伴隨花朵背景出場的人物給人輕鬆可愛的印象,也體現出了人物愉快的心情。

3 強調類

在體現爭吵畫面或表現激烈的情感時，將背景換成閃電會增加情感表現的強度，是漫畫中常用的表現手法。

不僅閃電背景有強調感情的作用，這種流線型的背景也能烘托出激烈爭鬥的氣氛。

閃電背景也常用來作為表現吃驚或受到驚嚇人物的背景，表現角色備受打擊的心情。

放射線也是漫畫中常用的表現手法，它有極強的強調作用，讓人忍不住被其中心的人物或物體所吸引。

4 陰暗類

它也可以用到人物的全身，貼上這種網紙後，人物的恐怖氣氛更加強烈。

這種曲線狀的背景能烘托出詭異陰暗的氣氛，給人緊張恐怖的感覺。

在烘托陰暗氣氛時，手繪濃密的平行線或者網格也能起作用，能表現出人物憂鬱失落的心情。

6.4 Q版背景的畫法

在畫Q版人物的時候，與人物搭配的背景也要Q版化。Q版的背景與Q版人物的要點相同，即簡潔的線條與誇張的造型。

Q版背景是通過現實背景變形得來的。

將線條簡化，加上一些招牌廣告等很有商業大廈的感覺。

將現實的大樓變形為Q版大樓。

Q版的背景在結構和透視上都沒有寫實的背景嚴格，變形後的背景顯得圓潤可愛。

住宅房屋

學校的Q版化變形

樹木與其他景物的Q版化是一樣的，抓住特點後誇張變形並簡化線條。

樹

花

火

水

寫實背景是Q版背景繪製的基礎，只要熟練掌握了寫實背景的畫法，便可以在寫實背景上發揮我們的創意，變形出可愛的Q版背景了。

第七章

漫畫的
色彩設計

漫畫人物也要穿上彩色
的外衣，通過這些有特色的
色彩設計，人物的性格特
徵、神情、職業等就能明顯
地表現出來。

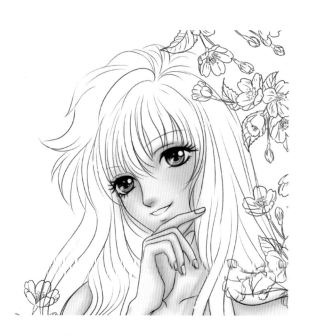

漫畫原畫風格的上
色是透過色塊的填
充完成的,有矢量
圖的感覺。

陰影色、中間色與亮色的表現規律

服飾上突出的部分要畫得較亮。給服飾著
色時先要畫出底色,然後注意皺褶部分根
據明暗的關係添加顏色。
由於受到光的照射,所以帽沿的部分要用
亮色來表示。

用鉛筆勾畫出要上色部分的輪廓。在這裡
將帽子的細節用鉛筆補充完整。因為一些
邊緣不需要勾黑色的輪廓線,所以在畫鋼
筆稿的時候就可以不畫,在這裡用鉛筆畫
出來。

畫眼睛的上色區域,將亮部光與瞳孔都要
表示出來,方便以後上色。

用鉛筆勾畫上色部分的輪廓。

體現頭髮的光澤與立體感

R：255
G：255
B：255

純白色表示頭髮的亮部光。

R：0
G：0
B：0

黑色是頭髮的顏色。

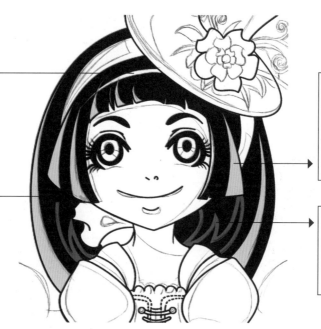

R：187
G：187
B：187

通過不同顏色的光澤體現頭髮的立體感。

R：44
G：44
B：44

頭髮的光澤。

為人物皮膚上色

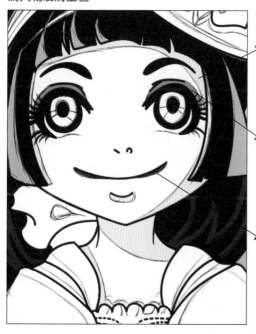

R：254
G：230
B：217

R：254
G：115
B：91

R：122
G：0
B：0

R：254
G：196
B：174

R：108
G：102
B：102

將瞳孔填充顏色後，眼睛立刻有了神采。

R：255
G：0
B：0

將紅色畫在眼角周圍，誇張的紅暈增加了人物的可愛程度。

用不同深淺的紅色表現服裝的立體感

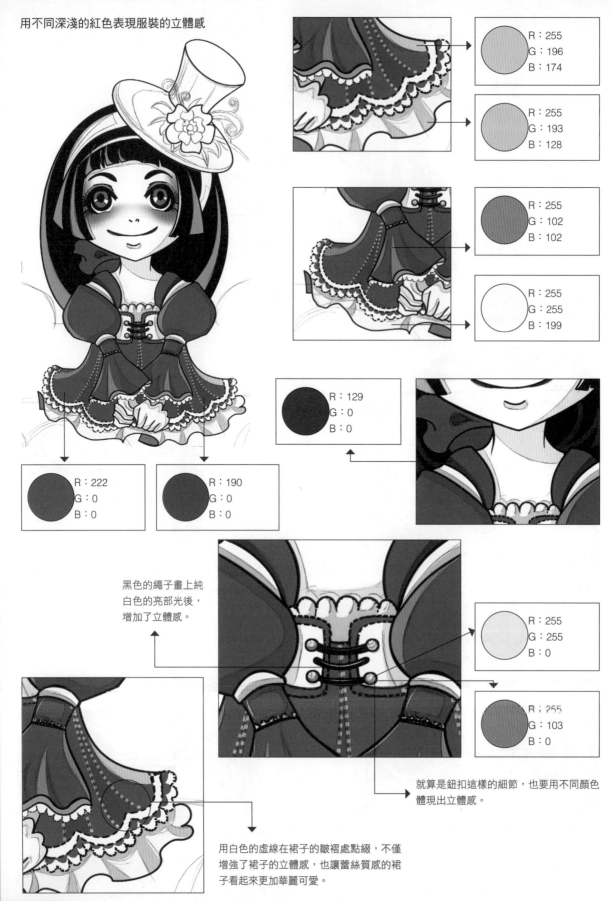

R：255
G：196
B：174

R：255
G：193
B：128

R：255
G：102
B：102

R：255
G：255
B：199

R：129
G：0
B：0

R：222
G：0
B：0

R：190
G：0
B：0

黑色的繩子畫上純白色的亮部光後，增加了立體感。

R：255
G：255
B：0

R：255
G：103
B：0

就算是鈕扣這樣的細節，也要用不同顏色體現出立體感。

用白色的虛線在裙子的皺褶處點綴，不僅增強了裙子的立體感，也讓蕾絲質感的裙子看起來更加華麗可愛。

人物的帽子是整幅圖的一個亮
點，要用豐富的顏色給帽子上色。

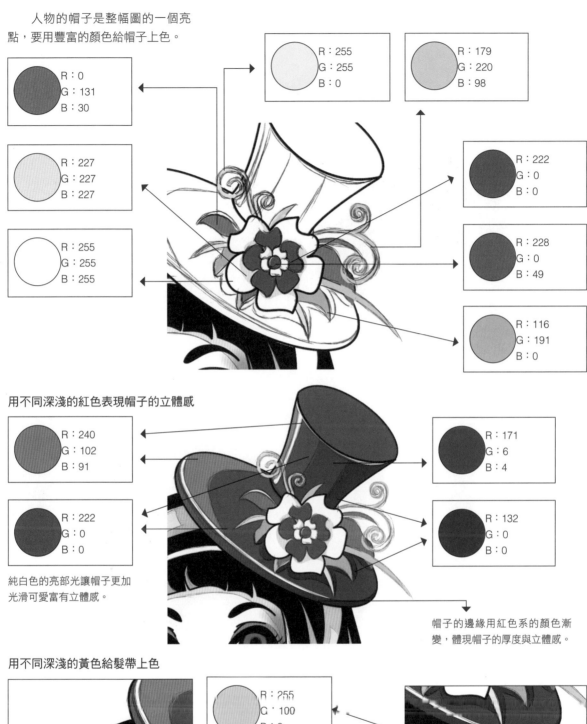

R：0
G：131
B：30

R：255
G：255
B：0

R：179
G：220
B：98

R：227
G：227
B：227

R：222
G：0
B：0

R：255
G：255
B：255

R：228
G：0
B：49

R：116
G：191
B：0

用不同深淺的紅色表現帽子的立體感

R：240
G：102
B：91

R：171
G：6
B：4

R：222
G：0
B：0

R：132
G：0
B：0

純白色的亮部光讓帽子更加
光滑可愛富有立體感。

帽子的邊緣用紅色系的顏色漸
變，體現帽子的厚度與立體感。

用不同深淺的黃色給髮帶上色

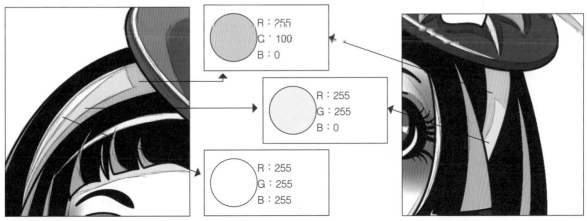

R：255
G：100
B：0

R：255
G：255
B：0

R：255
G：255
B：255

人物的上色完成後，我們開始給背景上色。

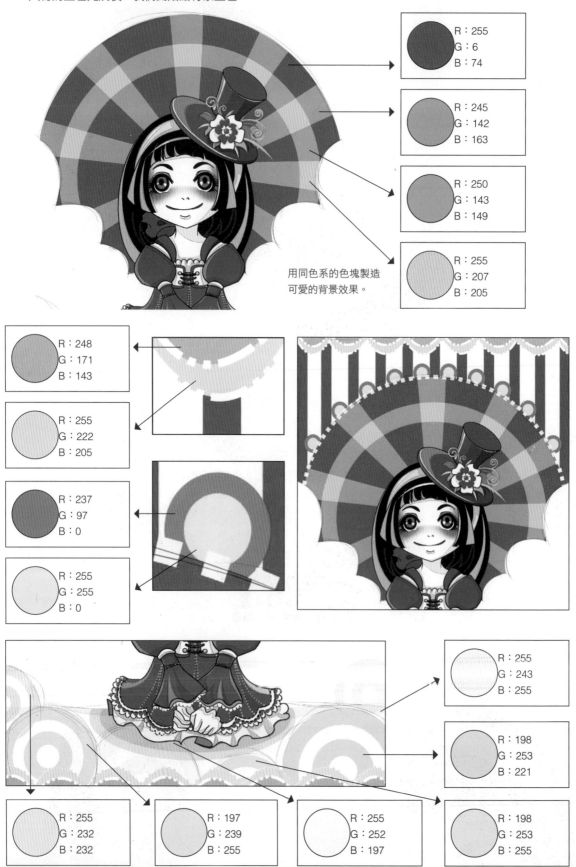

R：255
G：6
B：74

R：245
G：142
B：163

R：250
G：143
B：149

R：255
G：207
B：205

用同色系的色塊製造
可愛的背景效果。

R：248
G：171
B：143

R：255
G：222
B：205

R：237
G：97
B：0

R：255
G：255
B：0

R：255
G：243
B：255

R：198
G：253
B：221

R：255
G：232
B：232

R：197
G：239
B：255

R：255
G：252
B：197

R：198
G：253
B：255

最後可以根據自己的喜好在
背景上添加一些文字或者字
母，背景的上色就完成了。

7.2 漫畫上色實例二

　　色彩能有效地提升人物的存在感，並進一步的表現人物的特點。因此，要為作品上色就要先畫好一張線稿，清理好線稿，確定好光源的方向，然後一步步地來上色。

簡單的上色順序

　　光和影是立體表現的基礎，確定光源的方向後才開始給人物的身體和頭髮等這些大面積的，決定整體色彩風貌的區域上色。

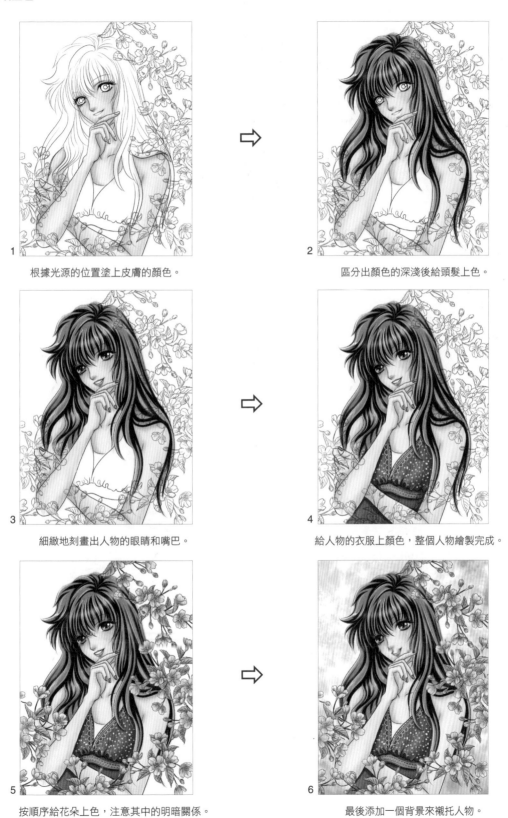

1. 根據光源的位置塗上皮膚的顏色。

2. 區分出顏色的深淺後給頭髮上色。

3. 細緻地刻畫出人物的眼睛和嘴巴。

4. 給人物的衣服上顏色，整個人物繪製完成。

5. 按順序給花朵上色，注意其中的明暗關係。

6. 最後添加一個背景來襯托人物。

顏色明暗的平衡

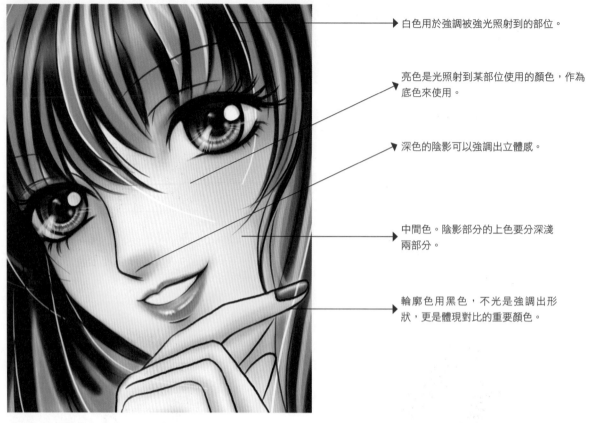

白色用於強調被強光照射到的部位。

亮色是光照射到某部位使用的顏色，作為底色來使用。

深色的陰影可以強調出立體感。

中間色。陰影部分的上色要分深淺兩部分。

輪廓色用黑色，不光是強調出形狀，更是體現對比的重要顏色。

皮膚和臉部的上色

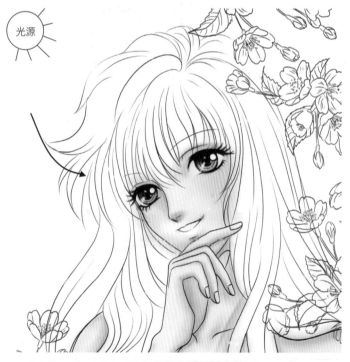

光源

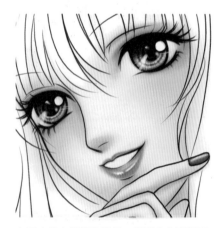

上眼皮塗上濃重的顏色，眼球上的亮部光和嘴唇上的光澤要在最後用白色塗上。

注意皮膚與皮膚交接處的陰影。

將對著光源的右下方區域塗上陰影，注意頭髮和臉部的銜接處，陰影要稍微重一些。按照光影的原理，鼻子的陰影應該在鼻梁右側，但是由於被頭髮遮住了，所以陰影該在左側。

眼睛的上色

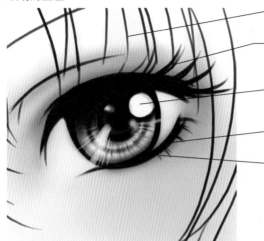

上眼皮塗上濃重的顏色來修飾眼睛，從而讓眼睛看上去更深邃。

上眼皮的睫毛較為濃密而且纖長，根根分明。

為了讓眼睛看上去更有光澤，要使用白色為眼睛提亮。

下眼瞼也要用濃重的顏色來修飾，呼應上眼瞼的顏色。

下眼皮的睫毛相對於上眼皮的睫毛就顯得少而短。

頭髮的上色

 ⇒

首先大概地畫出頭髮的光影顏色。

然後再進一步地刻畫出頭髮的光影關係。

頭髮要沿著曲線來畫出明暗關係，髮簇中塗上白色可以突出立體感。

嘴唇的上色

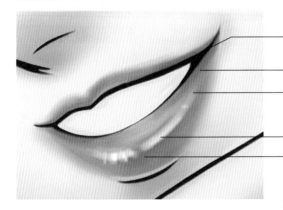

嘴唇中黑色的線是最深的部分。

嘴角處的顏色較深。

嘴唇上最自然的顏色。

下嘴唇上的亮部光讓嘴唇看上去更加的飽滿。

下嘴唇的陰影。

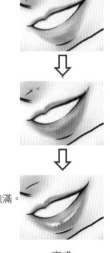

完成

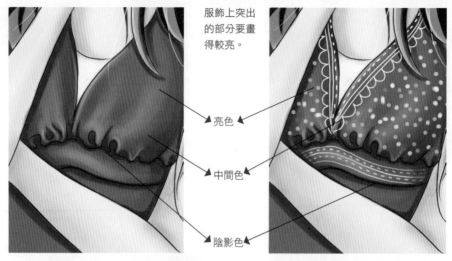

服飾上突出
的部分要畫
得較亮。

亮色

中間色

陰影色

服飾的上色先要上底色，然後注意皺褶
部分，根據明暗關係上色。

給服飾畫上花紋讓服飾更加漂亮，但是
仍要注意服飾上的明暗關係。

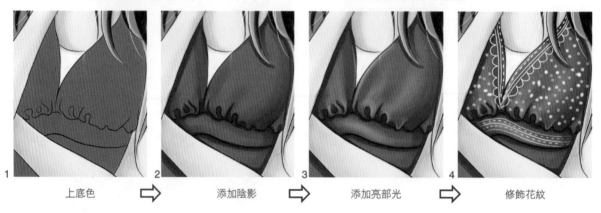

1 上底色 ⇨ 2 添加陰影 ⇨ 3 添加亮部光 ⇨ 4 修飾花紋

花朵的上色

1 畫出花朵本來的顏色（固有色）。

2 加深花朵與樹葉的陰影。

3 花朵的上色和衣服
的上色步驟順序是
一樣的。

花朵映照在皮膚上的陰影需要畫出人物與
花朵的層次。

完成

　　給人物添加背景讓畫面更加的完整，背景可以虛一點，這樣可以更好地突出人物。最後，給人物加點亮色，讓整幅畫更加完美。

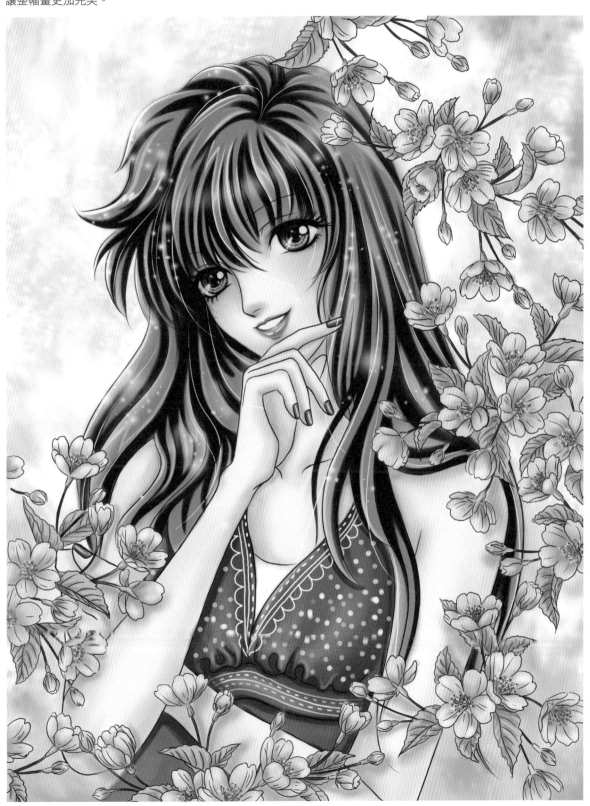

本書由中國青年出版社授權台灣北星圖書事業股份有限公司出版

國家圖書館出版品預行編目資料

超級漫畫素描技法：技法綜合篇/C.C動漫社編

——初版. 台北縣永和市：北星圖書，

2009.02

面； 公分

ISBN 978-986-84905-4-3 （平裝）

1. 漫畫 2. 素描 3. 繪畫技法

947.41 97023414

超級漫畫素描技法-技法綜合篇

發　　　行	北星圖書事業股份有限公司	
發 行 人	陳偉祥	
發 行 所	台北縣永和市中正路458號B1	
電　　　話	886-2-29229000	
傳　　　真	886-2-29229041	
網　　　址	www.nsbooks.com.tw	
E - m a i l	nsbook@nsbooks.com.tw	
郵 政 劃 撥	50042987	
戶　　　名	北星文化事業有限公司	
開　　　本	889×1194	
版　　　次	2009年2月初版	
印　　　次	2009年2月初版	
書　　　號	ISBN 978-986-84905-4-3	
定　　　價	新台幣230元	（缺頁或破損的書，請寄回更換）